The
Power
of
Film

Howard Suber

電影
關鍵詞

魔 的 電
力 影

Howard Suber　譯—游宜樺

國際影壇齊聲推薦

非常值得所有電影人一讀！

——徐立功　《臥虎藏龍》製片人

本書出現，我如獲至寶！

——李達翰　喜滿客影城營運長

Mr. Suber 是我的啟蒙師，他教我如何以「知性」而不只是「感性」來認識電影。

——易智言　《藍色大門》導演

蘇伯豐富的學養，是電影界的寶藏。《電影的魔力》值得所有電影人細細捧讀。

——李天礪　國家電影資料館館長

霍華・蘇伯對於電影說故事的了解，在這本慧點、令人看起來很舒暢的書中，到處可見。令人意外的是，這些了解大都與「一般人的認知」恰恰相反。了不起的著作！

——Francis Ford Coppola　《教父》導演

許多年來，霍華‧蘇伯對於電影的付出，就如同亞里斯多德當年對於戲劇的貢獻。這是一本極具深度、又讓人讀起來感到津津有味的書。

霍華‧蘇伯在UCLA的電影課學生，一直央求他出書。這本書終於出版了，電影製片家、學者與所有對於電影認真的同好，都額手稱慶。這是一本令人著迷又引人深思的著作。

——Alexander Payne　《尋找新方向》、《心的方向》導演／編劇

曾說過「沒人懂好萊塢電影」的威廉‧高曼，可能從來沒上過霍華‧蘇伯的電影課。這本書每個人都應該擺到自己的書架上——亞里斯多德的《詩學》與《牛津英語字典》的中間。蘇伯教授比我碰過的任何其他人，更了解電影敘事的重要性，他透過本書，利用相當清晰、實用與挑釁的方法，逐一呈現。

——David Koepp　《蜘蛛人》、《不可能的任務》、《侏羅紀公園》編劇

《電影的魔力》這本書注定成為經典。人們會一再地咀嚼本書，因為它太實用了——初學者不只可以學習到電影技巧，資深老手碰到故事鋪陳與角色設定等問題時，也會得到靈感。蘇伯將他畢生的智慧、洞察力與經驗淬鍊成簡潔的一本書，更是難能可貴。這本書讀起來真是痛快。

——Dan Pyne　《戰略迷魂》、《恐懼的總和》、《挑戰星期天》編劇

——Gil Cates　導演／製作人／前美國導演協會主席／奧斯卡獎頒獎晚會製作人

蘇伯了解電影的鍊金術。從電影藝術工作者的頓悟，到觀眾的恍然大悟，《電影的魔力》充分捕捉他對電影製作過程解密的獨特功力。這不是一本教人「如何」的書，而是一本電影「為何」這樣拍的書。

——Peter Guber　索尼影業前CEO／曼德勒娛樂集團CEO

本書近三百個單元，有關電影製作藝術，每個單元都是精心編寫的，有觀察力、歷史價值，讀起來很有收穫，也很有樂趣。不論是對電影工作者或是任何對電影有興趣的人，這是一本不可多得的書。

——Fred Roos　《教父第二集》、《教父第三集》、《現代啟示錄》製作人

蘇伯對於電影工業、創作過程以及觀眾都極為了解。這本書巨細靡遺地分析電影敘事的各個元素，尤其是對於探究賣座電影如何成功掌握心理因素，相當有幫助。

——Joe Roth　革命製片廠創辦人／二十世紀福斯與迪士尼製片廠前主席

我在電影圈打滾了三十五年，認識許多深諳這個行業的人。有些人對於電影歷史的知識深不見底，有人則專攻基本敘事原理。電影是分工極為細密的精密產業，我鮮少碰到一位像蘇伯這樣——同時能深切掌握創作、商業角度以及電影歷史與敘事原理的人。這本書也相當難得並極具價值。

——Tom Sherak　美國影藝學院主席

當我在UCLA就讀時，就很想仿效霍華・蘇伯一樣徹底搞懂電影。當我在電影圈展開第一個工作時，我對於電影的了解還是不如蘇伯。如今我已在這個圈子工作超過二十年，我已確認這輩子對於電影的理解，永遠比不上蘇伯，也放棄任何想要追上他的希望。他是理想的老師與作家。《電影的魔力》一書確認了他是當代最具深度的電影記事家的地位。

——Terry Press　夢工廠行銷總監

只會拼字並不代表你能寫作，能從霍華・蘇伯的書中學到說故事的原理，大家應該心存感激。

——Stefani Relles　福斯廣播公司副總裁

當我第一次拿到霍華・蘇伯的書時，正在拍攝電影，當時我心想在換景休息時迅速瀏覽一下。當我讀到第一篇後，馬上把文章email給一位我認識的導演，當時他正好卡在類似的創意過程瓶頸。讀完第二篇後，我馬上寫了筆記提醒自己應該重新思考我正在創作的下個劇本。讀完第三篇後，我穿越拍片場景，把文章拿給攝影師看，解決了我們之前有關俄羅斯電影的爭議。這本書這樣繼續讀下去，我恐怕沒時間拍片了，因為它實在太引人入勝了。

——Lindsay Doran　前 United Artists 製片廠副總裁／製作人

與霍華・蘇伯一起做研究，讓我對電影的看法產生重大而徹底的改變，我也了解為何某些電影之所以成功或失敗。他對電影的敘事方法、人類心理以及電影歷史的真知灼見，世人終於得以一窺全貌，這真是太棒了！他深具感染力的好奇心與卓而不凡的見解，肯定會對未來的電影工作者與電影愛好者，產生相當的啟發與激勵。

——Caroline Libresco　美國日舞影展資深節目企劃／獨立製片家

電影已經沒啥好談的嗎？剛好相反！霍華‧蘇伯的書創意四射，我們從未看過像這樣的著作。這本書，永遠會有市場需求。

——Arden Heide　山繆法文戲劇暨電影書店

我當年上霍華‧蘇伯老師電影課所記下來的筆記本，經過這些年已經有些斑駁，因為我不管是在準備拍攝主流電影或獨立製片時，都會一再回頭參考。他的智慧結晶所孕育出的《電影的魔力》這本書，不但簡明有趣，而且會對全世界電影製片家與說故事的導演，產生啟蒙與解放的效果。我會把這本書擺在書桌上，方便我每天拿起來讀。

——Charles Herman-Wurmfeld　《誰吻了潔西卡》、《金法尤物2》導演

我雖在好萊塢當了二十年的編劇與製片，但每次回到UCLA上霍華‧蘇伯的課，總會有所獲益。如果不看這本書，光靠邊做邊學或嘗試錯誤方法，肯定要付出慘重代價。既然如此，為何不坐下來好好享受這本書？多年來，對於無數想要搞懂電影——特別是從心理觀點了解偉大電影之所以偉大的人，蘇伯教授都是啟蒙導師。

——Judy Burns　《星艦迷航記》製片／電視編劇

閱讀霍華‧蘇伯的《電影的魔力》，等於是對電影進行深邃又可愛的冥想，不禁讓人想起羅蘭‧巴特輕快活潑的《戀人絮語》。確實，這本書讓人一讀就欲罷不能：章節的編排相當聰明、慧黠、實用、易懂，並且非常有趣。不管你是拍電影，研究電影，或只是喜歡看電影，這本書肯定受到各地電影愛好者的歡迎。

——Vivian Sobchack　電影研究協會前會長

很顯然地，累積了四十年教學經驗的蘇伯教授，深知方便吸收、言簡意賅的文章，永遠勝過陳腔濫調與冗贅。這本書實在太棒了！

——Frank Manchel　佛蒙特大學名譽教授／作家

倘若UCLA是孕育電影編劇的亞瑟國王城堡——事實也是如此——霍華‧蘇伯教授肯定是那位魔法師。四十年來，學生們走進教室看他揭開銀幕魔力的神祕面紗，了解電影如何成功，為何深具感染力，並且學會如何將這些祕訣導入自己的創作裡。這些電影成功的魔力祕訣與元素，現在終於從A至Z，一字排開。從今以後，蘇伯教授的這本書將與字典及辭海並列，長駐在每位編劇家案頭。

——Robin Russin　加州大學河濱分校編劇學教授／作家

身為專門治療藝術家的精神治療師，我常在尋找可以推薦給病人，讓他們創意獲得解放的好書。本書正好有此效果。書中有關熱門電影商業與創業過程的清晰了解俯拾皆是，蘇伯的深思熟慮，由此可見一斑。他說他的作品「對人類心理的敘事心態著墨，遠多於電影格調與技巧」，完全正確。就像他探討的電影一樣，這是一個值得大書的作品。

——Roberta Degnore　精神治療師／獨立導演／作家

我是一位曾經學過詩詞與哲學的編劇。霍華‧蘇伯指導過好幾代的編劇，此外，他同時也是一位詩人與哲學家。

——Adam Kulakow　編劇

什麼東西讓一部電影看過後難以忘懷？哪些主題在賣座電影中一再出現？蘇伯都有答案。蘇伯用簡單易懂的方式，破解賣座電影的祕密，並把絕妙答案和盤托出呈現給讀者。

——Diane Ambruso　加州州立大學富爾頓分校編劇學教授

蘇伯影響了好幾世代的電影學學生以及整個電影工業。這本書是他一輩子功力的濃縮，確定可以一直流傳下去。

——Steve Montal　北卡羅萊納大學電影學院創始副院長

不管你來自世界何處，無論你拍過多少電影、透過銀幕說過多少故事或看過多少電影，都一定要讀《電影的魔力》這本書，再重新思考。蘇伯的這本書不僅僅是電影製作的前衛導讀，更超越了電影觀眾解析、創意終極實典等層次。這是一本有關我們對人生以及故事渴望的驅動力量。蘇伯對於劃時代意義的電影相當重視，而這也是一本有劃時代意義的書。

——Cyril Tysz　法國作家／製片家

當年我把在新德里的一切塞進兩個皮箱，然後飛了半個地球來投靠蘇伯教授門下。我們一生中都會碰過許多老師，但真正的大師卻是可遇不可求。我和許多人一樣，都覺得蘇伯真正堪稱大師。

——Akshat Verma　編劇

不像只會拿出「屢試」但不一定「不爽」電影技巧的其他書，《電影的魔力》一書提供讀者一個對電影本質充滿令人眼睛一亮的無限創意珠寶盒。霍華‧蘇伯利用智者渾然天成的幽默感，以簡單的話語解釋電影的心理與情緒運作機制，以英文字母為順序的條列編排也很方便閱讀。蘇伯根據多年來在世界各地廣受歡迎的美國賣座電影為本，導出結論，但我以個人經驗相信他的見地與洞察力，不只適用於美國電影，同樣可以用在世界其他的電影上。這真是一本很有深度的書！

——Frank Suffert　德國導演／編劇

自從我參加了霍華‧蘇伯主持的編劇研討會後，他的概念一直引導我在拉丁美洲以及美國的電影工作生涯。身為獨立製片家，我需要的書不是只專注於如何在好萊塢功成名就，而是關心創意以及如何用電影來描述生命中有意義的事的書。《電影的魔力》就是這種書。

——Patricia Cardoso　《曲線窈窕非夢事》、《水瓶》導演／編劇

我從霍華‧蘇伯身上學到的有關電影以及人生道理，比其他人多。這本書提到有關電影敘事手法亙古不變的分量、美感與同理心，這也是本書智慧所在。

——Dirk Dotzert　德國柏林電影顧問

身為一位中國電影導演，我知道像這樣的一本書一定會有市場，而且在中國不但會廣受喜愛，並將對中國的電影工業發展，產生重大影響。蘇伯教授舉的例子雖然都是美國歷年叫好叫座的電影，但他從中衍生出來的理論卻是放諸四海皆準。

——Yennie Hao　中國製作人

我是這地球上最受不了好萊塢的電影製片家，而我所拍的電影也可以說是完全與好萊塢背道而馳。但我發現蘇伯的許多高見，就算拿到第三世界與獨立製片圈，也完全適用。這本著作不管是深度與廣度，都相當令人訝異。

——Jorge Preloran　阿根廷製片家

這本書是霍華‧蘇伯在UCLA大學執教電影課多年的心血結晶。這本書隨便一翻，就可找到發人深省或前衛挑釁的觀點。蘇伯點出的高見不但很新鮮，也很有創意，同時也會就此改變你對電影的看法。對於所有對電影敘事與故事抱有熱情的人，絕對不能錯過這本書。

——Laurie Hutzler　編劇顧問／UCLA編劇學講師

我們都清楚自己愛看什麼電影，但有人能夠解釋為何我們會這麼愛這些電影嗎？霍華‧蘇伯可以。令人難忘的電影讓好萊塢成為全球性產業，同時也是美國文化的定義者與被定義者。《電影的魔力》這本書一定要從頭看到尾，因為它是美國與世界各地價值基礎的徹底分析。

——Yoshi Nishio　製作人／國際媒體金融家

當我第一次遇見霍華‧蘇伯時，我是位五十歲的老作家，自以為該懂的都懂了。他的觀念改變了我對說故事的看法，因為他讓我見識到著名電影建構的原則，事實上與如何創造有意義的人生是一樣的。

——倘若我們夠聰明的話。這真是一大厚禮！

——Murray Sud　編劇／製作人

自從亞里斯多德的《詩學》之後，從來沒有人對說故事這件事，做出如此完整的分析。你只要關心電影的話，這本書一定必備。

——Isobel Gardner　瑞典製作人／編劇

這是蘇伯長期且豐富的電影生涯智慧的大豐收，未來幾十年所有編劇、電影製片人或電影觀眾都會珍藏。本書將一部電影為何轟動，用簡明、清晰的字眼加以闡釋，同時也對躍躍欲試與經驗豐富的電影工作者，提供令人耳目一新的高見。

——Cecilia Fannon　編劇／劇作家

霍華·蘇伯是電影工業處於最黑暗的夜晚時，指引我們邁向光明的閃亮星星。

——Chuck Bigelow，前史丹福大學教授／編劇

霍華·蘇伯運用驚人的清晰語法、令人激賞的簡易概念與過人的智慧，點出賣座美國電影之所以轟動的原因。對於任何喜歡觀賞、分析甚至拍攝有意義電影的人，這是一本很棒的必讀佳作。

——Hammad H Zaidi　製作人

對於所有電影愛好者而言，具有高度可讀性的這本書，可以說囊括了所有他們必須知道的辭彙。

——Jason Squire　南加大專業寫作課程教授／ The Movie Business Book 編輯

與許許多多上過霍華‧蘇伯教授課的學生一樣，我保留了當年課堂上所有記下的筆記，多年來並且不時回過頭翻閱每一頁破舊的手札。如今，他所有的智慧與風趣，都濃縮淬鍊成由A排到Z、方便閱讀的導讀，讓讀者得以解開可歌可泣電影暢銷的祕密。《電影的魔力》幾乎與編劇公式沒啥關係——從霍華一開始挑戰「場景」概念時，你就知道這本書與眾不同。《電影的魔力》帶你到更有趣的地方。你將進入的世界中，有所有賣座電影成功必備與基本的因素——如果你掌握了這些敘事的眉角，其他問題都可迎刃而解。這本書，的確是當今世界最棒的電影學老師精心撰寫的難忘佳作。

——Rita Augustine　編劇

一番，贏得讚歎。

《電影的魔力》是繼《印度愛經》之後，我所閱讀過最具洞察力的一本書。拍片者可以將蘇伯的高見運用到作品中，也可以在開會時提出，佯裝成自己的創見。至於一般的電影愛好者則可以對朋友吹噓

——Eric Barker　編劇

蘇伯將布幕掀開，讓我們見識到電影敘事背後的藝術、商業、哲學與文化角度。這本劃時代的鉅作不僅遠遠超越好萊塢的框架——書中的每一句話，對於獨立製片者，乃至於以少數族群為主題的電影，都是放諸四海皆準。在我個人參與過有關亞洲與亞裔美國人的主題電影中，我就忠實地運用過蘇伯的概念。我認為這本書是現代編劇的聖經；對於任何創作電影或喜好電影的人，都是必備的書。

——Weiko Lin　加州大學河濱分校電影編劇學客座助理教授

如果所有的電影在下次世界大戰中都被摧毀殆盡，只剩一本足以讓人喚醒昔日美國電影文化榮光的書倖存下來，我希望《電影的魔力》是那本書。

——Kris Young 編劇

霍華‧蘇伯的高見引導我從一片混亂、粗糙到不堪想像的原始橋段中，找出前後連貫的故事。此外，我發現他所討論的原則，可以運用到各種類型的電影：紀錄片、音樂短片MV、廣告片、藝術電影、短片以及一般編劇寫作。蘇伯從未說過電影工作很簡單，或是大家可以抄襲某些成功祕方，但他的確深深影響我。這是對於說故事者，必定閱讀的一本書。

——Doug Pray 導演

蘇伯對於敘事的研究不但可以用到真人電影，連動畫也適用。這本書極有深度與洞察力，這也是我為何每天都將他的概念運用到我從事的動畫中。

——Margaret Dean 華納兄弟動畫部門導演

嘗試一下這個實驗：先讀過霍華‧蘇伯的書，然後重溫一下你最愛的電影——那些你看過二十遍、幾乎可以倒背如流的故事。你會非常訝異自己居然可以發現很多以前沒看出來的東西。《電影的魔力》會改變你看電影的方法，甚至會改變你對人生的看法。

——John Wray 編劇／動畫家

目次

推薦序
讀這本書，挺過癮

焦雄屏

我在UCLA讀書時，已聽聞霍華‧蘇伯教授的大名，桃李滿天下。諸如美國現在以編劇導演著名的後起之秀亞歷山大‧佩恩（Alexander Payne）就以《心的方向》（About Schmidt）、《尋找新方向》（Sideways）幾度問鼎奧斯卡，他的編劇手法，一看就知道是蘇伯調教的結果。

可惜我在UCLA讀的是博士班，課排得滿滿的，對於蘇伯編劇的課始終緣慳一面。沒想到，竟然在二十多年後得以看到《電影的魔力》一書的出版，真是個意外的驚喜。蘇伯言簡意賅地以英文字按字母排列，解讀辭意，帶給我們一個接一個雋永的概念。無論是電影初入門者，或是想在編導創作領域鑽研的專業人士，都可以在這本書裡習得有用的知識。

說實話，如果不是我後來改走創作之路，在編劇、監製領域走了一圈，做了近二十部電影後，可能會嫌此書對電影的分析太基礎，或不夠學理化。每日沉浸在拍片、編劇、企劃當中的人，就特

別能領會、欣賞蘇伯教授的經驗之談。許多創作上的問題，常被他一語道破或迎刃而解。

尤其他開宗明義，將電影的「令人難忘」本質，與賣座前幾名的統計佐證放在一起討論，就凸顯了觀眾在電影創作／閱讀中扮演的角色，也使得書中的論述前後一貫，道理清晰。對台灣及中國長期被「商業／藝術」這種二元對立的糊塗說法，帶來撥雲見日之效。

蘇伯的論理，常常追溯至一些故事及戲劇的上古源流。希臘神話和字根，往往是說故事方法和譬喻的來源，蘇伯娓娓細數這些來源，再舉實際的電影例子為證，輕輕鬆鬆點到為止，確能把西方遠自亞里斯多德的《詩學》和三幕劇原理，以及希臘神話建立的敘事原型，與好萊塢密切掛起鉤來。

我覺得讀這本書挺過癮，好像一邊聆聽蘇伯對編劇、導演劇作概念的整理，一邊複習了好萊塢影史上那些膾炙人口電影的結構、片段神采、精湛表演、經典角色，和流行至今的順口台詞。那些影片宛如幻燈片跑馬燈一般，隨他的討論在記憶腦海中瞬間閃過，也翻騰起當年看這些電影的激動、憂傷和快樂。

蘇伯也特別一再提醒我們人生與戲劇之間的關係。人生與戲劇可以映照，卻不盡相同，法則更往往背道而馳。這些討論讓寫實主義、紀錄片，與電影反映現實等問題豁然開朗，也對那些一開始就走錯方向的創作者當頭棒喝。醒醒吧！他說，再那麼創作下去，就在停車場放給自己看吧！

翻譯此書的游宜樺譯筆極佳，有些名詞如將 Samuel Taylor Coolidge 的 Suspension of Disbelieve 譯為「姑且相信」，或將 make a scene 譯為「出洋相」，都令人莞爾。

我很願意將這本書，推薦給所有愛好電影或想參與電影工作的讀者，這是一本充滿經驗談、深入淺出的手冊。它可以做為編劇新手的案頭書，遇到瓶頸拿來翻閱，點醒自己被窒的難關。作為一般影迷，它和你閱讀經驗的交融，將帶給你欣賞電影時，錦上添花的樂趣。

本文作者為北藝大電影創作研究所所長、知名電影監製

推薦序
不只教你拍電影，也教你看電影

李達翰

在個人近十年的戲院工作經驗中，如何判斷與解析電影究竟能否賣座、有多賣座，以及賣座多久，始終是重大挑戰。它是這個行業的工作核心。所謂經營績效良善與否，都繞著這件事運轉。

影片未完成前，我們會試著從題材、演員、導演、編劇、預算等各種有限的相關訊息，判斷它的「規模」大小，亦即賣座能力的大小。愈逼近近上映時刻，類似資訊會愈來愈多，它們往往加深或改變你稍早的判斷。終於看到成品後，我們會根據所見與感受到的一切，對賣座能力重新評估或進一步確認。最終，影片正式上映，我們還會依據每日實際賣座狀況，以及觀眾看片後的反應，持續對每部片子的映演場次、座位數、時段進行增減調整。

至少就我個人而言，上述工作的進行，始終靠的是長年經驗累積，其中混和自身在踏入這一行以前，對電影逐漸形成的觀察與理解——關於電影賣不賣座、好不好看的判斷。有些電影賣座，但多數看過的人不覺得好看；有些電影不賣座，但多數看過的人覺得好看。這些種種，即便不一定正

確，我仍逐漸理出一套自己的判斷方式。唯一困擾的，是不容易向人訴說，儼然只能意會不能言傳，阻礙了讓思考更邏輯化、更理性有效的探討。

直到本書出現，我如獲至寶。

拿著稿子，在一次北高往返的出差途中，我一口氣讀完本書，從此我對電影的眼界被大幅打開，不只因為我是相關從業人員，還包括喜愛電影的觀眾身分。作者在書中呈現的，除了頂尖電影研究者畢生心血，也是資深影迷在歌頌與禮讚當今風行於世的主流電影。他以精練卻準確的文字，為我們論述了長年受歡迎，不為時間遺忘的影片之所以賣座的緣故。剔除個人化的原因，他為我們找出賞析這些電影的最佳方式。深入淺出，明顯易懂。

最令我印象深刻的，是作者一開始就點明了「研究這些電影，事實上就是研究我們自己」的道理。他還特別強調，此處所指的自己，是我們希望達到的自己，而非現狀的自己。一語道破了即便世上不斷有新型態娛樂發明，電影受歡迎程度仍然有增無減的根本緣由。因為我們總想看到更好、更完美、更厲害、更不一樣的自己，而這，在電影院外不可能辦到。

作者亦舉證歷歷，反駁了所謂受歡迎電影多有幸福結局的傳統說法。他指出令人深刻印象的作品，實際上結局都有殘缺，這是因為人們總在追憶生命中的不幸與缺憾，反而視幸福快樂為理所當然。像這樣的敘述，遍布於書頁各個角落，往往讓人忘記自己正在閱讀電影工具書，更像是瀏覽著由電影看人生的智慧小語。

能說不是嗎？談到電影中的角色對立關係，他寫道：「在真實人生中，共同點較多的婚姻與生意夥伴，成功的機會大於共同點較少的組合。這是因為在真實生活中，我們追求的是和諧。但在戲劇裡，我們要的是衝突，而製造衝突最好的方法，就是把性質相異的角色送作堆。」談到最常見的賣座電影——英雄片時，他說道：「英雄所展現的克制力，是他之所以是英雄的另一個證據。因為他有能力控制最難控制的東西：自己。」寫情論理之外，作者不時流露的幽默更讓人有如沐春風之感。他說在難忘的賣座電影中，總是男主角成就了女主角，「很難想出任何性別角色倒過來的例子——只有在真實人生中女性才創造男性。」

正是這些理由，這本書不該為任何電影熱愛者錯過。它不止教人如何完成好電影，也教人如何欣賞好電影。更重要的，它還教人如何由電影來省思人生。何況，不過是花費約略看一部電影所需付出的代價，就能喚起你對生命中無數電影的記憶。這本書，怎會不值得？又怎能輕易錯過？

據知好萊塢許多大導演、大製片、大編劇，都曾受教於作者。想像一下，這本書將帶你飛入史匹柏、盧卡斯這些奇才的腦中！

本文作者為喜滿客影城營運長

研究電影，就是在研究我們自己

過去四十多年，我有幸在加州大學洛杉磯分校（UCLA）的電影學院，教過一批又一批才華洋溢的編劇、導演與製作人，此刻他們正在世界各地，展現他們的才華。我首先想要感謝這些既投入又充滿天賦的朋友，一邊聽我大放厥辭，一邊在必要的時候挑戰我，並適時給我靈感，讓我能夠繼續探索賣座電影的本質。

我開過六十五種跟電影與電視有關的課。上這些課時，我會在一個學期內，發五百頁以上的筆記給學生。學生們常問我，為什麼我從沒想要把這些筆記整理出書。同樣的問題聽了幾十年後，我終於決定採取行動。

我試著讓每個單元盡量簡潔。許多單元是我整門課的總結，或是某個特定主題在上完一系列的課之後，所淬鍊出來的精髓。不少讀過這本書原稿的朋友，都說這本書可以很容易一口氣從頭讀到尾。這讓我很欣慰，但我之所以要照著英文字母順序排列，主要是方便讀者依需求、興趣與心情閱讀。

為什麼這些電影叫好又叫座

賣座電影，是一種特殊的戲劇。儘管它們本質上可以追溯至古代希臘專門在大眾劇院裡，那些表演給雅典居民欣賞的戲劇，例如埃斯庫羅斯（Aeschylus）、索福克里斯（Sophocles）、尤里皮底斯（Euripides）等劇作家的作品。但當時的戲劇家與觀眾所能接受的東西，在二十五個世紀後的今天，只剩下一小部分依然適用。

賣座電影擁有自己的一套原則、形式以及架構。這些元素與「風格」、「技巧」之間的關係，遠不如與「說故事的心理學」來得密切。而「說故事的心理學」，其實就是當代人類的心理學。

這本書中所談到的觀察與原理，並不適用於所有電影。就像沒有人可以一概而論所有的「書」、「繪畫」與「人」，我也不可能一概而論「電影」。我這輩子，雖然都在學習世界各國的電影，但因為我在靠近充滿神話色彩的好萊塢的一所美國大學教書，而我的學生大都是未來想拍美國片的美國人，因此我書中提到的電影例子，就僅限於有聲時代的美國電影。這麼做，並不是因為我獨尊美國電影，或是我認為它們「最棒」。我之所以舉美國電影為例，是因為我認為聽我的課或閱讀這本書的人，對於這些例子會比較熟悉。

但我也不是全部都在談「美國電影」或「好萊塢電影」。美國史上已經有超過八萬部正規電影，實在沒有任何單一種論述，可以套用在這些電影上。我所有的觀察與結論，都集中在我所謂的

「令人難忘的賣座電影」。

這種電影具有兩項條件，而且兩項必須同時具備才行：

第一，它們在上映當年極受歡迎。我所提到的電影，絕大多數都是公開上映當年賣座排名前十者，而且通常是前兩名。

第二，它們的受歡迎度，持續十年以上。不少電影在剛發片時賣座極佳，但下片後就沒人想看。我認為，當我們稱呼一部電影「難忘」，它受歡迎的熱度至少得持續十年不墜，應該算是很客氣的要求。

在一般的說法中，當我們說某樣東西「令人難忘」，它的意思通常就只是「我喜歡它」。但令我難忘的，並不一定就令你難忘。在這本書中，用「難忘」這兩個字，並不是說我認為大家應該對這些電影念念不忘，我只是用這兩個字，來描述許多人對這些電影難以忘懷的事實。

如果電影已經首映過了很多年，到今天仍然有人可以說出「親愛的，老實說，我根本不在乎」、「巴黎永遠是我們的」或「我會開出一個他無法拒絕的條件」這些分別出自《亂世佳人》、《北非諜影》、《教父》三部電影的台詞，很明顯的，這些電影就屬於「難忘」的電影。我畢生所戮力的，就在於試圖了解為什麼有些電影可以又賣座、又令人難忘，但有些電影卻做不到。

一直到許多年後……

包括美國國會圖書館的全國電影登錄委員會（我曾經是會員之一）、美國電影協會、網路電影資料庫（IMDb），以及許多蒐集整理賣座電影資料的機構，都提出過各種排名名單，有一小部分電影，多年來一直雀屏中選。這些電影中，有許多常是電影史探討的對象、一再在電影院上映，或持續在DVD或錄影帶市場銷售，並且常在電視上播出。

也就是說，「賣座」這兩個字，在本書中代表著一部電影受到美國以及其他地方的大多數觀眾歡迎，包括剛上映期間，以及許多年後。

當我在書中提及「難忘的賣座電影」時，我所指的，是下列這些電影：

《非洲皇后》（The African Queen）

《阿瑪迪斯》（Amadeus）

《安妮霍爾》（Annie Hall）

《現代啟示錄》（Apocalypse Now）

《我倆沒有明天》（Bonnie and Clyde）

《虎豹小霸王》（Butch Cassidy and the Sundance Kid）

《彗星美人》（All About Eve）

《美國風情畫》（American Graffiti）

《公寓春光》（The Apartment）

《黃金時代》（The Best Years of Our Lives）

《桂河大橋》（The Bridge on the River Kwai）

《北非諜影》（Casablanca）

《唐人街》（Chinatown）

《越戰獵鹿人》（The Deer Hunter）

《奇愛博士》（Dr.Strangelove Or:How I Learned to Stop Worrying and Love the Bomb）

《齊瓦哥醫生》（Doctor Zhivago）

《E・T・外星人》（The Extra-Terrestrial）

《霹靂神探》（The French Connection）

《教父》（The Godfather）

《亂世佳人》（Gone with the Wind）

《怒火之花》（The Grapes of Wrath）

《風雲人物》（It's a Wonderful Life）

《金剛》（King Kong）

《外科醫生》（M*A*S*H）

《戰略迷魂》（The Manchurian Candidate）

《史密斯遊美京》（Mr.Smith Goes to Washington）

《北西北》（North by Northwest）

《飛越杜鵑窩》（One Flew Over the Cuckoo's Nest）

《大國民》（Citizen Kane）

《雙重保險》（Double Indemnity）

《科學怪人》（Frankenstein）

《亂世忠魂》（From Here to Eternity）

《教父續集》（The Godfather:Part II）

《畢業生》（The Graduate）

《日正當中》（High Noon）

《大白鯊》（Jaws）

《阿拉伯的勞倫斯》（Laurence of Arabia）

《梟巢喋血戰》（The Maltese Falcon）

《午夜牛郎》（Midnight Cowboy）

《叛艦喋血記》（Mutiny on the Bounty）

《岸上風雲》（On the Waterfront）

《前進高棉》（Platoon）

《驚魂記》（Psycho）

《法櫃奇兵》（Raiders of the Lost Ark）

《洛基》（Rocky）

《搜索者》（The Searchers）

《沉默的羔羊》（The Silence of the Lambs）

《白雪公主》（Snow White and the Seven Dwarfs）

《真善美》（The Sound of Music）

《慾望街車》（A Streetcar Named Desire）

《計程車司機》（Taxi Driver）

《窈窕淑男》（Tootsie）

《2001：太空漫遊》（2001: A Space Odyssey）

《迷魂記》（Vertigo）

《日落黃沙》（The Wild Bunch）

《蠻牛》（Raging Bull）

《養子不教誰之過》（Rebel Without a Cause）

《辛德勒的名單》（Schindler's List）

《原野奇俠》（Shane）

《萬花嬉春》（Singin' in the Rain）

《熱情如火》（Some Like It Hot）

《星際大戰》（Star Wars）

《日落大道》（Sunset Boulevard）

《梅崗城故事》（To Kill a Mockingbird）

《碧血金沙》（The Treasure of the Sierra Madre）

《殺無赦》（Unforgiven）

《西城故事》（West Side Story）

《綠野仙蹤》（The Wizard of Oz）

我在書中也有提及一些比較新、但尚未證實是否禁得起時間考驗的電影，但我相信，這些電影的價值在未來幾年內就會明朗（編按：書中所提及的電影，參照台灣常用譯名。讀者亦可參照原文

片名）。

這本書中提及的難忘賣座電影，並不等於就是神聖不可侵犯的。如果你對賣座電影感興趣，這些電影只是切入點，因為大家都很熟悉。雖然這些賣座電影並不能提供我們一套公式，讓我們在未來拍出一部成功的電影，但是它們的賣座與令人難忘，仍然可以幫助我們認識一些有效的基本原則。

好電影，讓我們看見自己如何過日子……

這本書中所指的「賣座」，指的是觀眾，但不包括所有潛在的觀眾。就像所有其他大眾媒體一樣，電影的原則基本上是由主流觀眾，以及他們的文化所定義的。在美國與歐洲──這兩個最重要的市場中，年輕人、白人、十四歲到三十歲之間，傳統上一直是這個主流市場的主力。

當一般人談到或寫到「觀眾」，他們通常是指上述特定族群。但是這些族群的文化標準，未必是唯一的指標。女性、非歐洲裔、有色種族、非猶太／基督教、同性戀，以及其他族群，有時並非電影設定的主要觀眾，可能會有不同的價值觀。

賣座電影與民主政治運作的方式大同小異。雖然那些毒舌派人士會說，大眾娛樂與政治都一樣，訴求的是分母最底層的普羅大眾，但這種說法是膚淺的。不管是政治或大眾娛樂，都有許多不同的「選民」族群，而成功的關鍵並不在於找出大家都感到有趣的東西，而是找出不同族群會感到

有趣的各種不同元素。難忘的賣座電影往往極為複雜，甚至會自相矛盾，而這也可能是它們之所以既難忘、又大受歡迎的理由。

電影之所以複雜，部分原因來自它幾乎結合了各種藝術的元素。有些人把焦點集中在電影裡能看到的東西，隨後就將時間花在討論攝影機移動、取景、角度、打燈光、編輯與特效等等。有些人則專注在聽到的東西，焦點擺在故事情節、角色以及對話。

有些電影觀眾只需聆聽配樂，就可體會出電影創作過程的重點；但有些電影，甚至可以完全關掉聲音，光看畫面就能體會出創作重點；在另一小部分電影中，聲音與畫面不但密不可分，並且彼此完全融入至整個敘事中。本書所討論的電影，大部分屬於此一類型。

雖然我在書中一直把重點放在「說故事」這部分，但是大家要了解，一部電影的「故事」，往往不是光靠文字就足以表達的。如果我沒有討論電影的影像元素，並不是因為我認為它們不重要，或是比較不重要。在我的課堂上，我常談到電影的影像元素，但我和學生在課堂上隨時可以拿出電影來參照，而且我們常常在剛看完某部電影後，就進行實際討論。嘗試將電影的影像元素加進來，所需要的工具恐怕與各位手上的這本書，完全不同。

電影帶給我們娛樂，但很多時候也只是要耍噱頭與搞笑罷了。有些電影之所以能長期並持續吸引我們，並且常駐在我們個人與集體的記憶中，是因為它們讓我們看見自己如何過日子。我們的希望與恐懼，我們的渴望與挫敗，我們的企盼與挫折，我們的愛與恨，都在難忘的賣座電影中，具體

地展現出來。

　研究這些電影，事實上就是在研究我們自己──我們理想中的自己，而非現狀的自己。難忘的賣座電影除了讓我們看到這個世界，還讓我們看到一個理想的世界。在這個理想的世界中，我們所看見的人不但認同我們所認同的事物，也反映出我們──個人與整個社會──想要相信的價值。

　或許，這就是為什麼這些電影既難忘、又賣座吧。

電影的魔力

A

習慣動腦的人，人生是一齣喜劇；
老在感情用事的人，人生則是悲劇。

Accidents｜意外

不妨想像一下，你正在觀賞《安妮霍爾》的毛片中，那對情侶吵架後分手的情節。當電影接近尾聲，安妮與艾維在街角談話時，突然轉身走向馬路的另一邊，當場被迎面而來的一輛卡車撞死。

這種版本的《安妮霍爾》，會不會在奧斯卡獎中依然獲得青睞？會不會依舊登上各種最佳電影的排行榜？還是會讓觀眾看了想退票？

伍迪・艾倫當年也可以親自跑到所有電影上映的戲院，解釋《安妮霍爾》之所以用車禍作為結

局，是有事實根據的。畢竟，美國每年有高達五萬五千人在車禍中喪生，而其中肯定有被人深愛著的人。但，憤怒的觀眾可能會說：「話雖如此，但老子掏錢進來看電影，可不是要看這種東西！」

真正拍出來的電影情節是這樣的：安妮成功穿越馬路，與艾維說了些觀眾聽不到的話，然後就此永遠離開艾維。這才是觀眾可以接受的結局，因為全世界最令人難忘的愛情故事，大都以愛人分手收尾。倘若這個故事以車禍當結局，觀眾會有被欺騙的感覺，這就像買了一幅拼圖拼了半天，好不容易快完成時，才發現少了關鍵的一塊。

劇情片中重要的要素，並不是天然災害、疾病或車禍等意外。劇情片的重點，是人的抉擇與行動，以及兩者所產生的結果。劇中的角色，必須為所發生的事情負起責任。

這就是現代劇情片的基本通則：沒有任何事情是意外發生的。

◆ 延伸閱讀：Intentionality; Deus ex Machina; Destiny

Acting｜表演

二十世紀初，當電影逐漸成為一種大眾藝術時，法國的莎拉・伯恩哈特（Sarah Bernhardt）曾

被稱為「世界上最好的女演員」。有生意頭腦的製片家，想盡辦法利用她的知名度來牟利，成功說服她再度在以下電影中演出：《哈姆雷特》、《托斯卡》、《卡蜜兒》，以及《伊莉莎白女王》。阿道夫·祖庫（Adolph Zukor）隨後買下上述電影的美國版權，並成立一家公司，對外宣稱要「用有名的演員來推出有名的戲劇」。

當祖庫活到九十幾歲時，他的公司早已改名為派拉蒙電影公司，但莎拉·伯恩哈特早年的電影，以及其他同年代的知名男女演員，卻已被人們所淡忘。這讓早期的製片家們學到了第一個教訓，就是：偉大的舞台劇演出，不等於偉大的電影演出。

當俄國十月革命讓列寧取得獨裁政權時，他手下的教育部長隨即宣布，電影是所有藝術表演中最重要的一項。為了進一步發展電影這種擁有奇特力量的新媒體，全世界第一家專門教授電影的學院，於是在莫斯科成立，而該校首批教授，就包括了知名導演雷夫·庫勒雪夫（Lev Kuleshov）。

庫勒雪夫曾主導一項到現在仍在電影課中不斷被引用的實驗。實驗中的故事細節有許多不同的版本，但內容大致是這樣的：

庫勒雪夫在影片中，起用當年舞台劇備受歡迎的演員伊凡·莫祖金（Ivan Mozhukhin）。但與當年可以在電影中完全重複舞台劇演出的莎拉·伯恩哈特不同的是，莫祖金做出演員公認最難的演出：沒有任何表情。庫勒雪夫找來一些資料片，例如一碗熱得冒煙的湯、一位朝鏡頭跑過來的幼兒，以及一位躺在棺木的老婦人。然後把面無表情的莫祖金，與熱湯剪接在一起，再把面無表情的

莫祖金與幼兒剪接在一起，最後把面無表情的莫祖金與躺在棺材的老婦人也剪接在一起。

結果，觀眾對於莫祖金展現的「演技」讚嘆不已——他靠近熱湯時，無比飢餓；「他的」小孩朝他跑過來時，展現了溫柔父愛；看到「自己」母親躺在棺木中，他難以自抑的悲傷。

看到了嗎？這就是偉大演出的祕密：真正算數的，是觀眾的反應，而不是演員的動作。觀眾情緒的反應，並不單是來自銀幕上出現的畫面，還包括觀眾自己投射到銀幕上的情緒。

庫勒雪夫這個實驗，至今仍對美國賣座電影產生根本性的影響。當奧斯卡獎頒發最佳男主角大獎時，我們可能會更清楚地看清這一點。美國男性電影英雄的原型，屬於堅毅沉默型。每一年，當晚會秀出歷屆獲得最佳男主角提名的電影片段時，重點完全在於現場觀眾反應的鏡頭。倘若我們研究歷屆賣座男演員的電影劇照，然後拋出這個問題：「他們想要表現什麼？」獲得的答案通常是：

「啥也沒有。」

觀眾會把自己的想法與情緒，投射到銀幕上的畫面裡。因此在故事的鋪陳過程中，觀眾事實上扮演著積極的共謀角色。

當然，手法高不高明，就在於你能不能讓觀眾將你「想要」的東西，投射到銀幕上。這不但是編劇的責任，也是演員的責任——倘若我們在閱讀腳本時，無法在腦海中想像出某位演員長成何種模樣，有問題的不是我們的想像力，而是編劇的功力。

Action｜動作

當攝影機開始運作時，美國電影導演口中喊的，不是 Dialogue（開始對話），而是 Action（開始動作）。

在真實人生中，我們的「個性」，是與生俱來的；但在電影中，角色的「個性」，卻是某人做某件事的結果。

動作，往往被知識分子與評論家所鄙視，原因或許與亞里斯多德有關。在亞里斯多德眼中，「布景」（spectacle）是戲劇效果元素中，最不重要的一環。過去，在即時演出、場地相當受限的舞台劇中，想要演出場景龐大且快速移動的動作橋段，難度一直相當高。動作片所需要的場景──追逐，必須能讓演員在夠大的空間內奔跑、騎馬、開車或駕駛太空船，效果才會出來。另外，在舞台劇中也沒有剪接工具可用，無法透過濃縮或操控時間，製造出驚悚、緊張、恐懼，以及媲美雲霄飛車的刺激感。

相較於舞台劇這種必須即時演出，運作空間又極小的限制，電影就好多了。

被視為美國劇情長片史上代表作之一的《國家的誕生》，在許多方面都顯得過時，但是該電影尾聲的追逐場景，卻通過了時間的考驗。其他經典電影，譬如《驛馬車》、《霹靂神探》、《警網鐵金剛》、《絕命追殺令》與《魔鬼終結者》，也因為追逐場景而令人難忘。

在動作的場景中，角色之間的互動一目了然，但也可以隨時互換——追逐者可以變成被追逐的對象，這我們常在卡通片中看到。

在舞台劇中，衝突的產生，幾乎一定在人與人之間，但在電影中，衝突可以出現在人類與爆炸、龍捲風、大水災、火山爆發、地震、殞石以及其他非人類的外力之間。

追逐是戲劇效果的基本元件，但它不一定要牽涉到真正的實體追逐。警匪電影中，警探智捕殺人犯，愛情片中的男孩追求女孩，都是追逐的形式之一。

有些導演、製片人與製片廠主管經常理所當然地以為，動作與內心戲兩者之間只能二選一：你可以有動作，或是有內心戲，但兩者不能兼得。這也是為什麼，當有人說某個故事是「內心戲」時，有些人臉上就會出現三條線，這種人往往以為，這意味著故事不刺激，是無趣的。

很多人常把「打鬥鏡頭」與「角色詮釋」視為對立的元素，因此許多現代動作片常會在一段打鬥戲之後，暫時喘口氣，切換到角色詮釋的戲碼，然後再接另一段打鬥。但問題是，角色詮釋的戲，沒道理不能與追逐戲結合。《霹靂神探》中，男主角杜耶（紐約警局緝毒組警探）開著車左搖右晃，窮追在高架鐵軌火車上的殺人犯鏡頭，比起片中其他任何橋段，更有助於詮釋他在劇中的角色。《魔鬼終結者》、《異形》與《駭客任務》等近代電影，都環繞在一段相當長的追逐戲打轉。

這些劇中的追逐戲，讓觀眾感到效果很棒的原因之一，正是因為它們的動作與角色內心戲同時進行，而不是在兩者間切換來切換去。

Acts｜幕

有人說，一部電影必須有「三幕結構」。他們也常說，這是亞里斯多德當年訂下的「規則」。

事實上，在希臘的戲劇中，找不到我們今天定義為「幕」的名詞，而亞里斯多德也從未談及「幕」的概念，因為他所分析的戲劇，都是從頭到尾沒有中斷的。

許多人以為，莎士比亞偏好五幕結構，這同樣也是不正確的說法。莎翁確實偶爾會使用五幕架

某些知識分子、評論家以及作家，之所以會對動作片存有偏見，可能出自他們先有文字後有影像的習慣。想想看，要怎樣將動作橋段訴諸文字？難道要這樣寫：「接下來的二十分鐘，是壞人跑遍銀河系追殺好人」？

動作，大致來說都是以影像為主。這也就是為什麼，美國電影工業最成功的外銷產品，向來以動作片為主，因為對英語有隔閡的外國觀眾，在欣賞這類電影時，比較不會有障礙。

不過，動作鏡頭中對白相對變少，並不代表編劇在打鬥戲中沒有著力點。它只是代表了編劇的任務從原本以對白為主，變成對場景的描述。而這，也是一位好編劇所必備的能力。

構，但其實是在他過世近一百年之後，才有出版商採用固定的五幕架構，來呈現他的作品。

在舞台劇中，觀眾對於「幕」的概念非常明確，因為每一幕結束，布幕會放下來，劇院的燈會打開，他們也可趁機上洗手間。在電影放映中，布幕不會放下來，燈光也不會打開，而跑去上廁所的觀眾，勢必得錯過部分劇情。

電影中「幕」的思考概念，好比蓋房子時架起的鷹架：在建構階段，它或許是一項非常好用的工具，但它會遮住主體結構的外觀，而人們在觀賞最後完成的作品時，並不知道、也不會關心過程中，到底使用了什麼樣的鷹架。

如果說，當年希臘人與莎士比亞都不需考量到「幕」，我們今天也沒有必要多談這件事。但因為現在仍有許多人會關心「幕」的問題，接下來，我們就來談談三種可能的方式（參見 Paradox）。

◆ 延伸閱讀：Aristolatry; Acts, First; Acts, Second; Acts, Third

Acts, First｜第一幕

任何事情的開始與結束，永遠是最有趣、最強而有力的部分。出生與死亡、結婚與離婚，或是

一部電影的開始與結束。

多年來，第一幕的功能已有所改變。在十九世紀的歐洲與美國的劇院中，「精心製作的舞台劇」會以輕鬆的方式開場，介紹主要的角色、場景設定，以及布幕拉開前所發生的重要事件（參見Exposition）。美國電影一直到一九六○年代，都還依循這個舞台劇的傳統。

然後，或許是受到電視影響，美國電影慢慢地揚棄了這種開場方式，取而代之的是能讓觀眾一看就上鉤的場景（參見Hooks）。對於觀眾隨時可以轉台的電視來說，讓觀眾一開始就上鉤，確實有其必要。但電影其實沒這必要，因為對那些已經買票進場的電影觀眾來說，基本上不太可能隨便跑出去。儘管如此，這還是變成了美國電影的標準開場方式，因此，在大多數電影的第一幕裡，原本輕鬆簡單的介紹式開場白，今天已經不再被使用了。

例如，在《大白鯊》中，第一幕馬上讓我們目睹大鯊魚迅雷不及掩耳地，活吞一位年輕女孩；在《日落黃沙》裡，第一幕就出現高潮，銀行搶案出現血腥的警匪駁火，造成許多無辜的男人、女人與小孩喪生；在《我倆沒有明天》中，性愛與暴力打從一開始就密不可分。

但是，電影一開始就以如此充滿戲劇張力的鏡頭開場，仍有一個問題：戲劇，應該是建構在逐漸升高的動作上。也就是說，我們會隨著電影時間的推進，緊張氣氛逐漸高升，情緒慢慢高亢，節奏也跟著加快，直到電影的最後高潮。如果第一幕就極為戲劇化，觀眾會對隨後的戲劇張力充滿更高期待，萬一結果不是如此，就會有麻煩。

在許多電影中，角色的詮釋通常會出現在第一幕，第二幕則以動作為主，倘若之後還有進一步的角色發展，通常會拖到第三幕才發生。倘若第一幕就聚焦在動作，來到第二與第三幕才發展角色，時機上就太遲了。

◆ 延伸閱讀：Acts; Acts, Second ;Acts, Third; Aristolatry; Hooks; Completion and Return

Acts, Second | 第二幕

充滿創新精神的法國導演高達（Jean-Luc Godard）曾經說，一部電影當然會有開始、中間與結尾，但「不一定要按照這個順序」。

這是一句不合邏輯，但很有意思的話。

以三幕架構來構思電影的編劇與製片人常會說，最難搞好的是第二幕。不管是談到哪一部電影，大家對於第一幕何時開始與第三幕何時結束，都有一致的看法，但第二幕何時開始與何時結束，大家卻很少有共識。

第二幕不是那種你一看到，馬上就認得出來的。部分原因，與它的功能不明有關。

堅持一部電影必須有三幕的架構，本身可能就會製造出「第二幕問題」。當電影進行剪接時，最常挨刀的就是第二幕。這是因為第二幕通常是整部電影開始放慢節奏、目的逐漸失焦或變得有些無聊的開始，就像人生中會經歷「中年危機」一樣。《虎豹小霸王》第二幕中幾個搶劫與追逐場景，《搜索者》中馬丁的「結婚」，以及《現代啟示錄》中的上游探險，同樣都缺乏第一幕與第三幕所具備的迫切性、必要性與目的性。

「第二幕問題」的解決方案，通常得來到第三幕才找得到。換句話說，當製片者想出整個電影故事的走向與目的後，比較容易確保第二幕該如何朝著目的前進，而不是漫無目標地遊蕩。

◆ 延伸閱讀：Acts: Crisis Point, One-Hour; Acts, First; Acts, Third

Acts, Third | 第三幕

第三幕不是動作來到情緒的最高點，就是之前埋下的衝突獲得解決。通常，所謂的最高點常常以灑狗血似的形式出現，譬如《我倆沒有明天》、《教父》三部曲、《日正當中》、《搜索者》、《虎豹小霸王》、《日落黃沙》、《殺無赦》、《異形》系列、《魔鬼終結者》系列、《桂河大

橋》、《現代啟示錄》、《計程車司機》、《奇愛博士》、《戰略迷魂》。

這麼多難忘的賣座電影，最後居然都以暴力與死亡收尾，有人可能會感到吃驚，但整個戲劇史一直都是這樣。希臘戲劇如此，莎翁的戲劇亦然，想要找出歷史上有哪一個時代的戲劇不時興以這兩個元素作收，實在很難。

如果說，死亡是最痛苦的分離，第二痛苦的要屬相愛的兩人最後不得不分離：《北非諜影》中里克與伊麗莎的分離；《Ｅ・Ｔ・外星人》中艾略特與外星人的分離；《怒火之花》片尾喬德與母親的分離；《鴛巢喋血戰》中，史貝德與歐香妮絲的分離。

至於那些以破鏡重圓為主題的電影，通常是喜劇片，譬如《一夜風流》、《熱情如火》、《窈窕淑男》等電影。

◆ 延伸閱讀：Beginnings and Endings: Acts, First; Acts, Second; Endings, Happy

Adaptations｜原著改編

《亂世佳人》、《怒火之花》與《教父》，許多最令人難忘的賣座電影，都是改編自小說。

不過，倘若原著非常暢銷，製片人可以更改的空間就極為有限。大衛‧塞爾茲尼克（David O. Selznick）在將《飄》原著改編成電影《亂世佳人》時曾指出，觀眾們其實能夠理解，電影不可能像原著小說一樣面面俱到，因此他們可以容忍導演刪除部分的場景與角色，但他們不能接受無中生有，或是隨意增加新的場景與角色。

其他也算是原著改編的電影類型，包括傳記電影，以及描述特定歷史事件的電影。《阿拉伯的勞倫斯》與《甘地》，都是以既有資料為基礎，電影工作人員最大的貢獻在於找出整個故事中最精華的部分，並以最強而有力的方式將故事架構起來。相較於虛構新的角色或場景，這並不一定就比較缺乏創造力；它只是另一種創造力的呈現。

Age｜年齡

電影主角的年紀，可以像《Ｅ‧Ｔ‧外星人》中的艾略特，或《綠野仙蹤》中的桃樂絲一樣年輕，也可以像《非洲皇后》中查理‧歐納特與蘿絲‧賽爾一樣年長。

不過，倘若要你說出電影中最難忘的英雄人物時，你大概不會先提到上述幾個角色。這是因為

我們大多數人在談到英雄時，都有年齡歧視觀念——我們一般認定的英雄，必須已經成年，但又還未到達中年。

不同世代的族群，都存在著代溝。年輕人通常會以為，自己的道德觀比老一代來得優越，而老一代的人則會認為自己那一代的道德觀，遠高於年輕族群。問題是，這兩個族群的想法，什麼時候正確過？

當電影把不同年齡的人送作堆——也就是讓不同世代的人齊心協力，而不是彼此作對——結果就會令人印象深刻，譬如說，《星際大戰》中歐比王‧肯諾比與天行者路克的搭檔，或者《教父》中維多‧柯里昂與麥可‧柯里昂的合作。年長者在年齡方面最大的貢獻，是智慧與經驗，如歐比王‧肯諾比與維多‧柯里昂；年輕人的最大本錢則是精力與希望，如天行者路克與麥可‧柯里昂。

在《阿拉伯的勞倫斯》電影接近尾聲時，費薩爾王子對勞倫斯說的最後一句話：

年輕人好戰，戰爭的好處正是年輕人的優點：勇氣與未來的希望。年長者喜愛和平，而和平的缺點正是老年人被詬病之處：不信任與謹慎。

將不同年齡的人群聚一堂，可以產生充滿張力的角色與場景。這樣的並置對比之所以會讓人有衝突感，也許正是因為現實生活中太罕見吧。

Allies｜盟友

想要創造出有趣的角色，有兩件事不可或缺：有趣的敵人，以及有趣的盟友。

就像真實的人生，英雄的盟友通常不是英雄自己選的，而是自然出現的。《緊急追捕令》中的哈利‧卡拉漢，新的搭檔警察是上面指派的；《前進高棉》中的克里斯‧泰勒，同樣也被指派向巴恩斯與伊萊亞斯兩位中士報到。

但，英雄卻可以選擇自己的敵人。大體來說，壞蛋還滿希望英雄能成為他的盟友，因為英雄是反對壞蛋的作為，才決定當對方的敵人。

有些剛開始看起來像是盟友的角色，到了電影後段會出現角色反轉，這種情況在偵探片、警匪片、西部片以及戰爭片中，屢見不鮮。

當故事涉及男人與女人時，通常兩人的關係剛開始是尖銳地對立，但隨後會化干戈為玉帛，成了盟友。在《北西北》中，羅傑‧桑希爾與伊娃‧肯達爾原本是敵人，最後變成愛人，但是一直到電影最後，觀眾還是搞不清楚她到底會不會出賣他。

有趣的角色本身，並不一定那麼有趣。想想《虎豹小霸王》，這類角色之所以有趣，很大原因是他們跟盟友與敵人的關係。

◆ 延伸閱讀：Character Relationships; Villains; Loyalty; Betrayal

Animation｜動畫

在所有製片廠中，生產出最高比例難忘賣座電影者，要屬迪士尼公司莫屬。有些人把原因歸諸於該公司在動畫片領域的龍頭地位，但是，動畫片並不保證一定可以吸引廣大或可靠穩定的票房。

迪士尼向來最擅長的本領，是他們精於向不同族群的觀眾，述說有趣的故事。就這一點來說，他們已是所有電影製片中的典範。

與一般認知剛好相反的是，動畫並不是專為小朋友量身訂做的。他們是為家長，以及他們的小孩拍攝的。父母必須「被」成功說服帶小朋友進電影院，或者把電影或租或買回家，兩者都代表他們必須與小朋友一起觀看電影。如果要讓大人與小朋友都感到有趣，故事、對話以及動作，就必須能同時對這兩個階層的觀眾產生吸引力才行。因此，動畫片能否成功，並不是只靠動畫的技巧，還要看故事本身是否能同時對不同的觀眾族群產生吸引力。

◆ 延伸閱讀：Cute

Anipals｜非人類夥伴

《星際大戰》中的丘巴卡、依娃族，《綠野仙蹤》中的獅子與小黑狗托托，《與狼共舞》中的狼群與馬匹，家喻戶曉的海豚飛寶、靈犬萊西與班吉狗，這些在電影故事中適時幫助人類的各種友善動物或非人類，通稱為 anipals（非人類夥伴）。

非人類夥伴最明顯的特徵是：一定都非常可愛。而且，除了少數（如丘巴卡等）例外，牠們的體型都較為嬌小。牠們的主要功能，是當主角的忠心夥伴，在急難時候幫助他們脫困，在他們感到寂寞時安慰他們，並適時為主角以及觀眾帶來「笑」果。這也就是為什麼，「可愛」是絕對必要的。

（參見 Cute）。

希臘神話中半人半獸的女神喀邁拉，也與 anipals 一樣，有一半人類、一半動物的特性，但他們整體來說並不「可愛」，因此除了當朋友，有時也會扮演反派。至於 Anipals，則永遠是盟友與夥伴。

幾千年來的傳統說故事方式，一直把動物擬人化，人們為牠們注入人類的特性。至於現代電影，擬人化過程則常常擴展至機器，如《原子鐵金剛》（Forbidden Planet）中的機器人羅比，以及《星際大戰》中的 R2-D2 以及 C-3P0。

＊ 延伸閱讀：Chimeras; Monsters

Antagonists｜反派

就像戲劇中的許多關鍵字，英文中的「反派」——antagonist——這個字，也是源自希臘文。

agon 在古希臘文裡，指的是「競賽」或「遊戲」。

所有的壞人都是反派，但不是所有的反派都是壞人。當某人攀登某座山、在森林中開道、發現自然界的祕密、在外太空或深海探勘時，我們可以說主角在與大自然「對抗」，但這種「對抗」與「跟壞人之間的對抗」是不同的兩碼子事。

英雄與壞人都具有自覺、意志以及意圖。大自然並沒有這些特質，大自然對是非善惡沒有興趣，但人並非如此。壞人都是敗德壞行的，大自然則與道德無關；壞人會想傷害他人，大自然完全沒有任何企圖，自然就是自然。但是，這並不代表大自然不能成為反派，而當大自然變成反派時，觀眾「自然」永遠會站在主角這一邊。即便是最學有專精的生態學家，也很難編織出一個令人滿意的劇情片，最後是由洪水、大火、颶風或地震變成「贏家」。那是只有在真實人生中，才會發生的事情。

由於與自然的抗爭，缺乏善與惡的因素，也因此產生了戲劇上的問題：因為缺乏道德的元素，整個故事就很難繼續引起觀眾興趣。這也是為什麼那些與自然抗爭的災難電影，通常會有第二個抗爭對象，而這「第二對象」通常是人類。

依照 agon 原本希臘字面的意思——「競爭或遊戲」——來架構一部電影，事實上是可能的。

比方說，兩個運動球隊或兩家公司之間的龍爭虎鬥，雙方基本上並不邪惡，甚至是相當討人喜歡的角色。電影確實可以呈現這種故事。但問題是，誰會想看？

當我們攤開難忘的賣座電影名單時，很明顯地，我們都選擇記住與道德有關的電影，而這些電影中的主角，都是站在正義的一方，反派則是站在邪惡的那一邊。

Antiheros｜反英雄

有個人開車上班途中，看到一間房子著火。他衝進房子裡，把困在輪椅中、行動不便的老婦人救了出來。他算是英雄嗎？

當晚的電視晚間新聞會如此形容他；他的朋友與以前的小學老師，也會說他們早就看出他具有英雄氣概。但這位先生（我們姑且稱他為「好好先生」）可能會說，他「只是一位很普通的人，任何人處於同樣的情況，也會做同樣的事。」至於稱讚他的勇氣與無私的許多人，基本上也同意這種說法。

當人們的掌聲變小、不再討論他的義行後，好好先生會做啥？他會繼續尋找其他著火的房子嗎？可能不會。因為一位「普通人」不會到處尋找可以當英雄的機會。

但是想想超人、蝙蝠俠、蜘蛛人以及其他的「超級英雄」。這些角色之所以很「超級」，部分原因就是他們一點也不「不平凡」——他們是專業的英雄。如果你問好好先生：「你平常在做什麼？」他可能會告訴你，他白天有份正職工作。但倘若有人問超級英雄：「你平常在做什麼？」他的回答應該是：「我拯救需要拯救的人。」

不管是老是少，所有人都會認同奮不顧身投入火場救人的義舉。但，只有年紀很輕、大約小於十四歲——心智年齡，不一定是實際年紀——的人，會把自己想像成超級英雄。

好，如果有個人在開車途中看到房子起火，並聽到屋裡傳出求救的尖叫聲之後，卻低頭看著手錶，喃喃自語說自己的約會快遲到了，然後加速離開現場，大家會怎樣說他？如果說，衝進火場的人是英雄，那選擇不進火場的人又是什麼？

相對於英雄的是壞蛋，但選擇不衝進火場的這個舉動本身，並不會讓一個人成為壞蛋。那麼，這種人到底是一種什麼樣的人？有人把他們稱為：「反英雄」（antihero）。

影評人喜歡談論反英雄，而很多人也聲稱，反英雄比較契合這個時代的氛圍。但是，反英雄中的反——anti——有「反對」（against）意味，但「反英雄」並不是反對英雄，或者要與英雄對立。反英雄也不會反對英雄式的義行，《計程車司機》的崔維斯‧畢克與《飛越杜鵑窩》的麥克墨菲，

或許邋遢、土氣、尖酸刻薄、充滿敵意，也不願意為別人去冒險。但是崔維斯‧畢克卻殺了皮條客與毒販，拯救了被他們控制的雛妓艾莉絲；麥克墨菲在護士長賴契德迫使比利自殺後，還設法替他報仇。

畢克與麥克墨菲就像許許多多令人難忘的戲劇英雄一樣──他們本來並不想出頭的。但他們也不是反英雄，他們只是還算不上是英雄的人。但在故事結束之前，他們會做出與平常不太像的英雄舉止。之後，就像跳進火場救出老婦人的那位好好先生，他們會繼續原本的日常工作與生活。

事實上，電影中沒有「反英雄」這種東西。電影中有的，只是表現比較英勇的角色，以及比較不英勇的角色。想要在難忘的賣座電影之中，找到屬於後者那一型的中心人物，難度相當高。

Aristolatry｜亞里斯多德學

亞里斯多德是一位大約活躍在兩千五百年前的智者，許多人把他對戲劇的簡短講評奉為「聖經」。專家告訴我們，他並沒有真正撰寫《詩學》，流傳下來的，是他的學生上課後所記下的筆記。這大約四十頁的筆記，就成了後代努力破解之謎。

學生們當年是否完全聽懂老師的話，到現在一直都沒有答案。亞里斯多德的若干關鍵辭與概念，多年來有許多不同的闡釋。我們也無法確定，這究竟是因為他當年的說法就是這麼模稜兩可，還是他的學生抄筆記的功力實在太遜。

身體力行亞里斯多德學的人，除了習慣召喚他的名字來為他當年未曾說過的話背書，更常用亞里斯多德的簡短教材，來對戲劇五花大綁，加諸許多限制。

比方說，亞里斯多德觀察到戲劇有開場、中段與結尾。亞里斯多德只是隨口說說，但由於這一點很重要，有留傳給後代子孫的必要。不管是二次世界大戰、這本書，或是上大號，都有開始、中間與結束。天底下所有在時間或空間中發生的事，都有開始、中間與結束。

如同之前在幕（Acts）單元中說過，亞里斯多德當年所熟悉的戲劇中，沒有一齣擁有現代戲劇概念中的「幕」這玩意兒。亞里斯多德從來沒提過什麼幕的結構——話說回來，對於什麼事情都喜歡編號的亞里斯多德來說，這倒是個明顯的疏忽。

今天許多人把帳記到亞里斯多德頭上的三幕架構，事實上是在他死後的兩千多年，挪威劇作家易卜生以及其他十九世紀戲劇家所發明的。當時他們發現，觀眾已經不像雅典時代的戲劇迷一樣，可以一氣呵成地端坐到整齣戲劇結束。

亞里斯多德也沒有說過，大家必須嚴格遵守時間、地點與動作的「三合」概念。三合的概念是

三百年前法國劇作家莫里哀（Moliere）、拉辛（Jean Racine）與高乃依（Pierre Corneille）風靡全球時才問世。就像今天的三幕架構一樣，誤把三合概念加諸到亞里斯多德身上的人們，老覺得藝術有一套「法則」。

編撰出戲劇的「法則」，然後把它塞到亞里斯多德的嘴巴裡，是行之多年的老把戲。我要批判的，不是亞里斯多德，而是闡述他學問的那些人。正如許多充滿智慧與遠見的大師所說，那些自稱是亞里斯多德信徒、喜歡代表亞里斯多德發言的人，往往執迷於創造「法則」，而這些法則也往往是扼殺人類生活經驗與多元化活力的凶手。

* 延伸閱讀：Acts, First; Acts, Second; Acts, Third

Armor｜盔甲

我們每個人出生時，都是赤裸裸、毫無防衛能力的，但當我們開始與這個世界打交道，第一件發展出來的東西，就是盔甲──第二件是工具（tools），稍後我會談到。

盔甲，能保護我們。它包含體能力量、教育、階級、態度、長相，以及其他我們可以將自己圍

起來，以避免危險與受傷的所有東西。

在電影《甘地》中，主角在種族歧視相當嚴重的英屬南非，搭乘火車的頭等車廂旅行。一位吃飽太閒的白人從他車廂經過，隨後又回頭看了一眼，然後把服務生找來，要求甘地離開頭等車廂。甘地回答對方，自己確實買了頭等車廂的票。當他被告知，就算有頭等車廂的票都一樣得離開時，甘地提出抗議，那位英國白人則罵他是「厚顏無恥的印度阿三」，還問甘地憑什麼自認為可以坐在專為歐洲人保留的頭等車廂中。這時，甘地把他英式的西裝鈕釦扣好，站起身來，身材矮小的他腰桿挺直回道：「我是英國皇室的御用律師。」

在下一個鏡頭中，甘地站在荒郊野外的火車鐵軌邊，行李被丟在身旁，火車同時消失在遠方的地平線。在後來被尊稱為「聖雄」的這位老兄終於知道，他稱頭的英式西裝、購買頭等車廂車票的財力、嚇人的學歷以及能在倫敦執業的律師頭銜，都不足以保護他。就跟大多數類似情況一樣，再厚的盔甲都很難抵抗種族主義與偏見的傷害。

這是我們很熟悉的場景，因為它點出了道德上的危機，而這正是劇情片所要追求的。當片中的英雄發現，他的盔甲不能保護自己時，他的人權不管是現在或將來都會被侵犯，他會怎麼做？令人滿意的答案只有一個：他可以把身上的灰塵拍掉，重振士氣，重新來過。

甘地隨後脫下英式盔甲，穿上印度窮人穿的卡迪廉價棉衣，而且一穿就是一輩子。隨後，這件棉衣也變成一種盔甲，但是到最後，這個盔甲還是不足以保護他，因為他終究被自己奮鬥一生要從

英國統治解放出來的同胞給暗殺。

盔甲只能提供外在的保護，這也是為什麼許多難忘的故事中，它終究起不了作用。一個英雄真

正重要的是內在，而不是外表。

※ 延伸閱讀：Weapons; Tools

Art vs. Craft｜藝術 vs. 技藝

拍一部電影，到底是藝術還是技藝？

對藝術家來說，通常在電影殺青之前，他並不清楚自己要創造的到底是什麼；對於技藝家而

言，他通常知道自己要做什麼，否則根本不會動手。因此，兩者比起來，藝術家比較大膽，因為他

敢跳進模糊、不確定與黑暗的境界。

事實上，不管是透過何種創作媒介，大膽冒險的特質，正是某些藝術家之所以出類拔萃的原

因。但這並不意味著藝術家們不需要熟練高超的技藝——大多數藝術家都具備技藝——而是說，他

們的藝術境界超越了技藝。

Attitude｜態度

態度，是拍攝電影最重要的元素之一。

英國作家霍勒斯‧沃波爾（Horace Walpole）曾說：「習慣動腦的人，人生是一齣喜劇；習慣感情用事的人，人生則是悲劇。」兩者之間最大的不同，在於態度。在飛航界，attitude 代表你與地面的相對關係；在心理學裡，attitude 代表你的自我定位──你在與他人的互動與生活中，如何自處。

電影明星，就是具備態度的演員。卓別林與瑪麗蓮‧夢露想盡辦法要討好觀眾；賈利‧古柏與約翰‧韋恩，則是根本不鳥你到底喜不喜歡他們。伍迪‧艾倫的悲觀態度與湯姆‧漢克斯的樂觀態度，都形成他們的招牌特色。每一位演員的態度，是他們除了外表長相之外，最重要的賣點。

出色的角色扮演從態度開始，但不能從頭到尾只有態度。英雄們最顯著的特色之一，是無所畏懼；但任何曾經跟青少年打過交道的人都知道，當無畏只是一種態度時，就會令周圍的人非常頭痛。

所有的電影都嵌入某種態度──我們有時候會稱為「氛圍」（參見 Mood）。一九六〇年代早期，哥倫比亞製片廠買進了兩本有關科技凸槌導致核子戰爭爆發的嚴肅小說。第一本──《奇幻核子戰》（Fail-Safe）──的導演西尼‧魯梅特（Sidney Lumet），最後拍了一部沉重、充滿壓迫感的電影，讓觀眾看完後感到非常失望。史坦利‧庫柏力克（Stanley kubrick）則是用心消化哥倫比亞買

下的第二本小說《紅色警報》（Red Alert）。這本小說的情境、狀況與角色設定，與第一本極為類似（哥倫比亞就是因為兩本小說極為雷同，在怕吃官司情況下，兩本同時買下）。最後，庫柏力克認為，任何會像書中所描述搞到注定雙方互相毀滅的人，一定是頭殼壞掉，因此不能以太嚴肅的態度來拍這部電影。隨著態度的轉變，庫柏力克將原本黑暗、絕望的《紅色警報》小說，拍成他稱為《奇愛博士》的喜劇片。

觀眾自己的態度也很重要。很多人常說，角色在電影中必須有所改變，但是有些電影——譬如《大國民》——主角的基本特質，在整部電影中從來沒有變過。《大國民》主角凱恩無法改變自己，正是故事最後變成悲劇的原因。當觀眾發現了他的確無法改變自己，對他的態度也會跟著改變——而這也是令人動容的劇情片所必備的要素。

Attributes and Aptitudes｜特性與天賦

「特性」是每個人個性中，很難或無法控制的部分，因為它們是基因遺傳或社會化的產物。例如，我們無法改變身高、頭髮、膚色、眼睛的形狀或其他生理結構（當然，現在的人已經可以這麼

做了）。人們也無法改變「下意識」的行為模式，除非經過密集的治療。我們走路、談話、吃飯與

每天進行例行的生活點滴，都是在我們不經意中發展出來的特性。

天賦也是如此，它們大都無法透過下意識加以控制，因此也是我們「生命」的一部分。有人天

生對於法文有特殊偏好，有人則偏好微積分、長笛、籃球，寫作或烤麵包，每個人雖然都得下工夫

才能變得專精，但是誘使他們把事情做好的天賦，卻不是意識或意志所能掌控的。

難忘的電影角色是超越特性與天賦的。他們的角色，取決於所做的事，而不是他們的身分。

◆ 延伸閱讀：Characterization; Character, Power; Character Studies; Characters, Stocks; Characters: What Are They?

Who Are They?

Audiences｜觀眾

電影賣座的關鍵，在於訴諸「分母最底層」。這種說法，嚴重誤解了觀眾在電影產業中的運作

機制。

賣座電影成功的方式，與民主政治中的政客所做的一樣：訴求不同選民，也就是，整體人口中

的不同族群。對男人有吸引力的，並不一定能打動女人的心；年輕人趨之若鶩的，年長者可能興趣缺缺。觀眾是由一群差異性極大的群眾所組成，電影因此與政黨黨綱、宗教或其他必須努力想辦法吸引廣大群眾認同的組織一樣，必須同時包含能吸引不同族群的多種元素。

B

說故事，最重要的兩個字就是：「但是」。

Backstories｜背景事件

　　喬治‧盧卡斯的《星際大戰》系列，前幾部電影是這樣開場的：「很久以前，在一個很遠、很遠的銀河……」拍了三集後，他發現已經沒有題材可以繼續拍下去，因此，他使出了一招，那就是賣座電影的創作者常用的一門花招：把故事倒過來說。

　　雖然，媒體有人因此為他接下來的三部系列電影，創造出「前傳續集」（pre-quel）的新名詞，事實上，盧卡斯拍的，是以原始星戰三部曲作為「背景事件」的三部續集。

背景事件要交代到何種程度，是創作過程中相當棘手的決定。在描寫像耶穌、林肯與甘地等名人時，故事到底該從哪一點開始？答案要看你怎麼解讀電影的主題。

在《伊底帕斯王》電影中，觀眾知道伊底帕斯年輕時在路上殺了一個陌生人，而這個人居然是他的父親，他因此也在不知情的情況下，完成了一個在他出生前就出現的預言，這也就是後來底比斯王國出現天譴與天災的原因；梅爾·吉勃遜的《受難記：最後的激情》，故事內容主要描述耶穌被釘上十字架，其他部分則都是在交代事件的背景。

背景事件常常點到為止，鮮少著墨太深。《北非諜影》中有兩個背景事件——第一個是有關里克與伊麗莎在巴黎的愛情故事，另一個則是交代里克邂逅伊麗莎之前，曾參加過西班牙內戰，在義大利入侵時偷運槍械給衣索匹亞人，並且在美國可能曾經殺過人；白瑞德在《亂世佳人》中負責執行聯邦軍對南方港口的封鎖任務，最後取得了不少北方軍的銀幣；山姆·史貝德在《梟巢喋血戰》與夥伴的太太有染；湯姆·喬德在《怒火之花》中殺了人並且因此坐牢；麥可·柯里昂在《教父》中違背父親的意願，最後變成一位戰績彪炳的黑幫英雄；班哲明·布拉達克在《畢業生》中，是位資優生與優秀運動員；威廉·蒙尼在《殺無赦》中，過去曾幹下令人髮指的事。但所有這些事，都是過去發生的事，都是點到為止、約略帶過的背景事件，在戲中並不會被拿來大作文章。

戲劇，是建構在因果關係上的。背景事件如果是導致今天狀況的重要原因，這事件就會是故事中強而有力的元素。但倘若它們單純只是過去曾經發生的事，而觀眾不需要先對這事件有所理解就是故事

能看懂當下發生什麼事，那麼，硬要交代這背景事件，可能就是在浪費時間。

◆ 延伸閱讀：Exposition; Flashbacks; Motivation

Beginnings and Endings｜開始與結束

我們看到一扇上鎖的大門上，掛著「非請勿入」牌子，然後鏡頭逐漸拉到一座位在山頂的城堡，隨著鏡頭，我們再進入一扇明亮的窗戶。一位臨終的男子躺在床上，鏡頭照到他的嘴唇大特寫，他有氣無力地說出「玫瑰花蕾」後，隨即撒手人寰。電影的尾聲，我們看到火爐中熊熊烈火，然後就跟電影開場一樣，鏡頭又帶我們進入火爐中，直到我們看到被火焰包圍、上面寫著「玫瑰花蕾」的雪橇。此時，我們知道，《大國民》已經演完。

任何故事中，開始與結束是其中兩個最重要的元素。這也是為什麼在現實人生中，母親們總愛錄下孩子們所學會講的第一個字；這也是為什麼假如我們還算有點成就，記者會幫我們記下臨終所說的最後一句話。

假如一部電影的開幕場景以及結束場景都很出色，可以說，已經成功了一半。其他的，都只是

Betrayal | 背叛

◈ 延伸閱讀：Acts: Acts, First; Acts, Second; Acts, Third; Completion and Return

人類史也好，文學史也好，都充滿了形形色色的背叛故事。所有社會關係的基礎與維繫，都必須靠忠誠。背叛，會導致一切關係解體。因此，背叛對個人以及整體，都是殺傷力很強的動作——而這也是難忘的賣座電影中，它時常出現的原因。

背叛某人或某個組織的人，常宣稱自己之所以這樣做，是為了履行某種原則。但是，為了某種原則而背叛別人的人，有時候是完全沒有原則可言的。因為，當整體人類社群解體，任何原則都會被破壞。

最糟的一種戰爭是內戰。因為就字面意思來說，它是同一群人民之間的衝突。人們都會假定，別人基本上是忠誠的，因此當他們發現對方不忠誠時，會有強烈被出賣的感覺。這也是為什麼，在美國、法國、俄羅斯、中國以及越南發生的內戰，會產生這麼多的激情，影響如此深遠。

用來塞滿整部電影。

當「忠誠」與「背叛」是電影中的主要元素時，通常故事的前半段，會拿來鋪陳讓各角色結合在一起的忠誠與信賴感，一如我們在《阿拉伯的勞倫斯》、《星際大戰》、《決死突擊隊》（The Dirty Dozen）等電影中見到的。

在令人難忘的電影情節中，背叛通常出現在後半段，並且經常激發出整個故事最高潮的場景；猶大親吻耶穌；《教父》中泰西歐建議麥可與巴辛尼見面；麥可在《教父第二集》中發現他的哥哥佛雷多在哈瓦那背叛了他，然後就像聖經故事一樣，也對他親吻。

背叛是戲劇效果的溫床。黑道、科幻以及恐怖片若少了它，還能看嗎？

❖ 延伸閱讀：Loyalty

Biographies｜傳記

在真實人生中，許多成功、有影響力或還算有名的人，之所以有現在的地位，是因為他們在對的時間、對的地點出現。但，一如《阿拉伯的勞倫斯》中最有名的台詞：「對於有些人而言，傳記得靠自己動筆。」

幾乎所有人物傳記電影，所要談的主人翁都是值得拿來拍電影的人。這些人掌控了自己的人生故事，為自己的人生負責（參見 Individualism）。

劇情，是建立在因果關係上的；也就是說，上一個場景發生的事，會影響到接下來的場景。而人生，就是連續不停的場景。工作、愛情、家庭關係、政治、經濟、戰爭、蕭條、意外，以及一些我們無法負責的事，占據了大多數人的生活。

當電影工作者決定拍攝某一位真實人物的傳記電影，他們總會發現，拍攝對象的生活是充滿插曲的，而不是像戲劇般那麼連貫（參見 Structure, Episodic）。他們最重要的任務，就是改變故事主角插曲式的人生架構，戲劇化主角的人生。

如同我們常會在傳記電影看到的，《阿拉伯的勞倫斯》是以主角的過世，拉開序幕。當勞倫斯回溯如何度過他這一生時，故事從他在埃及的日子開始說起，直到他離開大馬士革時結束。這部電影雖然長達三小時，但它實際上只交代了勞倫斯這一生中的幾年而已。《巴頓將軍》有名的開場白中，主角站在巨型的美國國旗前點兵，但電影並未告訴我們，他是如何爬到這個一呼百諾的地位的。《甘地》的開場白與結尾，都是這位聖雄的罹難，但是當電影開始回溯這故事時，我們看到的是已經成年、開始執業的律師甘地。在那之前，他在做什麼，或者後半生經歷了哪些事，電影並沒有著墨。

倘若一個真實存在的人生故事值得拍成電影，觀眾大都已經知道故事的結尾；因此，通常最常

見的問題是：決定故事要從哪一個時間點說起。至於與大多數人生命一樣龐雜的中間部分，電影要交代到何種程度，則是創意的決定，與傳記事實本身沒有太大關聯。

建構一部電影的過程中，幾乎無可避免的一件事，就是必須把真實人生的事件，排列組合到讓觀眾相信，電影的主角確實完成了他這輩子注定要做的事，而不是被命運擺布（參見 Destiny）。

比方說，傳記的主角倘若是位作曲家、歌手或樂團領唱，大多數電影會強調他們尋覓獨特「音樂」的過程；倘若主角是位作家，他們會不斷尋覓獨特的「觀點」；若是藝術家，會不斷尋覓獨特的「視野」；如果是宗教、政治或社會運動人士，則會不斷追尋獨特的「使命」。

我們一般平凡的人，每天辛苦忙碌過著平庸的日子。不管發生什麼事都會有反應，卻很少把事情弄清楚，並直接朝著正確的方向邁進。倘若有人眼光夠遠，他們就夠格成為傳記電影的故事主角。

Bisociation｜異類混搭

亞瑟・科斯特勒（Arthur Koestler）在他充滿原創力的著作《創意過程》（*The Creative Process*）裡，創造出「異態混搭」（bisociation）這個詞，並且用很有說服力的方式告訴我們，這是各種創

意、科學發現與幽默的源頭。

「異態混搭」，是指把兩種之前未曾湊在一起過、也常被認為是彼此不搭的元素結合起來，以創造出全新、有用，或是具有幽默感的東西出來。

異態混搭與馬克思的二元對立辯證學不一樣，結合在一起的元素，也不一定彼此衝突，它們只是從未結合在一起罷了。

電影《異形》剛開始，太空船組員一起用餐、閒話家常時，如魔鬼般的可怕胚胎體，突然從其中一人的胸腔裡蹦出來，將這部電影的主角戲劇性地帶出場；《魔鬼終結者》剛開始時，南加州天空閃電與雷雨交加，一位全裸的美男子突然在人行道上「出生」；在《2001：太空漫遊》一艘外殼漆有知名航空公司記號的太空船，在十九世紀史特勞斯的〈藍色多瑙河〉襯樂下，逐漸停靠進另一大型旋轉太空站，這個場景的時空或許有些錯亂，但完全捕捉到整體的優雅與美感。

異態混搭也常把大家意想不到、不太可能與「不太自然」的兩樣東西並陳在一起，也因此常常出現在最令人難忘的科幻片與恐怖片中。在這些電影中，兩種文化（地球與外太空）或兩種存在方式（自然與超自然）常出現連結。

在少不了異態混搭的喜劇片中，原本沒啥交集、看起來完全不登對的兩個人，最後發展出戀情，我們在《熱情如火》、《安妮霍爾》、《畢業生》與《窈窕淑男》中，都看過這一類的情節。

《大法師》不是一般的恐怖片，它把一個家庭故事與可怕的超自然體結合在一起。同樣的，

《教父》也不是一般的黑道電影，它把一個家庭故事與影史上最暴力、最殘酷的鏡頭結合在一起。

當從來沒有人想到，可以把某兩種元素結合在一起，或者我們以為不可以任意連結的某兩種東西時，異態混搭的創意潛力，可能激盪出新鮮、原創且令人難忘的作品。

◈ 延伸閱讀：Paradox; Opposites; Incongruity; Duality; Irony; Chimeras; Fish out of water; Originality; Teams and Couples; Defiance

Blessings｜上帝的恩賜

　　一個人能送給別人最珍貴的禮物，就是對他（或她）潛在才能的賞識。而最惡毒的詛咒，則是讓對方對自己的潛力完全喪失自信。

　　這也就是為什麼，父母、啟蒙導師、老師與其他有權威的人士，對我們的影響力會如此之大。

　　我們完全相信他們對於我們能力所下的判斷。當他們相信我們可以達成某件事時，我們也相信自己辦得到；當他們出現質疑，我們也一樣。

　　《星際大戰》中歐比王、許多導師、老師、訓練師以及其他權威人士存在的功能，並不是將他

們的力量用在其他角色身上，而是要幫助他們找到自己的力量。

◆ 延伸閱讀：Curses; Mentors; Power

Blocking｜遮斷

在年代久遠的卡通片裡，主角不是被壓路機輾過、掉進大峽谷，就是近距離被霰彈槍打得整臉開花，然後緊接著，繼續若無其事地演下去。

在超市看到有人踩到香蕉皮後跌倒，你可能會跑上前去，看他是否受傷；但是在電影中看見有人踩到香蕉皮跌倒，你唯一的反應只有大笑。

悲劇常植基於行為之間的因果關係，但喜劇則是基於「沒有果的因」。我們看到了因，但是其結果——通常是疼痛——常被遮擋掉。

在戰爭片中，配角掏出女朋友、太太或小孩的照片，觀眾會被引導著去同情他們，不過，這類角色常會在接下來沒多久就陣亡。我們很少會在電影中，看到敵人的太太與小孩的照片。在戰爭片中，與主角對抗的「另一邊」，常是面孔模糊、沒沒無聞的一群人。敵人往往在背景中掛掉，好人

則必須在特寫鏡頭中陣亡。前者，是導演想要擋住觀眾對（反派）角色的認同；後者，則是導演要強化你對主角的認同。

電影工作者都知道，自己的工作就是設法從觀眾身上誘發出某些情緒。不過，遮斷觀眾情緒的功力，也是同等重要的。

◈ 延伸閱讀：Misdirection

Boring｜乏味

當有人說，某件事很乏味，其實我們並不知道，究竟是事情真的那麼乏味，還是這個人本身很乏味。

什麼是乏味？重複出現，並不是乏味。全世界許多歷久不衰的藝術，都是建構在重複之上。一件事之所以乏味，是因為它太容易被預測。

治療乏味的最佳藥方，正是「不可預測性」。這也是為什麼，許多引人入勝的故事，常常充滿著誤導的訊號；當我們以為故事會往甲方去，它突然往乙方發展。

關於乏味這件事，實際上比表面看起來複雜許多，因為導演必須成功預測出觀眾的期待，然後往令人意想不到的方向發展，但最後的效果仍得令觀眾滿意才行。

◈ 延伸閱讀：Misdirection; But

But｜但是

說故事，最重要的兩個字就是：「但是」。

沒經驗的說故事者，會告訴我們，首先，發生了第一件事，然後又發生了另一件事，但他們不懂得如何用具有娛樂性與戲劇性的手法，把故事串聯起來。

老練的說故事者，則常會說：「好消息是……，但，壞消息是……」

真正讓故事有趣的，是逆轉與矛盾，是似是而非以及前後不一致的東西。

◈ 延伸閱讀：Paradox; Deception; Flow

C

進電影院與上教堂一樣，
為的不是想看這世界的真實模樣，而是想看到另一個世界。

Call to Adventure｜歷險召喚

喬瑟夫・坎伯（Joseph Campbell）的原著《千面英雄》（*The Hero with a Thousand Faces*），以及隨後的電視連續劇，讓有些人把坎伯對於古印度、佛教以及希臘神話的觀察，視為彷彿是創造賣座電影的不敗公式。坎伯著作中最有名的要素之一，就是英雄人物的「歷險召喚」。

喬治・魯卡斯由於在撰寫腳本前，就讀過《千面英雄》這本書，因此「歷險召喚」元素自然會出現在《星際大戰》系列電影中。許多坎伯迷沒有注意到的是，同樣的召喚，常會出現在窮極無聊

的青少年男孩耳邊。

詹姆斯‧狄恩在《養子不教誰之過》中的角色，就是在尋找刺激；《美國風情畫》中開著拉風跑車的男孩，也是一樣；《我倆沒有明天》的鴛鴦大盜邦妮與克萊德，也喜歡拉風汽車與回應歷險召喚，但請瞧瞧他們「應召」最後的結果。

班哲明‧布拉達克在《畢業生》中剛開始時，並沒有特別想要做啥，但是當一位熟女勾引他上床時，他還是忍不住，但最後他終究發現這檔事實在稱不上歷險；《風雲人物》電影稍早，喬治‧貝利跟父親說：「如果我不離開，我會崩潰。」但這部電影之所以讓許多人如此難忘，可能的原因之一就是它最後讓人們了解，有時不理睬歷險召喚，反而會成為受尊敬的好人。

不管在真實人生或電影中，過了青少年時期的人，每天忙著過日子，根本沒空去聆聽或理睬任何「召喚」。年紀愈大的人，愈希望過著耳根清靜、不被干擾的生活。

這也可以拿來形容全世界難忘電影中，年紀過了青少年時期的大部分主角心境。對他們而言，《北非諜影》中的里克，清楚表明「我不會為任何人強出頭」，就是很合理的處世箴言；《殺無赦》中的威廉‧蒙尼只是想好好扶養小孩長大，以及如何救回他生病的豬隻；《教父》中的麥可‧柯里昂，只想將他帶到姊姊婚禮的白種賠錢貨女人娶回家，很明顯地，他只想過自己的簡單生活，不想冒險經營家族的黑道企業——在馬里歐‧普佐（Mario Puzo）的原著小說中，他想成為數學教授；《非洲皇后》中的查理‧歐納特，原本只想懶散地隨船漂至下游，並痛快暢飲他的藏酒，而不

是多管閒事幫助他口中那位「口唱聖詩、又瘦又瘋狂的老婦人」。

出生入死的歷險，對娛樂性當然會加分。但是，在多數難忘的賣座電影裡，英雄人物通常不會特別尋找刺激，或急著回應歷險的召喚。他們大多數是身不由己才歷險的。

Catharsis｜宣洩

過去兩千五百年間，最暢銷且最難忘的劇情故事，大體上都充滿著暴力與色情。有些人因此覺得很不舒服，歷史上的劇院，也因此每隔一段時間，就會遭受到譴責、審查，甚至被查封。不過，也有人認為，這些在舞台或銀幕上深刻描述的人類衝動，反而有宣洩作用，不會對個人或社會帶來什麼危害。

Catharsis 這個字，在亞里斯多德的《詩學》中出現過幾次，但他的真正用意，幾個世紀以來人們一直爭辯不休。亞里斯多德的父親是位醫師，因此他腦中所想的，可能是生理上的清腸——把腸子清乾淨——過程，但他也有可能是指更形而上的「心靈淨化」，甚至「贖罪」。

不管亞里斯多德與其他古聖先賢口中的 catharsis 到底是什麼意思，一直以來很多人都同意，我

們不管是個人或整個社會，都是在「自毒」的⋯也就是說，我們的身體與組織，會自動產生對身體、心靈與精神不好的壞東西，而這些毒素必須從系統中排掉，否則我們會因此中毒。

數百年來，許多學者一直宣稱，藝術與娛樂所帶來的，根本不是「宣洩」。他們認為，性、暴力以及其他不純淨、骯髒、有毒的想法與情緒，讓人們深深**著迷**，因此，這些有害行為不但無法達到洗淨效果，反而會毒上加毒。

「著迷」（fascination）這個字，源自拉丁文，原意為「綁起來」，近代也出現另一個衍生字fascism（法西斯主義）。精神病醫師會用「精神集中」（cathexis）這個字，來傳達某種可以抓住我們的概念。所有人都會同意，不管是個人或社會，都會產生不純的想法與情緒，但對於應該如何加以處理，大家的看法卻未必相同。

這樣的爭論已經持續了兩千年。從事戲劇創作與說故事的人，通常會支持亞里斯多德的說法，但他們之所以如此，很可能是他們要保護自身的利益。但至少有一點很清楚：歷來最令人難忘、最賣座的故事，確實讓我們著迷、確實把我們**綁在一起**。但是來到故事的尾聲，它們通常會給人一種釋放感，有時候甚至是自由與快感。因此，最教人難忘的電影，有可能同時包含「宣洩」與「精神集中」這兩種作用。

Causes｜原因

《養子不教誰之過》這部電影的英文片名本身——Rebel Without a Cause（中文直譯為：沒有原因的叛逆），其實是很矛盾的。因為片中詹姆斯‧狄恩所飾演的角色，之所以那麼叛逆，的確是有原因（cause）的——很多難忘的賣座電影，都是如此——狄恩要大家都說實話。

《怒火之花》的主角湯姆‧喬德在稍早曾說：「我只想在不侵犯他人的前提下，過自己的日子，就這樣而已。」但到了電影尾聲，他卻投身對抗世界的不公不義。《北非諜影》稍早，里克說：「我只對自己的事有興趣。」但是到了電影結束前，拉塞羅卻對他說：「歡迎再度加入戰爭行列。」

大體來說，壞人只對自己的事有興趣：事實上，他想把自己的力量加諸在別人身上的念頭，正是他之所以成為壞人的原因。

⁕ 延伸閱讀：Fanatics; Transcendence

Change｜改變

說故事，有兩種基本的改變：環境的改變以及角色的改變。

譬如在《日正當中》與《原野奇俠》等西部片中，在《梟巢喋血戰》、《緊急追捕令》與《唐人街》等偵探片中，在《科學怪人》與《吸血鬼》（Dracula）等恐怖片中，在《真善美》與《西城故事》等歌舞片中，主要角色們周遭的環境改變了，但電影結束時，主角們本質上與開場時並沒有兩樣。

但是在《風雲人物》、《現代啟示錄》與《教父》等電影中，當電影邁入尾聲，主要角色不但外在環境大幅改變，他們自己也已經不再是電影開始時的那個人。《風雲人物》稍早，喬治‧貝利說他想要離開他出生的那個破爛小鎮，但是在故事結束前，他不但救了這座小鎮，小鎮也救了他；《現代啟示錄》中，上尉威拉德剛開始曾自己想要接任務，但他在成功完成一個交付的任務之後，卻說自己要從美國陸軍退伍；《教父》中，麥可‧柯里昂剛開始告訴女友自己與家族格格不入，但到了電影後頭，他卻成為整個家族的龍頭。這些角色的改變，比起環境的改變，更加來得重要。

當環境或主角在電影尾聲變得比開場時更糟、更壞時，故事就是希臘或英國模式中的悲劇——這是美國電影通常避之猶恐不及的。

在不少難忘的戲劇或電影中，英雄最後不是死亡，就是離開原有城鎮，但他們的精神卻繼續活

在其他人的身上。麥克墨菲在《飛越杜鵑窩》後段雖然被悶死，但因為首長最後成功從精神病院逃了出來，完成他未竟的使命，精神也繼續活下去；《原野奇俠》中，夏恩離開最後以他的名字命名的小鎮，但他的風範卻透過年輕的喬伊·史塔瑞特發揚光大；《E·T·外星人》中來自外星的小傢伙最後還是回到它遙遠的故鄉行星，臨走前它輕觸小艾略特的額頭並告訴他，它將永遠活在「這裡」——也就是在艾略特的記憶裡——一個可以確保永垂不朽的地方。

最極致的改變，是神格化，也就是主角的地位從原本的血肉之軀，昇華為某種永恆的象徵力量。甘地在同名電影中，最後雖然遇刺，但是他的名言與他的使命，卻在追隨者與觀眾的心中，永遠持續下去。同樣的，湯姆·喬德在《怒火之花》最後的演說中表示，哪裡有人不公不義、殘害善良百姓，他就會在那裡，繼續為弱勢的「小人物」奮鬥。

當然，這個規則也有「例外」。《大國民》中的主角凱恩，就從來沒變過；他到故事結束時，與故事開始時基本上一樣——一位身材矮小、寂寞且任性的人。他周遭的環境當然變化很大，但他的個性卻沒有變。整部電影中變化最大的，是觀眾對於凱恩的看法。這也可能是歷來最令人難忘的改變。

◈ 延伸閱讀：Character, Power, Power, Missions

Chaos｜混亂

通常，混亂才是真正的敵人，而不是邪惡。失序與混亂，是電影英雄對抗的對象；英雄想要帶給人們的，是團結、組織與理性。

混亂與邪惡並不是對立的。事實上，只要是混亂之處，通常可以找得到邪惡，只要是有邪惡的地方，通常也可以找到混亂。原因在於，人類的心靈實在不太容易分辨出混亂與邪惡。

像《大法師》以及其他許多想要讓我們相信某種邪惡東西確實存在的恐怖片，故事剛開始會先設定一個「自然」的世界，然後再導入威脅自然世界的「非自然」世界。這也是為什麼偵探片、恐怖片、戰爭片以及不少科幻片，剛開始都是從中產階級家庭、小鎮、學校或公園等場景展開。他們先建立起代表「正常」的井然有序生活，再藉由隨後出現威脅與摧毀正常秩序生活的混亂勢力，帶出反差。

Character, Power｜角色「力」

既然所有戲劇都與「力」有關，那麼檢視角色所具備的「力」，以及區別電影與真實生活中「力」的運作方式，自然相當重要。

體制「力」

突然被警察攔下來，你可能會緊張、手足無措或害怕。如果警察先生要你把駕照拿出來，你會乖乖照辦；他要你下車，你也可能照做。不管被攔下來的時候有多麼不爽，你不太可能與執法的警察爭辯。

如果你是在教室裡上課的學生，老師點到你的名字，你通常就算緊張，也還是會回應老師的問題；醫生叫你彎腰，法官要你站起來，你通常也會乖乖聽話。

條子的正式名稱是「執法警務人員」，法官與律師則是「法庭上的長官」。他們的頭銜顯示，他們的權力並非來自個人本身，而是來自他們所代表的機構。

這種體制性的權力，通常透過某種制服來顯示，例如警察的警徽、法官的黑袍，或是醫師的白袍。這些人士穿的「制」服，代表的是集體的——而不是個人的——特徵，這也就是為什麼，美國陸軍士兵敬禮時致敬的對象是制服（官階），而不是穿著制服的人（參見 Armor）。

正因為如此，當《大法師》中的梅林神父在複誦驅魔咒語時，他說的是：「基督的力量命令你……」那並非他「自己」的力量。值得一提的是，在電影尾聲當驅魔儀式（另一種集體力量的表現）無法產生大家期待的效果時，卡拉斯神父再度高喊：「要就取我吧！取我吧！」只有在卡拉斯神父所代表的體制力量被個人的力量取代時，魔鬼才聽從他的指令。

儘管體制力量在真實生活中極為重要，但在電影裡，這種力量往往不是飽受質疑，就是力有未逮。例如軍隊、警察、法院、國會、白宮或中央情報局等政府機構，或是像保險、醫療健保、石油或電力公司等營利機構，常是電影中的「邪惡力量」。我們常可以從電影中看到，某位角色只要說「他們」正忙著進行某種惡毒的陰謀，觀眾就知道，他指的不是個人，而是某個機構。

當某位重要角色穿上制服，電影就會花不少時間讓觀眾知道他或她，與其他穿同樣制服的「他們」是不同的。事實上，倘若主角穿上制服，他幾乎必定得面對面對衝突……一方面，他必須對抗外在的敵人，另一方面，他還得艱苦面對他所代表的機構內部，那令人窒息、頑固、貪污或邪惡的階級組織架構（參見 Betrayal）。

實質「力」

就像希臘神話中的大力士、聖經中的參孫、超人以及類似的超級英雄，傳統上，個人身體的力量，是一種最明確、最簡單的力量形式。不管你的實際年紀多大，只要心智年紀仍輕，這種既清楚

又簡單的力量，特別具有吸引力。

然而，在難忘的電影中，力量最大的人，往往不會是英雄。《教父》中，開場婚禮在維多·柯里昂辦公室外面等他的魯卡·布拉西，是整部電影最強的人。或許不太令人意外的是，他也是第一個被柯里昂家族狡獪敵人殺害的人。

因為身材突出贏過世界健美冠軍的演員阿諾·史瓦辛格，因為在《魔鬼終結者》中飾演威力強大的角色，而成為A咖明星，但在電影中，他其實也不是好人。類似的情況在《異形》系列電影中也看得到，片中的異形具有驚人的實質力量，但也是個大壞蛋。

《星際大戰》電影第一部以及其他系列中，大家常把「原力」（The Force）掛在嘴邊，但很明顯的，這個Force指的不是實質的力量，也不是任何實質的東西。指導天行者路克更高層力量的，是年長的歐比王·肯諾比，以及既可愛又醜怪的大師尤達。

兒童與男性青少年可能會認為，實質力量很重要，但是對那些訴求成熟觀眾的電影來說，光有實質力量是不夠的。

性感「力」

人們常說的「性感」，就是另一種力量的展現。想要寫出一位性感的角色，是極為困難的，你需要的，是一位「性感」的演員。這也就是為什麼，賣座電影從早期開始，票房的基礎一直來自影

星的個人魅力。

弔詭的是，漂亮的臉蛋雖然可以幫助演員取得演出機會，但歷來令人難忘的演員，卻沒有半個人光靠臉蛋就成功。

在真實人生中，一位只會賣弄性感的人，往往可以累積相當多的財富與權力，就算年紀大了，也可以靠藥物與整形手術，保有相當程度的美貌。但是在電影中，靠著性感而有力量的主角，到最後很可能落得一個人孤苦伶仃，例如《彗星美人》中的主角，以及《畢業生》中的羅賓遜太太，或者《雙重保險》中的主角，都不得善終。

科技「力」

沒有人比美國人更了解科技的力量。我們當年靠著強大的汽車工業，帶動經濟起飛；我們比地球上任何國家，消耗更多的電力與汽油；我們把電腦的力量帶進地球上所有可以買得起電腦的家庭中；仰賴強大科技才得以建立起來的美國大眾傳媒，持續主宰著全球的文化。我們的軍火武器，都是世界最大、最快與最棒的。科技，當然是力量。

但以上這些說法，都只適用在現實生活中。在我們最難忘的電影中，科技的價值卻相當有限。

在《岸上風雲》電影結束前，主角泰瑞‧馬洛伊問曾是他老闆的強尼‧佛連利說：「你若把暖氣拿走，你啥也不是！你知道的……你連屁也不如！」

一個角色倘若只因具備優越的科技而獲勝，通常比較不會讓人念念不忘。《星際大戰》中，歐比王‧肯諾比給天行者路克的建言不是「相信光劍」，而是要對其中存在的 force 具有信心。

智慧「力」

真實人生中，智力測驗得分最高的小朋友，通常會上資優班，進入有名的大學，然後找到最棒的工作。在真實人生中，毫無疑問，聰明可以讓一個人取得極大的競爭優勢。

但問題是，如果你很聰明，那只是因為你遺傳了好的基因，你並沒有做任何事，讓自己值得變聰明。因此，與實質力及性感力一樣，光有智慧，對一個角色來說是不夠的。這也可以解釋為何難忘的賣座電影中，很少有主角是非常聰明的。

事實上，情況正好相反。在《雨人》中，雷蒙‧巴比特在某些方面算是個「白癡的專家」，但是他在其他方面完全「少一根筋」；《阿甘正傳》中的阿甘，雖然在一般人眼中的「智商」上有缺陷，卻因具備了其他特質而獲得成功。（參見 Goofy）

教育「力」

教育的力量，是美國文化信仰體系基本教義的一部分。許多人因為運氣好，出身在有能力供得起良好教育的家庭，而受到好的教育。但是跟智慧力一樣，良好的教育，不是一個人「自己」所能

完全負責的。

在《決死突擊隊》中，萊斯曼少校稱呼他的死對頭艾佛瑞特‧布里德上校「那位西點軍校痞子」，反映出美國電影中普遍瀰漫的反菁英態度。如果電影中有某人是從西點軍校、哈佛、耶魯或其他知名菁英學府畢業時，他可能像《決死突擊隊》一樣，拜良好教育之賜一開始就具有權力。但是在電影結束之前，他和觀眾都會發現，再多的書本，還是不足以應對真實的人生。教育的力量或許不小，但永遠還是不夠的。

財富「力」

在真實生活中，人都會渴望財富，這是不說自明的道理。但當你看了最難忘的賣座電影後，恐怕就永遠不會這麼想了。

《大國民》這部電影，是描述一位繼承了全世界第三大金礦的男人凱恩，他的家臣柏恩斯坦說：「想要賺很多錢是沒啥祕密的……如果你想要的，只是賺很多錢。」這種態度，在我們熟悉的賣座電影中一再看到。

當電影中的某位角色只對賺錢有興趣，那就代表這個人一定有問題。《養子不教誰之過》中，吉姆‧史塔克的雙親參加所屬的鄉村俱樂部派對時提前離開，前往監獄保釋兒子出獄。但是當我們看見他們分別穿著燕尾服與晚禮服，首次在片中露臉時，我們馬上就可以發現，對於男孩來說，這

兩人不會是好家長。在《日落大道》中，諾瑪‧狄絲蒙由私家司機開的大車，與她居住的豪宅一樣，都是不祥之兆。《欲望街車》中白蘭琪華麗的衣裳與俗氣的珠寶，也是在告訴觀眾，她的道德有瑕疵。

在《辛德勒的名單》裡，奧斯卡‧辛德勒一出場，鏡頭就帶到他穿上昂貴的襯衫與袖釦，準備前往高檔餐廳用頂級香檳來賄賂納粹軍官，整個角色定位就這樣完成了。在電影剛開始時，辛德勒對於財富或許很感興趣，但他在最後的鏡頭中卻因得知自己剩下的一些財產原本可以拿去多交換幾條人命時，整個人崩潰、淚流滿面。

就像奧斯卡‧辛德勒一樣，許多電影的主角會在一開始的時候，對於財富極感興趣，但是在所有難忘的電影尾聲，《馬太福音》第十九章第廿四節的一段話，總會獲得驗證：有錢人上天堂，比駱駝穿針孔還難！

換言之，在難忘的賣座電影中，體制力、實質力、性感力、科技力、智慧力、教育力以及財富力，都無關緊要。但有兩種力量，確實是非常重要的：

第一，電影裡的英雄之所以比電影中的其他人強，並不是因為他具備前面提到的各種力量，而是因為他有著較高標準的「原則」。

第二，電影裡的英雄之所以優於其他人，是因為他具備所有英雄都會有的特徵，也就是：意志力。

◆ 延伸閱讀：Power: Principles; Decisions; Justice; Weapons; Armor

Character Relationships｜角色關係

一個角色之所以有趣，常常不是取決於他本身，而是他與其他角色之間的關係。

角色的定義，與他（或她）的職業比較無關，而是與他們的行為有關，而在戲劇中，角色的行為就是與別人互動。《北非諜影》是一部許多角色擺龍門陣，大談使命與勇氣的電影，它甚至觸及電影界最致命的話題：政治哲學。另一方面，這部電影也創造出電影史上不少極為難忘、常被引述的角色群。

在某個遺世獨立、不知名的角落開了一家酒吧的里克，並沒有「做」太多事。畢竟，他第一句重要的台詞是：「我不會為任何人強出頭。」而在電影的前半段，他果真沒有為了幫助任何人，而給自己添麻煩。整部電影中，關鍵的通行證，並不是里克自己去要來的東西，而是由彼得·洛羅（Peter Lorre）所扮演的狡猾角色尤佳特送給他的，而里克卻又鄙視這傢伙，根本連動動手指頭救他都懶。整部電影裡，這位道德觀模糊的角色，都是等別人來找他，他才會有所回應，從不會主動做什麼事。

里克與其他角色的互動關係，正是《北非諜影》之所以成為影史上令人難忘的賣座電影的原因。他與警長路易斯·雷諾、講話刻薄的納粹分子史特拉瑟少校，以及捷克愛國分子維克多·拉塞羅等人的互動，讓他成了一個有趣的角色。如果少了前愛人伊麗莎——這位後來嫁給里克唯一景仰

的男人的女人，里克也不再是里克。最後，誰又忘得了全片只有幾句台詞、卻唱出令人難忘的 "As Time Goes By" 的鋼琴師山姆？

即便是與次要角色的關係，也讓里克的角色更加鮮活。包括女歌手伊凡、酒保沙夏、服務生卡爾、保加利亞移民亞妮娜、解放法國地下組織成員柏格、對手酒館老闆西諾・法拉利。每一位角色與里克・布雷恩的關係，都一筆、一筆地勾勒出這位影史上最令人難忘的角色。

《教父》中的麥可・柯里昂，則是與父親，以及一個反應很快、一個反應很慢的兩位哥哥互動。他與凱伊的關係，是一直到電影尾聲背叛了她之後，才變得很有趣；但他與毒販索洛佐、貪污警長麥克魯斯基、黑手黨胖子克雷蒙薩以及瘦高黑手黨大哥泰西歐等人關係，都相當有趣並且不斷地在變化。

《阿拉伯的勞倫斯》中，主角勞倫斯基本上有點死板，算不上有趣。但阿里酋長、奧達・泰伊、費薩爾王子、艾倫比將軍、外交官特萊登，甚至是與他曾有過一夜情的土耳其人，都讓他的角色更引人入勝。如果《畢業生》裡班哲明・布拉達克、《飛越杜鵑窩》裡的麥克墨菲，或是《唐人街》的吉特斯，都成了你的鄰居，他們在你眼中很可能只是討人厭的無名小卒。唯有在與他人發生互動後，他們的角色才會顯出趣味性。

換言之，我們可以說：從來就沒有「有趣的角色」這檔事，只有「有趣的角色互動關係」。

Character Studies｜角色研究

有哪部難忘的電影不是在研究角色？但在電影界裡，假如你的作品被稱為「角色研究」，就等於這部作品被宣判了死刑。因為，這代表了作品中「內容實在不怎麼樣」，也就是說，很無趣。

電影界裡的「無趣」，與戀愛關係中的「肥胖」一樣——有人會愛你，「儘管」你很胖，但永遠不會是「因為」你肥胖而愛你。

然而，精雕細琢的角色，從來不會是無趣的。

有些電影專注在動作的發展；有些則是著重於角色塑造。最棒的電影是兩者兼具。沒有證據顯示，導演或製片家拍不出「動作」與「角色」雙雙讓人感動的電影。如果不研究角色，電影還有什麼意思呢？

Characterization｜角色塑造

西方戲劇在發展了兩千五百年後，恐怕很難再找出新的題材或故事情節，但是無窮無盡的全新

難忘角色，永遠在等著被創造出來。

一部電影在某一個時間點，可能會因為故事很棒、場景壯觀、特效很炫或是宣傳很成功而贏得注意。但是，如果這部電影要在我們的集體記憶中長期占有一席之地，就必須包含偉大的角色。有多少電影是你能記住故事，卻忘了其中角色的？有幾部電影你只記得角色，卻對電影內容印象模糊？

不管你是想要了解電影或是創造電影，第一個該問的問題是：「這是誰的故事？」假如你仔細觀察那些失敗的電影，就會發現，這些電影的導演或製片人，都沒有想清楚這個簡單、卻最根本的問題。

要回答「這是誰的故事」這個問題，最簡單的方法，就是反問兩個問題：

一、故事開始時有誰？

二、故事結束時有誰？

《綠野仙蹤》的桃樂絲、《亂世佳人》的郝思嘉，還有《阿拉伯的勞倫斯》、《甘地》、《安妮霍爾》、《窈窕淑男》、《原野奇俠》與《畢業生》等片中的主角，都是此一原則的範例。至於有關一組搭檔的《虎豹小霸王》與《末路狂花》，有關一對戀人的《安妮霍爾》，以及有關一票歹徒的《日落黃沙》，回答「這是誰的故事？」時，主人翁雖然人數較多，但原則還是一

樣：主角或主角們在故事開始時就出現，在故事結束時也還在。

這並不是電影工業所發明的新東西。在《伊底帕斯王》、《哈姆雷特》、《推銷員之死》以及其他的偉大戲劇名作中，幾乎每個場景、每個動作、每一句對話，都在進一步刻畫某一特定的角色。

說到底，英文裡的「角色塑造」（characterization）的功能，就是 care-actor-ization；換句話說，就是讓觀眾關心（care）其中的演員角色（actor）。這並不代表觀眾一定得喜歡某個角色，它只是代表著，觀眾必須對角色的際遇寄予某種情感。

創造出一個有趣的角色後，即便他或她只是坐在搖椅上，觀眾還是會全神貫注。假如這角色一點都不有趣，就算他或她全裸跑在燃燒的煤炭上，除了愛去天體營的人、特技演員或燙傷護理人員，其他觀眾恐怕都會看得昏昏欲睡。難忘的電影，就字面上來說，也包含難忘的角色。

◆ 延伸閱讀：Character Relationships

Characters, Stock｜基本角色

要貶損老套角色，很常見也很容易，卻忽略了這種角色在說故事藝術歷史中的重要性。在古希

臟與羅馬的舞台劇中，許多基本的老套角色是極為常見的；十七世紀中葉英國王政復辟時期，基本角色的類型被編纂成《體液論》（Theory of Humors，編按：源自古希臘醫學理論，認為人體有黃膽汁、黑膽汁、血液和黏液四種體液，而人的脾氣體質也分為四類）一書，隨後數百年，不僅在劇院乃至於醫界，都產生了極大的影響力。愛吹牛的德州佬、輕鬆自在的加州佬、喜愛血拼的少女，都是常見的基本角色；牙醫師、律師、教授以及其他的職業，也常被拿來當現成的基本角色。

導演與製片人常會說，要創造出全新的角色。但問題是，如果一個角色是全新的，觀眾又要從何了解起呢？一如許多難忘電影顯示，全新的角色，常常是把過去從未被兜在一起的現成元素，結合起來的結果（參見 Bisociation）。就像種葡萄，嫁接到砧木的新芽，將決定最後是整座葡萄園爛掉，還是為生命添增新的活力與喜悅。

麥可·柯里昂不只是一個「幫派頭子」，他是「教父」；海裡的那隻東西不只是一隻鯊魚，而是「大白鯊」；那個流著口水的剪刀怪物，不只是隻垂涎的大昆蟲，它是「異形」；那兩個女人不是一般的三姑六婆，她們是末路狂花的家庭主婦——賽爾瑪與女服務生露易絲。

電影在一開始的時候，使用基本元素並沒有什麼不好。關鍵在於：如何超越既有的框架。

◆ 延伸閱讀：Character Relationships

Characters: What Are They? Who Are They? 角色：這些人是誰？是什麼樣的人？

想要了解角色，我們必須問一些有時候也會拿來問自己的問題：「我是誰？」「我是什麼樣的人？」

我們可能是男人或女人、年輕人或老人、白人或黑人、高或矮、胖或瘦。我們可能是伊斯蘭教徒或佛教徒、內向或活潑、有趣或孤僻、卑鄙或和善、墮落或天真，以及其他無限的可能性。但，這些都只是回答了「我們是什麼樣的人」──也就是我們的「特徵」（參見 Attributes and Aptitudes）。這些特徵完全由命運所決定，我們個人完全沒有功、也談不上過。

至於我們是「誰」，則取決於兩樣東西：一，我們所做的決定；二，我們採取的行動。

我們年輕時，所做的事，十之八九是父母親、師長、同儕與社會要求的事，因此，我們的人格還沒有機會成形。隨著我們漸漸長大，我們才開始做出屬於自己的決定。我們的人格，也才從這裡開始真正塑造出來。

我們所做的決定與採取的行動，決定了我們的人格，也就是：決定了我們到底是「誰」。而那種決定，總是來自內在──至少在戲劇中是如此。

◈ 延伸閱讀：Attributes and Aptitudes; Characters, Stock

Chases｜追逐

從結構的觀點來說，追逐戲唯一需要的，只有追逐者與被追逐者。打從二十世紀初的默片時代開始，麥克·山內（Mack Sennett）所創造的低能警察，對卓別林千刀萬里追，就讓「實際的」追逐戲，一直成為電影的主菜。美國動畫如米老鼠、兔寶寶與《玩具總動員》，整部電影幾乎從頭追到尾。

但是，追逐戲的架構方式，並不僅僅局限於實際的追逐動作。偵探片中，被「追逐」的是作姦犯科的人；傳統愛情故事中，被「追逐」的人是女孩或男孩；傳記電影與歷史古裝片中，英雄們所「追逐」的，是使命的實踐、真相的發掘或科學的發現。

基本上，許多難忘的電影故事，常在追逐與被追逐中，來回切換。

◈ 延伸閱讀：But

Children's Stories｜兒童故事

要在故事中創造兒童的理由，其實與真實生活一樣：因為他們的到來，代表著未來。如果他們繼續存活，整個族群就可以延續香火；如果他們死亡，說故事者與觀眾也會同樣絕滅。這也就是為什麼，所有社會的希望、恐懼以及對未來世界最狂野的幻想，都會繫於兒童身上。

大家常把「關於兒童的故事」與「給兒童觀賞的故事」兩者搞混。儘管很多同年齡的小孩受不了秀蘭‧鄧波兒（Shirley Temple）與裘蒂‧迦倫（Judy Garland）這兩位童星，但這兩人卻擁有很多大人影迷。另一方面，所有父母也都知道，很多給兒童看的電影，看在成人眼中卻常是荒誕不經，甚至無聊透頂的。

兒童常被允許自己單獨觀看電視兒童節目。但是，前往電影院消費電影的兒童，大體來說都有家長陪伴，也因為這樣，兒童片也必須對成人有吸引力才行。

許多成人看起來有趣的東西，卻無法獲得兒童共鳴，同樣的，很多吸引兒童的東西，成人也會看不下去。與其他類型的電影一樣，兒童電影想要令人難忘與賣座，就得設法突破相關的傳統元素框框。

◈ 延伸閱讀：Audiences; Animation; Cute

Chimeras｜怪物

古希臘人創造出一個會噴火的女怪獸——她有獅子的頭、山羊的身體、毒蛇的尾巴，名字叫做喀邁拉（Chimera），意思就是一種「嵌合體」。

可以歸類為某種喀邁拉的龍，通常身體覆蓋著鱗片，擁有像獅子的爪、毒蛇的尾巴，以及鳥類的翅膀。就現代基因學來說，喀邁拉是基因改造的結果，是突變、器官移植、核子輻射、核融合的產物，或是將不同的生命體轉化成單一的生物。

埃及的獅身人面獸，是媲美喀邁拉的嵌合體，希臘神話的半人半馬怪與人身牛頭怪也是。有些基督徒在描述魔鬼撒旦時，依循嵌合體的創造原則，賦予它山羊角、毒蛇尾，以及一些人類的特徵。世界各地的神話、民間傳說以及其他種類的故事裡，嵌合體角色俯拾皆是；而現代電影中，熱中結合不同種類生物或生命體的片子，也相當普遍。

在早期，嵌合體是將人類的某部分與猛獸的某部分相互結合而成。在現代，它可能是像《科學怪人》靠結合來自不同人的器官而成形，或是像《蒼蠅人》與《異形》中，人類與其他生物的混搭，或是像《魔鬼終結者》與《駭客任務》中，人類與機器人之間幾乎難以分辨。

《科學怪人》中的怪物，是個最後抓狂失控的生物；《2001：太空漫遊》中的海爾，是一台失控的機器；《銀翼殺手》（Blade Runner）中的複製人，以及《異形》系列片中結合昆蟲、爬蟲

類與人類的生物，全都是嵌合體原理魅力歷久不衰的範例。少了喀邁拉——以及各種嵌合體——許

多難忘的科幻與恐怖電影是壓根兒拍不出來的。

嵌合體的魅力，揭露了最重要的創作原則之一：將過去一直被認為完全不搭調的元素找出來，

然後想方法把它們融合在一起。

※延伸閱讀：Bisociation; Horror Films; Anipals

Choice 選擇

在球類比賽中，球員想要成功，只有三次三振、四次推進，或是其他規則所規定的機會。戲劇

與電影也一樣，有限制的選項，可以大大提升觀賞的興趣與刺激性。

在許多動作片中，大英雄在處理定時炸彈時，必須切斷可以讓炸彈失效的引線，但他卻不知道

該切斷哪條線。萬一做出錯誤的決定，許多人——包括他自己——都會因此喪命。

在人生中，想要達成某一目標，通常會有許多的不同選項。但在電影中，選項通常只有一個，

而大英雄則是透過找出正確的選項，凸顯自己過人的聰明機智。

◈ 延伸閱讀：Traps

Coincidences｜巧合

當人們相信命運，也會容易相信兩個人、兩件事，在恰好的時間點湊在一起的巧合。在人生中，巧合常會帶來奇妙的感覺，有時會被認為是某種無形力量，在導引我們的生命。

巧合在故事的發展過程中，通常發生在一開始的時候。譬如在愛情喜劇中，男孩巧遇女孩（例如互相誤撞），就是一種讓故事得以開展的方法。但一旦故事進入主題後，現代戲劇中的巧合，往往比較令人難以接受。

戲劇，必須依賴的一個前提是：事情不會就這樣剛好發生，每個角色都必須為所發生的事負責。因此，電影若出現命運捉弄、機緣巧合或天命如此的鏡頭，這種腳本通常不會被認為夠水準。

◈ 延伸閱讀：Destiny; Cute Meet

Collaboration｜集體創作

關於電影，我們最常聽到的一句老話是：電影是一種集體創作的藝術。雖說是老話，但畢竟也是事實，然而，弄清楚這種說法在哪些方面是事實，卻相當重要。

畫家通常會用自己口袋掏錢買的器具與原料，獨力作業；詩人、作曲家、劇作家與小說家也是一樣。他們可以獨來獨往，而且為了創作，投入自己的時間、物料與精力，因此他們當然可以對自己的作品，行使獨斷的決定權。

但是，編劇家就像是建築師──鮮少有足夠財力，將自己設計的東西實際做出成品。與建築師一樣，編劇家通常受雇來製作特定明確的工作。對於所有其他電影工作者而言，情況也是一樣的。

既然是集體創作，當然就得妥協。但許多自認為是藝術家的年輕導演，卻不是這樣想的。人們通常把藝術家，想像成一個追求願景與理想的人，而這也通常意味著，不可以輕易妥協。既然這樣，一位投身經常性妥協的產業工作者，如何可以被視為藝術家？

這是一個沒有簡單答案的難題。

音樂的製作，不管是音樂廳演奏的交響曲或街頭樂團表演，都需要集體創作。但我們會說，小提琴手與雙簧管手**妥協**了，或是吉他手與鼓手妥協了嗎？他們一起共事、協力創作，電影製作的過程，按道理講也應該如此。那些無視作曲家的樂譜，節奏老跟其他樂團成員不同步調的樂手，很快

就會發現，他只能在停車場彈給自己聽。

但值得注意的是，電影中的集體創作，與音樂的集體創作還是有所不同。樂隊通常是大家同步一起演奏，但是電影的協力創作者，常常是一群人接著一群人工作。編劇家可能比其他人更早開工，也因此其他所有人更早收工。這也是編劇家對作品的控制權相對薄弱的原因之一——他們在其他人還未上工前，就已交出自己的創作貢獻。

主要的演員與導演，也是在整個企畫初期就開始參與。少了這些人，整個案子就不太可能找到財源或開拍製作。他們同時也是參與時間最久的工作人員，因為他們不但得介入製作與後製作，在電影正式在戲院上映時，還必須配合打片。

參與時間最長、介入最深的，是演員與導演。這也就是為什麼，這些人的酬勞比其他人高的原因之一。另一方面，攝影師、剪接師、作曲家、場景設計，以及其他的關鍵人員，通常是在演員與導演簽約後才會找來，而他們在電影殺青之前，可能就已經收工離開。

拍攝電影過程中，如果少了妥協，以及對其他共事人員需求的預測，結果肯定會亂成一團。在拍電影時，妥協，並不意味著與創意唱反調，相反的，它能夠讓創意得以實踐。

在《大國民》——這部很多人心目中史上最偉大的美國電影——拍攝過程中，真正的集體創作力量，展露無遺。導演歐森‧威爾斯（Orson Welles）充滿熱情、創意、才華與勇氣，但他當時只有二十五歲，而且在那之前從未拍過劇情長片。負責撰寫全片幾乎所有對白與場景的編劇赫曼‧曼

其維茲（Herman Mankiewicz），是個憤世嫉俗的中年人，他很早之前就已放棄了奉獻自己的才華，但仍然想為自己過人的創意生涯，找個滿意的句點。中年攝影師葛瑞格·托蘭（Gregg Toland），則是電影攝影界中最具科技創新概念的人，他的經驗與視野，加上永遠致力於突破各種限制的企圖心，使他成了威爾斯的導師，幫助威爾斯實現了一個光靠自己幾乎不可能達成的願望。至於作曲家伯納·赫曼（Bernard Herrmann），則是一位火氣不小的年輕人，但他後來成了電影音樂界最具創意的天才。

兩位年輕人與兩位年長的老手藝術家，彼此協力創作。年輕人對於電影媒體的極限沒啥概念，但是老手知道如何突破極限。湊在一起之後，這四個人齊心協力，創作出一個對他們來說，可說是空前絕後的驚世佳作。

當我們攤開這些令人難忘的賣座電影名單時，常常可以發現它們都有個共同點，就是：這些由編劇、導演、攝影、配樂等等集體合作創造出來的作品，整體的表現，遠比個別環節來得令人印象深刻。

◆ 延伸閱讀：Art vs. Craft

Comedy｜喜劇

儘管現在的人，感官上會期待喜劇片必須好笑，但事實上，以前並不是這樣的。對於古代人而言，喜劇只是一部最後以快樂收場的東西，而悲劇則是沒有以快樂收尾。

但丁的《神曲》，雖然英文名稱是 Divine Comedy（中文直譯應為「榮耀喜劇」），但是這部戲除了重口味的虐待狂，恐怕沒有人笑得出來。整個故事的前三分之二都發生在地獄，然後是滌罪的煉獄，重點落在對疼痛與痛苦的細膩描繪。既然如此，為什麼這部作品的名稱上要出現 comedy（喜劇）這個字？因為，這個故事到最後，但丁與他已經逝去的摯愛貝雅德短暫重逢，也因而瞥見天堂的榮耀。

美國人喜歡笑，也喜歡可以讓他們笑的東西。一部無法產生「笑」果的喜劇，極可能注定要失敗。每一年，商業票房最好的電影中，喜劇片常占有可觀的一席之地。但是，當奧斯卡獎頒獎時，喜劇片卻很少獲獎。我們可能很愛看這些影片，但看完隔天早上起來卻不會對它有多少敬意。

這種既愛又缺乏尊敬的矛盾現象，一直都存在。古希臘人生產出許多喜劇，但是真正保留下來的很少。當亞里斯多德兩千五百年前針對戲劇劇講，教材後來被編輯成兩冊，第一冊是有關悲劇的《詩學》，另一冊則是談喜劇。但是，到現在我們連第二冊的標題都不得而知，因為這本書絕版前的最後一本，在基督時期之初就在亞歷山大圖書館的一場大火中付之一炬了。

從戲劇史的角度來說，這或許是件好事。現在的悲劇作家，常常寫出無趣的悲劇，最主要原因就是因為每個人都「懂得」悲劇的公式──亞里斯多德四十頁的教材裡，早已說得很清楚。

但是，由於影評人至今仍然缺乏可以評斷喜劇作品的參考標準，反而讓喜劇片得以肆無忌憚地亂搞。悲劇片倘若脫離原理，會很難被接受，但這對喜劇片卻完全不成問題，因為它根本沒有原理可言。

悲劇片會透過逐漸升高的動作，來建立緊張氣氛，最後在情感高潮中落幕。喜劇片則是先建立緊張氣氛，然後利用「笑」果加以釋放。因此，喜劇片的架構傾向用鬆散的章節式表現手法，讓笑聲打斷演出的同時，不會打斷整個思緒。

這也就是為什麼喜劇片很容易就能改編成電視劇，而悲劇片就未必。電視喜劇片只要一出現高潮笑果後，節目可以馬上接著進廣告；但是如果你在悲劇片中隨意切進廣告，可能就有破壞情緒效果的風險。

因為喜劇的重點，就在不停地產生笑聲。因此，觀眾在觀看喜劇片過程中，不斷以笑聲即時展示他們對於作品的感覺。創作者與表演者也馬上會知道，自己的作品是否成功。也因此，幾乎沒有喜劇片是「多年後真正價值才被發掘出來」的。

喜劇片強調感覺的重要性，凸顯流暢性與非傳統性，即便是打破社會與其他規範以製造出不和諧的東西，也沒有關係。卓別林、哈洛・洛伊（Harold Lloyd）、巴斯特・基頓（Buster Keaton）、

勞萊與哈台、馬克斯兄弟、艾伯特與卡斯提洛（Abbott and Costello）、傑瑞·路易斯（Jerry Lewis）、史提夫·馬丁與金凱瑞等人，都是靠著扮演目空一切、專門作對與破壞搞蛋等角色而起家的。

喜劇演員吸引著我們，讓我們感到溫暖，讓我們得以從生活的痛苦中獲得紓解。但是，讓我們一再回憶的卻是悲劇，或許這是因為我們對於痛苦的記憶遠強過喜悅，也或許是因為悲劇讓我們願意化解一切歧異，共同面對不可逃避的命運——悲痛、毀敗與死亡。

喜劇中常出現的癡呆老人與牙齒掉光的醜怪老太婆，其實就是我們自己以後的模樣，但喜劇片刻意忽視或遮斷我們對這個事實的認知。悲劇片則不讓我們忽視這件事，相反的，會緊緊糾纏。

喜劇片通常以某人剛失業、窮困潦倒、口袋空空，或找不到工作——也就是失敗者——開場。來到故事的尾聲，他們大都會順利扭轉乾坤。而喜劇片的進行方式，通常是一種漸入佳境的過程。

喜劇片的風險在於：任何時刻，它都可能會變成悲劇；而悲劇的風險，則是它在任何時刻，都可能變成喜劇。觀賞這類走在需要小心處理的情緒鋼索的片子時，留意電影如何避免在悲喜之間錯置，是很有用的。

◆延伸閱讀：Jokes; Laughter; Tragedy; Blocking; Traps

Coming-of-Age Films 「轉大人」電影

如果我們把「轉大人」（coming-of-age）這個詞，定義成「從一個階段，移往較高的階段」，那麼在某個層面上，所有難忘的電影，可以說都是讓人成長、「轉大人」的故事。不是只有像《綠野仙蹤》或《梅崗城故事》等電影才在談成長；《阿拉伯的勞倫斯》中的勞倫斯以及《甘地》中的甘地，都在兩部電影的推展過程中「長大」。

反而是那些直接標示「轉大人」的電影，內容大都只是有關某位主角性觀念的啟蒙或初體驗。

但如果一部電影的內容，只觸及這單一層面的課題，那麼它的吸引力大概也只能局限於青少年。與其他類別的電影一樣，能夠超越其他同類電影的極限與框框，敢於採用同類電影不敢採用的素材，才有機會成為真正令人難忘且叫座的電影。

❋ 延伸閱讀：Individuation; Transformation; Genres

Commitment｜全心投入

想要判定你的螢幕英雄是真正出自內心地全心投入，或只是「應觀眾要求」而投入，往往並不容易。全心投入與沉迷、衝動、著魔之間的分際線，不僅是一種外在行為的差異，更代表著不同的態度或動機。

人們總是說，壞蛋不是鬼迷心竅，就是被惡魔附身，但我們之所以這麼說，是因為我們不「認同」他們全心投入的事。因為他們全心投入是為了「自己」，為了自我膨脹，為了追求權力。然而，當我們說一位英雄全心投入，通常是因為他的投入，並不是為了他自己。

英雄與壞蛋的作為，往往看起來很像。至於我們如何判斷一個角色的好壞，就取決於他們是為了什麼原因，而採取這樣的作為。

◈ 延伸閱讀：Attitude; Motivation

Communities 社群

戲劇，是一種社會藝術形式：在此形式中，一個社群對自己社群內的事進行自我對話。因此，建構起一個真正的社群，對於一齣令人難忘的戲劇而言，是很重要的。在一個真正的社群中，成員們會相濡以沫，這樣的社群，是可望而不可即的。

在物理學中，科學家發現把不同元素湊在一起的融合力量，遠遠大於將不同元素分解。戲劇也頗為類似：把東西拆解開來，當然會產生某種力量，但是將它們融合在一起，潛在的威力會更大。

人類的內心裡，都渴望能跟別人融為一體，形成社群與家庭；也因此，這一直是人類發揮想像力的題材。這也是為什麼，許多電影到了尾聲，社群會發現英雄原來這麼重要，而英雄也會發現，社群對他而言有多麼重要。

在不少最令人難忘的電影中，英雄們費盡千辛萬苦，想要找出與加入真正的社群，而不是假的社群。假社群可能是一家公司，如《黃金時代》、《公寓春光》、《螢光幕後》（Network）與《異形》；它也可能是個機構，如《史密斯遊美京》、《飛越杜鵑窩》或《現代啟示錄》。它甚至可能是某人的家人，如《養子不教誰之過》。在這些電影的最後，主角們從假社群中自我解放出來，然後開始組合更新、更好的社群。譬如《現代啟示錄》中的威拉德，片子剛開始時是個躍躍欲試、想要接新任務的好軍官，但到了電影結束前，他如此談他的假社群：「他們想要拔升我當上校，但我

早就不在他們那該死的部隊裡！」

在《日正當中》與《緊急追捕令》裡，主角原本救了他們所屬的社群，但是最後卻反對社群。

諸如此類的故事，其實就是一種悲劇的結構。另一方面，《熱情如火》與《窈窕淑男》中的主角，

剛開始時並不在社群之中，但到了電影尾聲，卻會成為其中一分子，而這則是許多喜劇的基本結構。

◆ 延伸閱讀：Teams and Couples; Society

Compassion｜同情心

英文裡的 passion（熱情）與 suffering（苦難），源自同樣的希臘字根。這也就是為什麼，基督

徒談到耶穌基督受難（the passion of our Lord Jesus Christ），或者是演出耶穌受難復活劇（passion

play）時，雖然用的是 passion 這個字，談的卻不是什麼浪漫故事。

同情心（compassion）跟「憐憫」不同，也不是為不幸的人感到哀傷。在令人難忘的電影中，

我們通常會對大英雄產生同情心，但千萬不要以為，這是因為他比我們不幸。

成功故事的背後，都有一個共同的基本條件——認同。而同情心（同理心），絕對跟認同有

關。它不只是一種感覺——而且絕對不是廉價的感覺。它是一種思考的過程，一種帶領我們了解角色的過程。

◈ 延伸閱讀：Feelings; Identification; Pity; Sacrifice; Writing What You Know

Compensation｜補償

就像宗教一樣，人們去看電影，不是要看真實的世界，而是要看能「補足這個世界不足」的另一個世界。當一個故事順利流傳下來，那是因為這故事幫助我們活下來，因為我們在現實人生中的經歷，不足以讓我們活下去；更因為我們渴望的正義、事實、同情與刺激，往往只能在想像的世界中獲得滿足。

◈ 延伸閱讀：Justice; Realism; Reality Fallacy; Endings, Happy

Completion and Return｜完成與回溯

要你預測電影的結局，應該不難，答案就是：跟開場一樣。

在《原野奇俠》中，主角在電影開始時入城，在結局時離開；在《緊急追捕令》中，主角哈利剛開始槓上壞蛋，並問他說：「瘋三，你覺得自己運氣很好嗎？」電影結束時又槓上另一個更壞的壞蛋，又問了同樣的問題。

在《阿甘正傳》中，阿甘在電影開場時坐在板凳上，結束時他還是坐在板凳上；在《甘地》中，甘地遭暗殺時高喊：「天啊！」結束時，同樣鏡頭再重複一次。

這種常見的結構，可以稱之為「完成與回溯」。但，它並不是繞一圈回歸原點，因為主角、環境或觀眾——有時候三者都是——在這時候已經與電影剛開始時不同了。就像一首音樂作品，一開始時設定一個基調，然後在結束時再回到這個基調，迴旋式的「完成與回溯」，是一種非常令人滿意的經驗。

Complexity｜複雜

年輕人的愚蠢，就是誤以為所有的事都很複雜；成年人的愚蠢，則是誤以為天下的事都很簡單。

對象為青少年的小說、漫畫、肥皂劇、電玩遊戲，以及其他以年紀相對年輕的觀眾為目標的作品，之所以可以吸引人，很大原因是它們都把事情搞得很複雜，只有年輕人才會——或才想——去追隨。

不過，「複雜」與「層次多」之間，還是有所不同的。雖然很多人以為，好的角色必須要很複雜，但其實未必如此。Ｅ・Ｔ、私家偵探山姆・史貝德、《原野奇俠》的夏恩、惡巫婆、金手指、大白鯊、《緊急追捕令》的哈利・卡拉漢、洛基、《2001：太空漫遊》的海爾、奇愛博士，**都是可以用精簡的文字來表現本質的角色。**

「複雜」的劇情，就像一盤擺在桌上的大拼圖——最大的挑戰在於如何把許多的小圖樣拼湊在一起。但「層次多」的劇情，則像是一只老式的手錶，所有的零件都為了共同目的一起運作。複雜不見得能為一件作品增添深度，但是層次多的特質，通常就會有效果。

◆ 延伸閱讀：Elegance

Concepts｜概念

電影界中有人會說，創意俯拾皆是。但是會這樣說的人，幾乎從來都沒有自己的創意。

最成功的商業電影，大都以某一個概念為基礎，然後用下列三種方式加以傳達：一，簡單地，二，簡潔地，三，生動地。不要把上述特性看成是好萊塢為了掠取票房，而採用的取巧方法。最有效的傳播，仰賴的就是用最快、最簡單、最生動的方法來傳達概念，認識這一點，是非常有用的。

想想生活中那些簡潔、簡單並生動的概念：基督教的「耶穌愛你，祂為你的罪過捨命」；或者伊斯蘭教的「世界上只有一個神，穆罕默德是神的信徒」；還有馬克思主義的「各盡所能，各取所需」；佛洛伊德學派的「原我在哪，自我就會在哪」；愛因斯坦相對論的 $E=mc^2$；美國民主主義的「我們人民……」。

一個概念之所以會有效，關鍵在於濃縮與壓縮——找出一種簡短的方式，傳播中心想法，讓民眾能夠記住，而且還要能讓他們可以重複說給別人聽。一個有效表達的概念，可以抓住故事的精髓，不需要提供太多細節，卻會讓人們說：「再跟我多說一點。」

想要簡單、簡潔並生動傳達故事的精髓，並不是一件容易的事，但也沒有人們想得那麼難。無法做到的原因，常常是因為沒有好好思考故事的真正重點所在。

◆ 延伸閱讀：Elegance

Conflict｜衝突

衝突是戲劇之本，這句話常被奉為圭臬。但這並不等於說，戰爭就是戲劇的唯一典型。

戰爭的目的，在於摧毀或削弱敵人，讓對方喪失有效的反擊力。但若是衝突的對象是自己呢？

《北非諜影》中的里克由於痛失摯愛伊麗莎，內心產生極大衝突，這也是他為什麼在喝醉酒後，要山姆演奏 "As Time Goes By"。雖然他嘴巴上說，要把伊麗莎從自己的生命中抹去，但她卻是他這輩子碰過最棒的女人。儘管他一再說自己「不會為任何人強出頭」，但他一旦真的為了幫助他人挺身而出時，卻必須犧牲他心愛的伊麗莎。如果說，里克是在進行一場「與自己的戰爭」，不管結果怎麼樣，他注定將失去一部分的自己。這真是非常有趣的情況。

假如，一個人是「與大自然抗爭呢」？《怒火之花》中的乾旱與隨後的風沙暴，讓喬德家族痛失花了好多年才辛苦建立起來的家園。然而，大自然卻不是敵人。戲劇效果令人滿意的敵人，必須有動機、欲望與意志——都是可以用道德判斷的東西。但自然卻與道德無關；道德只跟人類有關。

這也是為什麼在《怒火之花》中，真正的敵人——一如其他看起來是與自然抗爭的所有電影一樣——是其他的人類，在這部電影中，則是奧克拉荷馬州的銀行，以及剝削其他人類的加州農民。

人們之所以常會認為，戰爭才是戲劇衝突的唯一典型，有兩個原因。首先，內在的衝突，往往很難精準地拍出來或呈現。這個原因，也讓以內心衝突為賣點的電影，常常使用《變身怪醫》（Dr.

Jekyll) 的敘事結構——好人突然戲劇性地變成壞人，然後再變回來。這種手法常在描述酒鬼、毒癮、家暴老公以及兒童性侵犯的電影中出現，但這種架構的危險之處，在於重複來回變身幾次後，很快就會變得索然無趣，甚至顯得有些滑稽，會讓有些觀眾邊看邊不自禁地喊出：「拜託，到底有完沒完完呀……」

戰爭之所以那麼常被用來當作衝突典型的第二個原因，是因為兩個個體、團隊、社群或國家之間的戰爭，對觀眾而言，可以一目了然。

◈ 延伸閱讀：Character; Power; War Films

Conflict, Single｜單一衝突

人生，倒楣的事情經常會一件接著一件發生——你解決了甲衝突之後，兩個新的衝突會冒出來取而代之。電影看起來像人生，但內容的結構卻與人生不同——通常只會有單一衝突，而且當衝突解決後，故事也跟著結束。

每當有人跟我們提起一部電影，我們第一個問題可能是：「內容在講什麼？」這個問題的發問

者，通常很少期待對方把整部電影的情節都講出來。他想知道的，是與這部電影有關的「基本」衝突。如果你說不出這部電影的中心衝突，那麼這部電影可能也很難找到太多的觀眾。

不過，這並不意味電影的中心衝突，一開始就要顯而易見地讓觀眾知道。有時候，觀眾是到了電影後段，才得知究竟發生了什麼事（參見 Misdirection）。

重點是，拍電影的人最好在攝影機開動之前，就想好整部戲的中心衝突點在哪。

❖ 延伸閱讀：Heroes; Single; Complexity; Elegance; Subplots

Conservative｜保守

當頑強的壞蛋碰到難纏的大英雄，大多數情況是這樣的：壞人想要破壞現狀，而英雄則想要維持現狀。

喬治・盧卡斯在寫《美國風情畫》腳本時，寫了一則備忘筆記給自己時間到：「為什麼我們無法維持現狀不變呢？」他的電影與其他賣座電影一樣，嘗試要將時間凍結，保持過去的美好時光。

《風雲人物》裡，波特先生是位想要改變現狀的角色，而喬治・貝利則是想要維持現狀的人。

《黃金時代》中，三位美國大兵想要回到戰爭讓一切改觀之前的生活。《亂世佳人》的英文片名 Gone with the Wind，中文直譯為「隨風飄去」，讓我們看見整部片子對於過去的迷戀。

真實人生中被我們稱為英雄的人物，如甘地、金恩博士與曼德拉，常常想要改變國家的根本特質。但在我們最難忘的賣座電影裡，英雄們卻很少想要根本改變他們的社會。他們有的想要恢復過去曾經存在的時光，有的要人們身體力行自己口中說要貫徹的信仰，但是他們鮮少是想替他們的社會帶來本質改變的革命家。

就像所有流行藝術一樣，大多數電影與電影中的主角，基本上都是保守的。尤有甚者，這些電影之所以會大賣特賣，關鍵就在於他們的保守。

Conspiracies｜陰謀

在英文中，電影情節 plot 的另一個意思是陰謀（conspiracy），因此，許多難忘的賣座電影故事都包含陰謀，就不足為奇了。

希區考克的驚悚片以及法蘭克·卡普拉（Frank Capra）的喜劇片，都是以陰謀為中心架構，

《2001：太空漫遊》、《異形》、《魔鬼終結者》、《駭客任務》、《霹靂神探》、《雙重保險》、《梟巢喋血戰》也一樣。動作／冒險片、警探片、科幻片、黑道片以及恐怖片，常常繞著各種陰謀打轉。倘若故事中的某一政治或社會團體的分量很重，如《戰略迷魂》與《飛越杜鵑窩》，通常就會是這些團體想要暗中修理某個人。

陰謀是說故事技巧中很有用的工具，原因有二。首先，它重現許多人看這個世界的方式。我們的敵人，是「他們」──政府、大企業，或是對立的性別、職業、族群、宗教或國族團體，以及一些沒有具體面貌的「他們」。

戲劇，當然需要具體的角色。但英雄疲於應付的敵人，往往是一個更大力量的代表，如《駭客任務》中史密斯先生的眾多複製人。《飛越杜鵑窩》中的護士長賴契德，不只是一個摧毀生命的潑婦，還象徵一個機構──或許，就是社會本身的縮影。這類的表現方式，有著悠久的傳統。

陰謀之所以格外具有戲劇效果，第二個原因則是：它們讓風險變得更大。大衛與巨人哥利亞的對抗，常被拿來當成戲劇說故事的模範，但是這種單挑的一對一衝突，最大的麻煩在於：要是有一方被擊敗了，故事就得結束。

在現代的故事中，「哥利亞」常被某種機構或團體所取代。麥可·柯里昂忙著應付的不只是莫葛林、塔塔里亞、巴辛尼與庫尼歐，他鬥爭的對象是密謀要扳倒柯里昂家族的其他「四大家族」。

在戲劇與電影中，我們很少見到「一群英雄」，但是卻常常看到「一群壞人」。當我們與他人

一起共事，我們會說，「我們」在發揮團隊精神；但是當「他們」一起工作，就是在一起密謀做壞事。與其他故事的特質一樣：好人與壞人的差別，不在於他們所做的事，而在於我們如何評斷他們。

Corruption｜腐敗

英文中的「腐敗」（corruption）與「斷裂」（rupture），來自同一字根。當腐敗發生時，無法修復的，就是一種社會契約——機構、企業、政治與社會生活賴以維繫的行為界線與約定。

《北非諜影》中，當雷諾局長說：「我只是一個可憐、腐敗的警官」時，我們會原諒他，因為他居住在納粹控制的淪陷區，觀眾因為對於效忠納粹這件事無法認同，因此他的貪腐也就說得過去。但當《教父》中談到柯里昂家族，用錢豢養法官、政客與報社記者時，觀眾卻從頭到尾看不到實際行賄鏡頭，因為如果讓觀眾看到的話，大家就很難再認同柯里昂家族成員。

當我們在電影中看到貪腐出現在法院、報社、學校、教會、警察局、政府或其他社會組織時，貪腐者就會變成主角所要對抗的敵人。

◆ 延伸閱讀：Innocence; Loyalty; Betrayal; Violation

Courage｜勇氣

不管是在電影或真實生活中，英雄所做的任何事情都需要勇氣，得承受疼痛與苦難。他們得同時面臨身體與心理的死亡威脅，冒險時還心知肚明自己的所作所為，最後可能不為人所知。

「不是英雄，但有勇氣」，這種可能性是存在的，因為壞人的勇氣往往不在英雄之下。事實上，有些看起來是勇氣的表現，實際上只是匹夫之勇。這兩者的分野，正是我們分辨英雄與壞人的方式。

最重要的是，英雄必須有自己信念的勇氣，也就是說，他必須有突破極限的意志力。英雄釋放所有壓抑之時，就是故事向前推進的關鍵時刻。

◆ 延伸閱讀：Commitment; Crisis Point, One-Hour

Crisis Point, One-Hour｜一小時危機點

有人常說，「危機」這個詞，同時包含了兩個概念──「危」險與轉「機」。在舞台劇、電影

或是其他形式的說故事藝術中，危機愈多，作品就更引人入勝。

英雄必須面對危險，因為眼前的衝突是他證明自己是英雄的機會。在絕大多數令人難忘的電影中，英雄所面對最重要的一場危機，通常都會出現在電影開演後一個小時。這是觀察所得，並不是慣例。這裡的重點不是危機何時出現，而是它確實出現。

在我們牢牢記得的電影中，大多數英雄在電影的前一小時內，多半不是全然主動出擊的。這並不代表他們很被動，這只是意味他們的動作，都是在回應別人所做的事。

但是在一小時的危機點出現時，英雄就會做出抉擇（通常與道德有關），然後引領其他一切所發生的事。它可以像是《阿拉伯的勞倫斯》中的主角勞倫斯決定前往亞喀巴，哪怕他的阿拉伯同伴直呼不可能。或者像《教父》中麥可・柯里昂，突然決定加入他原本完全不想沾邊的家族企業。或者像是《末路狂花》中，賽爾瑪決定拋下男友自行前往墨西哥。

當他們只想單純地回應時，男英雄或女英雄都只是被動出手；但當他們一旦掌握住自己的命運，他們就會主動打開英雄事蹟的大門。

◆ 延伸閱讀：Decisions: Destiny

Cruelty | 殘酷

有一部默片，是演兩位男子同時追求一位年輕女子，導演在女子的住家門前放了隻小貓咪。

第一位男子前來敲門時，小貓咪依偎上前，這個年輕人卻一腳把牠從門廊踹了下來。第二位男子也來敲門，小貓咪又向前依偎，他馬上彎下腰來輕輕撫摸，對著貓咪問「今天好不好」。不需要任何說明，全世界的觀眾都知道哪位年輕男子才是英雄，會贏走美人芳心。

儘管拍片者與觀眾都樂於以為，自己的腦筋沒那麼簡單，但是「殘酷」向來是壞人的標誌，也讓觀眾得以知道自己該反對或討厭誰。

但是，在《緊急追捕令》中，哈利‧卡拉漢卻故意用腳踩著連續殺人狂的傷口；在《教父》中，麥可‧柯里昂命令手下勒死自己的姊夫卡羅；《魔鬼終結者》兩部續集中，阿諾雖然是好人，卻不斷對他人動粗。為什麼我們不會對這些主角起反感呢？因為被弄痛（死）的另一方，活該。

倘若在門廊前等待的不是小貓咪，而是一頭具有攻擊性的大山貓，並對第一位年輕人咆哮與張牙舞爪，觀眾可能完全不介意牠最後被踢下去。但是換成看起來很無辜的小貓咪，觀眾就會很在意。被欺負的對象是否無辜，是決定行為是否殘酷的重要指標。

※延伸閱讀：Justice

Curses｜詛咒

　　一個人對另一個人能下的最惡毒詛咒，就是讓他對自己的潛力完全失去信心。這也是為什麼，在所有神話與傳奇童話中，最經典的詛咒都是把主角變成青蛙，或如《白雪公主》中，被下毒而永遠不省人事。

　　詛咒，是任何可以阻礙一個人好好活下去、好好發揮自己所長的東西。當有人告訴你，你因為屬於某一種族、性別、階級、宗教或職業，而不再受到尊重，或是說你太矮、太胖、太笨手笨腳，都是詛咒。

　　詛咒通常被拿來當作陷阱，它們通常在故事初期就出現，好讓我們有足夠的時間來看主角如何從陷阱中逃脫出來。

◆ 延伸閱讀：Gifts; Blessings; Traps; Individualism; Destiny; Power

Cute | 可愛

有些東西就像糖或咖啡因——量少時很好用，會讓人感到舒服，但是如果太常吃，或是一次吃太多，就會很危險或產生副作用。

可愛這件事，也是如此。

「可愛」，是一個與性別和年齡相關的字眼，女人較常使用它，也較常用在年輕事物上。不過，「可愛」也可以被用來降低威脅性。泰迪熊、獅子、老虎、恐龍以及其他野獸，出現在自然界時通常是危險與可怕的，但是一旦擺到小朋友的遊戲間，或是出現在卡通片中，牠們就會搖身變得「粉口愛」。

可愛是一種商品，而且通常是具有高度獲利能力的商品。這一點，華德·迪士尼幾十年前就已經發現。可愛與甜膩之間，就如同感情與濫情一樣，兩者都需要適時適量的控制。

◆ 延伸閱讀：Goofy, Sentimentality

Cute Meet｜巧遇

唐‧拉克伍德在《萬花嬉春》中，急著想從一大群粉絲中抽身時，正好「掉」進路過的凱西‧謝爾頓的車子前座裡。這種「巧遇」（cute meet，好萊塢也稱為 meet cute），是無數浪漫喜劇中，男女主角邂逅的方式。沒有人會不同意，戀人「天生注定」就是要碰在一起的。如果你所處的社會沒有為你指腹為婚，某種冥冥中的神力或外在力量，也會助你一臂之力。

這種被業界稱為「巧遇」的鏡頭，運用風險在於：拍片者出手如果過重，就會容易留下痕跡而被觀眾識破。只有在不露鑿痕時，效果才會好。

◆ 延伸閱讀：Destiny

D

光線最強烈的地方，所帶來的陰影也最黑暗。

通常讓角色有趣的，不是最亮的那一部分，而是最暗的部分。

Deadlines｜生死線

美國內戰期間，被俘的聯邦軍士兵的營帳四周，地上會畫上界線。如果有士兵超越這條界線，會立刻遭到槍殺。這條線當時被稱為「生死線」，而這個用來標示空間的用詞，後來也被用來指稱某種時間的「截止點」：如果你沒在「生死線」前完成，你就完了。

因為電影是隨時間推進的，任何會讓我們留意到時間流逝，或是會讓時間變成故事中重要元素的東西，都會加強戲劇性。這在片名本身就與時間有關的《日正當中》（High Noon）一片看得最

清楚。該片的全片放映時間，與劇中故事所發生的時間長度，幾乎一模一樣。《阿拉伯的勞倫斯》中，蓋西姆從駱駝上摔了下來在沙漠中脫隊後，終極的計時器──太陽──成了他逃不掉的潛在厄運，當勞倫斯回到沙漠尋找他時，天空中的太陽爬得更高，也為蓋西姆與勞倫斯兩人帶來生命威脅。

當然，讓我們留意到生死期限的存在，不是只有電影。運動競賽、電玩遊戲、西洋棋、電視益智節目，以及其他比賽都會利用最後的截止期限，來提升緊張程度與刺激度。事實上，倘若少了生死線，我們玩的許多遊戲以及看的許多戲劇，都會喪失張力。反過來說，一個原本平淡的故事，只要增添生死線，也會頓時多了幾分迫切感與刺激。

◈ 延伸閱讀：Time

Death｜死亡

自從聖經中該隱殺了亞伯、耶和華擊殺埃及人、伊底帕斯弒父之後，死亡一直都是終極的衝突以及故事的終極解答。既然如此，當我們發現難忘的賣座電影中大都有死亡或死亡威脅的內容時，其實就不用覺得訝異。

然而，與死神的搏鬥，通常不是為了保護肉身，而是與靈魂、自我及意識的死亡，關係更密切。

在難忘的賣座電影中，男人死掉的數量，多到令人吃驚，卻很少女人在電影中掛掉。或許，這也在某種程度上彌補了女人較少扮演英雄的不公平。而且在這些電影中，當一個男人死掉，通常是死在另一個男人的手裡，但女人死掉時，卻很少死在另一個女人手中；她們最常見的死因通常是肺結核、癌症等疾病，或是其他非人類所能控制的因素（參見 Destiny）。

就像許多難忘賣座電影所證明的，說到底，死亡並不是最糟糕的事。事實上，就像許多傳奇性的大眾偶像，有時候，死亡還有助於他們的事業。

◆延伸閱讀：Impotence

Deception｜欺騙

柏拉圖當年想要趕走所有說故事的人，原因是他們都在「說謊」。照他的定義，只要不是真實的東西，都算「謊話」。

說故事的人運用「欺騙」藝術的方法與原因，與魔術師大同小異：欺騙能創造趣味。

朗費羅（Henry Wadsworth Longfellow）曾在一首有名的詩中表示：「事情並不是表面看起來那樣。」這句話，可以套用在全世界所有令人難忘的藝術，以及所有難忘的電影上。

一個到電影結束時與電影剛開始時看起來一模一樣的角色，很可能是很無聊的。如果我們在看警匪片時，一開始就知道凶手是男管家，幹嘛還要看下去？如果電影剛開始，女孩告訴男孩說，她永遠不可能愛他，而這句話又是實話，那故事還能演下去嗎？

當我們觀賞魔術師表演時，我們期待著被欺騙，也因為被欺騙而感到快樂。但是，欺騙想要具有娛樂性，有幾個原則是必須遵守的。譬如說，在警匪片中，我們在故事展開過程中，必須先看到一些線索。即便我們有看沒有見，它還是得存在。

我們不介意自己的腦筋轉得比拍電影的人慢，但我們不喜歡被欺騙的感覺。因此，拍電影的人必須合理地「遵守遊戲規則」。打個比方說，在偵探片最後真相大白時，結局必須讓我們產生認同感——英文叫做 re-cognition，也就是一種「重新」的認知，讓我們確認，證據確實曾經出現，只是我們沒留意到。事情或許不是表面看起來那樣子，但還是必須讓我們看到才行。

◆延伸閱讀：Discovery

Decisions | 決定

英文裡的「決定」（decision），與「剪刀」（scissor）來自同一個字根。當人們在下決定時，他們不但把前方可能的路切斷，也把可以讓他們在後悔這個決定時得以逃脫的可能性給切斷。這也是「做決定」這件事，不論是在真實人生或電影中，都非常有戲劇性與令人難忘的原因。

伊底帕斯王想要找出摧毀底比斯的黑死病的原因；馬克白決定刺殺國王；《大國民》的凱恩即便可能因此失去他的家人與選戰，還是決定選擇與情婦在一起。泰瑞・馬洛伊在《岸上風雲》中雖然一再強調自己不會為任何人強出頭，最後還是決定這樣做。麥可・柯里昂在《教父》中決定做掉毒販以及保護他的髒警出有關匪幫老大強尼・佛連利的真相。麥可・柯里昂在《教父》中決定做掉毒販以及保護他的髒警察。勞倫斯在《阿拉伯的勞倫斯》中，決定不顧一切對土耳其人發動全面攻擊。

最難忘的戲劇動作情節，常是涉及道德或價值觀的決定。照這個邏輯推下去，最具戲劇張力的場景，就是主角與道德價值觀起了衝突，必須在兩難之間做選擇。

◆ 延伸閱讀：Ethics; Values

Defiance｜反叛精神

想要當英雄，不但得對自己的信念有勇氣，同時也得具有克服自己極限的意志力，所採取的行動，通常也是無視於社會的規則或法律的。這樣的「反叛精神」，是成為英雄的首要條件。不管是在人生或電影中，還很難想到有哪位英雄人物，不具備這種反叛精神。

在《大國民》中，查爾斯‧佛斯特‧凱恩在接掌報社後，決定採取違抗手段，他強迫蘇珊‧亞歷山卓去唱歌劇，然後在與政客吉姆‧蓋提斯攤牌後，繼續競選州長。哈利‧卡拉漢在《緊急追捕令》中，不鳥舊金山市長的命令，繼續追查連續殺人狂天蠍星的下落。班哲明‧布拉達克在《畢業生》中藐視羅賓遜太太的禁令，繼續與她的女兒伊蓮恩約會。麥克墨菲在《飛越杜鵑窩》中，根本不鳥護士長賴契德。聖雄甘地在電影中，完全藐視整個大英帝國。《教父》中，麥可‧柯里昂丟出目空一切的「有誰規定不能殺警察？」的問題後，開始冒出來成為整部電影的英雄。

由於反叛精神在創造英雄人物的過程中極為重要，因此電影中常會花不少時間，讓觀眾了解法律是怎樣規定的，然後再讓觀眾期待英雄來違抗這些法律。

然而，反叛精神不能只是一種精神而已。光是挺身而出是不夠的，英雄們必須具有象徵意義。具有英雄氣質的反抗，必須從道德的制高點出發才行得通。

❖ 延伸閱讀：Values; Power

Dénouement｜結語

早期的法國戲劇家與戲劇學者，常會提到 dénouement，這個法國字的原意，是「闡明」或「把繩結解開」。

有時候，故事本身並不真正需要結語，就像以前的電影，常在男女主角做愛之後，讓主角哈根菸一樣，算是為剛剛的高潮畫下裝飾性的句點。《北非諜影》中「路易，這將是一段美好友誼的開始」，以及《鴛巢喋血戰》中的「夢中才有的東西」這兩句話，都是電影高潮結語的典範。

但是在近代美國電影中，這類故事高潮後的結語，不是被拿掉，就是被大幅減略。

◆ 延伸閱讀：Epilogues

Desertion｜遺棄

在許多難忘電影的核心深處，都有一種深植人心、害怕被遺棄的恐懼。

《白雪公主》、《小鹿斑比》以及許多其他迪士尼電影的主角，都被拋棄在他們之前從未面對

過的漆黑、充滿各種威脅的世界裡。《綠野仙蹤》中，桃樂絲被龍捲風捲到一個陌生而嚇人的地方。《Ｅ・Ｔ・外星人》中艾略特和白雪公主與桃樂絲一樣，離開了他塞滿玩具的安逸臥室，來到一片黑漆漆的可怕森林。《獅子王》中的辛巴也被遺棄；《玩具總動員》裡的巴斯光年也被遺棄；《海底總動員》裡的小丑魚尼莫也被遺棄。

這些電影在在展現了一種源自古老、但很少被大家承認的娛樂法則——我們看著主角被折磨，並從中獲取快感。這個法則，年代古老到可以回溯至當年喜歡在午後、坐在圓形競技場看戲的古羅馬人。

然而，通常某些類似遺棄的感覺，有時候卻是我們——以及電影中的英雄——人生中的必要階段。習慣吸吮母親乳頭的幼兒，終究必須斷奶；青少年終究得離開老家；成年人想要靠自己的雙腳站起來，成為真正自主的個體，就得拋棄過去他們所倚賴的東西。不管故事怎麼寫，遺棄都是對個性的試煉，目的就是要看主角是否具備「該有的特質」。真正重要的，不是被遺棄這件事，而是主角如何因應。

◆ 延伸閱讀：Tests; Trials

Desire｜渴望

在現實人生中，大家都渴望看到這樣的世界：努力的人有所回報，善良的人受到保護，有罪的人受到懲罰，有情的人終成眷屬，飢餓的人獲得飽足，真理得以彰顯，謊話都被揭穿，戰爭都能獲勝，壞人都被繩之以法，內在力量獲得肯定，外在力量不致失控，汽油很便宜，房子很多，疾病都能治癒，小孩都很快樂，美麗的東西都能永恆。

但我們也都知道，在真實的世界中，許多渴望永遠都不可能實現。所以，我們轉而投入賣座電影的懷抱，渴望在電影中獲得滿足。

《風雲人物》電影的前半段，喬治·貝利跟他的父親說：「我想成就一番大事業，重要的事業。」同樣的，《畢業生》中班哲明·布拉達克也跟他的父親說，他想要自己的人生變得「不一樣」。《洛基》片中，洛基告訴他的愛人雅德莉安說：「我只想撐到最後一刻。」《非洲皇后》中的查理·歐納特，向他的新歡若絲宣稱：「一個人只要有自信，沒有辦不到的事！」在茱蒂·嘉蘭（Judy Garland）主演的《星夢淚痕》中，愛絲特看到「飛黃騰達的機會——我之前夢都夢不到的機會」。在《熱情如火》中，瑪麗蓮·夢露的歌〈我想要讓你來愛我〉（I wanna be loved by you），詞曲內容充滿赤裸裸的渴望。

天真渴望的最佳代表作《綠野仙蹤》，包含 "Somewhere Over the Rainbow" 歌曲中，令人心碎

的一段歌詞：「你敢大膽夢想的美夢，（在彩虹彼端的某處）都會一一成真。」

◆ 延伸閱讀：Duty; Justice; Self-Denial

Despair｜絕望

有三件事，你永遠不會在難忘的電影中看到：

一是單戀

二是無力感

三是絕望

大眾娛樂奠基於個人主義——一種只要相信你真的很想成為某種人，你終究可以辦得到的主義——之上。任何與這個主義有所衝突的東西，都屬於禁忌。

《風雲人物》剛開始的時候，主角喬治·貝利沮喪到想要自我了結，但故事的重點不在這裡，而是在如何克服絕望、如何實現人生的價值與潛能。這也可能是為什麼，這部電影多年來感動了這麼多人。

真實人生中，人們不斷經歷愛一個人卻不被對方所愛的單戀、無力感與絕望。但是看電影，我們追求的是希望──與絕望相反的希望。

◈ 延伸閱讀：Love: Unrequited; Impotence; Death

Destiny｜天命

雖然有些字典把天命（destiny）與命運（fate）當成同義字，但是從人類行為的個性與動機觀點來看，它們卻大有不同。

在通俗的英文用法中，倘若有人意外喪生，我們會說那是「致命」（fatal）的意外，而不是「天命」（destined）的意外。不過，美國歷史上用「天命浩蕩」（Manifest Destiny），來指稱美國當年從大西洋岸擴展到太平洋岸的行動，從來沒有人把它稱為「命運浩蕩」（Manifest Fate）。

一般人「追求」天命，卻「遭受」命運擺布。天命源自內心，命運則來自外在因素。命運是個人意志與控制範圍之外的外在力量，它從後方對你推擠；天命則是一股在你前方吸引你的力量，就像塊大磁鐵，讓你選擇追求它。

賣座的電影總是鼓勵我們，要相信天命，要奮力抵抗命運。因為，倘若不這樣，電影就不可能大受歡迎。相信人人可以掌握自己的天命，已成了美國人心照不宣的一種信仰——也就是：個人主義。這是美國大力向全世界外銷的意識形態，而它或許也是美國電影魅力之所以歷久不衰的最重要因素。

最具影響力的美國電影，讓俗世的社會變得神聖化與戲劇化。在美國社會中，最神聖的一件事，就是美國人相信每個人都具有掌控自己天命的能力，這一點，我們幾乎在每一部賣座電影中都看得到。

猶太教徒、基督教徒與伊斯蘭教派的信徒，都認為人類的行為是受到單一外力所決定的，也就是他們信仰的上帝。認為人類各種行為都是受「潛意識」與「本能」影響的佛洛伊德派與其他心理學派學者，則是把行為動機深植到我們完全不知道、也無從控制起的內心深處。而馬克思主義、法西斯主義以及其他認為所有力量都來自國家的政治學理論信徒，也把收關一切的力量，擺在個人搆不到的外在。上述這些理念的信徒，顯然都是很差勁的戲劇家，因為戲劇的大前提，就是個人創造自己的天命，並且為它負起全責。

真實人生中，倘若結果是好的，我們會把它歸因於天命，也就是說，那是我們自己選擇的路。但如果我們最後下場不好，我們可能把它歸咎給命運。但，戲劇可就沒有本錢這樣做。

❖ 延伸閱讀：Individualism

Details｜細節

心理學家會用「詳盡型」（circumstantiality）這個字，來形容那種用很多細節來描述某種經驗或事件的做法。詳盡型的人往往覺得，有必要讓我們知道到底誰嫁給了誰、他們是哪裡人、過去做些什麼事、事情發生在幾點、當時的天氣如何，以及哪些人也在場──講了半天，就是不肯切入故事的重點。

話雖如此，細節常常會讓故事具有真實感，讓它更逼真、更具說服力。如果你目睹某個意外事件，並被傳喚作證，一位好律師會幫你仔細準備你的證詞。譬如說，如果他們問你：「你看到什麼？」你的第一個反應是：「嗯，白色汽車開得飛快，然後猛力撞上黑色休旅車，我同時聽到撞擊聲。」他們會打斷你，到底是多「快」？時速四十五、五十五、還是六十五英里？白色汽車到底撞到黑色汽車的哪個部分？在十字路口的哪一邊？你聽到的，到底是什麼聲音──玻璃碎裂聲？還是金屬撞擊凹陷聲？像這樣的細節，會讓你的說法更具可信度。真正重要的，並不一定是細節本身；而是說故事過程的精準程度，會讓故事更加有趣、可信度更高。

◈ 延伸閱讀⋯Elegance

Detective Films | 偵探片

西方戲劇史上的《伊底帕斯王》，就是個偵探故事。古希臘戲劇興盛後的兩千五百多年來，全世界所有難忘賣座的電影中，有不少也是偵探故事。

偵探片中的許多邏輯與結構，也可以在那些沒有私家偵探、條子、蛇蠍美人的電影中找到。像《阿拉伯的勞倫斯》、《甘地》、《大國民》等電影，都提出一個電影本身想要解答的問題，只是問題從偵探片的「誰幹的？」變成「這個人是誰？」或「他為什麼要做這些事？」。

偵探片的架構之所以如此令人感到滿足，在於它們先提出一個很根本的問題，然後當問題答案揭曉同時，故事也跟著說完。

偵探片對於出現在反派角色身上的腐敗，相當迷戀。以阿嘉莎・克莉絲蒂（Agatha Christie）所寫的故事及美國電視影集《推理女神探》（Murder She Wrote）為模範的偵探片類型中，都會把主角設定為道德無瑕的人，也就是說，他們不可能、也永遠不會貪腐，而故事的焦點，就放在找出作姦犯科的罪犯。

在另一派的偵探片裡，片中主角會因為擋不住貪腐的誘惑──例如《雙重保險》，或是完全與腐敗一方沆瀣一氣，到底誰貪腐誰不貪腐，界線已經模糊不清──如《唐人街》裡的傑克・吉特斯以及《梟巢喋血戰》中的山姆・史貝德。

本質上，偵探片都很保守——警探都想要維持秩序。在偵探片中，壞人通常是某種程度的代罪羔羊——要不是因為壞人搗蛋，社區就會平靜無事，只要把他抓起來，天下就會恢復太平。在相對比較新的片子中，特別是有關連續殺人狂或滔天重罪的偵探片，如《唐人街》或《沉默的羔羊》，片中的壞人縱使抓起來後，這世界還是一樣糟。

⋄延伸閱讀：Discovery; Deception; Misdirection; Mystery; Suspense; Conspiracies; Fish Out of Water; Habituation

Deus ex Machina 天外救星

古希臘人發明了一種稱之為 theos ek mechanes 的舞台劇工具。征服希臘人之後，複製了不少希臘傳統的羅馬帝國，則把同樣的東西稱為 deus ex machina，字面意思是「搭乘機器下凡的神仙」，也就是我們口中常說的「天外救星」。它是一種在某些戲劇尾聲突然出現的舞台吊車，上面坐著扮演某一希臘神仙的演員，在故事最後關頭決定下凡人間，來幫助受困、卻無力自行脫困的英雄解除危機。

即便是最嘴硬的希臘人，也不得不同意，祭出這項工具意味著編劇太懶，劇本很遜。「天外救

星」電影例子，則要算是《驛馬車》（Stagecoach）──片中的騎兵隊救兵，突然在最後關頭趕到。該片的導演約翰·福特（John Ford）雖然僥倖用這種手法「脫困」，但除非你真的找不出別的方法，我不建議用這種技巧。

◆ 延伸閱讀：Destiny

Dialogue｜對白

一九二〇年代末期，當美國電影工業開始在電影中導入聲音時，多家電影製片廠都使盡吃奶力氣，想要誘使劇作家們遷移至美國西岸。畢竟，舞台劇作家知道如何編寫對白，特別是電影中不可或缺的「真實」對白。但是，倘若你仔細聆聽由當年知名百老匯劇作家所編寫的早期有聲電影對白，你會發現，在某個世代真實的東西，到了另一個世代會變得很誇張、很假。

電影中被稱為「真實」的對白，事實上，是再假不過的。電影中慣用極為簡短的句子，會讓人以為劇中的角色就快得了「緊張症」。電影中對白來回切換，好像打乒乓球一樣。

電影中的對白，跟現實人生中人與人之間的交談，其實壓根兒不同。真正的談話，常會有停

頓、口吃、只講一半的話、重複或無關緊要的東西。但想要保住自己飯碗的電影編劇，沒有人敢完全仿效這種「真實」的對話。

在現實生活中，人們常會滔滔不絕地長篇大論，如果把它寫成腳本，可能要好幾頁才放得下去——何況，這麼做看起來一點都不專業。古希臘與莎士比亞劇裡，常有的冗長獨白，倘若拿來改編成當代電影，大都會被剪掉或縮短。

編劇得面臨極為龐大的創意挑戰，因為他的工作是製造文字，但又不能生出太多字。電影中最有名的台詞，如「親愛的，老實說，我根本不在乎」、「巴黎永遠是我們的」、「我會開出一個他無法拒絕的條件」、「我會回來」……長度幾乎都是少於十個英文單字。

沒有其他以文字呈現的藝術，會比電影編劇業更需要使用最簡潔的文字。儘管很少製片家或影評人這麼想，但是編劇們都知道，自己所面臨的挑戰與詩人頗為類似。雖然編劇通常不被允許使用曲高和寡或「詩情畫意」的文字，他們的目的與詩人卻很相近：用最少的文字，來表達最多的東西。

Disaster Films｜災難片

一部只描述單一災難的電影，本身可能就是個災難。就定義來看，災難是諸如龍捲風、地震、洪水與大火等「天然」事件。但是，在戲劇裡，大自然卻不適合被用來當「壞人」。一來，大自然並不是個「角色」，而是非人性的力量；二來，大自然與道德不道德無關，而最令人難忘的戲劇，都必須是與道德有關的故事。

災難片的結構本身，還有一個天生的問題：大災難應該在什麼時候發生？倘若出現在電影一開始，隨後的整部電影內容，都有反高潮的風險；但如果它出現在電影尾聲，電影的前半段就有可能顯得乏味，因為觀眾等不及「要看好料的」。

為了彌補人類對抗大自然的戲劇性不足，災難片通常會添加某種感情故事。它可能是男人和女人、病人和小孩，或兩者都有。此外，許多災難片會把大自然與科技拿來對比，通常用來凸顯後者的局限性。《鐵達尼號》同時結合了愛情故事與科技，原因可能就是「冰山」這種大自然力量，實在沒什麼搞頭——只要撞一下，就會是災難。

我們常在恐怖片中聽到的台詞「不要與大自然作對」，往往也適用於災難片。就像《侏羅紀公園》、《鐵達尼號》、《火燒摩天樓》，電影裡幾乎一定會出現某些自以為是的專家或機構，剛開始完全不把威脅看在眼裡，然後愚蠢而不自量力地面對大自然的力量。就像在恐怖片裡一樣，主角

因為有做功課，所以才能存活下來。這位主角會仔細研究他的對手，然後一直等到最關鍵的時刻才出手（參見 Deadlines）。

災難片也跟戰爭片一樣，結構上常常以多重的奮戰為中心。但這種做法的風險在於：這些奮戰最後會顯得千篇一律。比方說，一部有關龍捲風的電影，到底要秀出多少次暴風雨、連根拔起的樹，與空中漂浮的房子鏡頭，觀眾才有人跳出來說：「夠了吧？」逐漸升高的戲劇情節與動作，通常能有效避免重複感，特別是隨著故事的推演，每次奮戰的節奏、規模與情緒衝擊，都能隨之升高。

◆ 延伸閱讀：Repetition; Genres; War Films

Discovery｜發現

在有趣的故事中，我們一路都會有新發現。發現什麼呢？在難忘的電影中……真相。

拍片者是否透露出真相，反而沒有觀眾是否能發現真相來得重要。發現真相的人，也未必得是故事中的角色。譬如在《大國民》中，所有的角色沒有人知道凱恩臨終前說出的「玫瑰花蕾」，真正的意義是什麼，即便整部電影都繞著這個問題打轉，卻只有**觀眾**才知道它的真正含意，但這樣也

就夠了。

拍片的導演總是克制不住引誘，想要多告訴觀眾一些訊息。但是，讓觀眾自己來「**發現**」這些訊息，反而會讓電影更具張力。

◈ 延伸閱讀：Deception; Irony; Detective Films; Mystery

Documentaries ｜紀錄片

每個人都能定義什麼是虛構劇情的電影，而這樣的定義多年來一直未曾改變過。但對於「紀錄片」的定義，卻隨著時間、流行、經濟情勢、不斷改變的觀眾口味、新開發的科技以及製片者的理論，不斷在改變。

但儘管定義不斷在變，不變的是架構——紀錄片是離心式的架構，而虛構劇情片則是向心力的結構。

一部紀錄片，是有關於它「自己以外」的東西——一個人、一個文化、組織、歷史事件或正在發生的事件。因此，它就像離心機一樣，能量向外，朝著電影周圍真實世界中的事物放射出去。

但劇情片卻是向內、朝著中心力旋轉，它的向心力會引導觀眾暫時忘記真實的外在世界，以便進入拍片者所創造的虛擬世界中（參見 Suspension of Disbelief）。

觀眾——有時候甚至連拍片者本身——都相信，紀錄片有義務要對內容中的真實人物、事件或議題說出真相，至少也要呈現正反兩面（好像事情只有正反兩面似的）。

但戲劇片只關心內在的真相，並且很少會去擔心故事的「另一面」。如果真要去看另一面，我們就能明白為什麼人們常說：一個人的喜劇，往往是另一個人的悲劇。

◆ 延伸閱讀：Propaganda

Duality｜二元性

二元性跟矛盾不同。矛盾是一樣東西會排斥另一樣東西，這也就是為什麼當面臨矛盾時，我們總是必須二選一。但共存的事情很多——男人與女人（至少很努力地設法共存）、白天與夜晚、過去與現在、夏天與冬天、上與下，都沒有相互牴觸，它們只是整體的不同階段或元素，而你唯有在同時了解另一邊的同時，才能搞懂另一邊。

所有的戲劇都是建築在二元性基礎上。通常，一邊代表善良與人們所嚮往的東西，另一邊則代表邪惡與眾人所不齒的東西。《星際大戰》中的歐比王·肯諾比與黑武士之間的關係，就是典型的代表。

但是從戲劇的觀點來看，善良的一方「不能沒有」邪惡的另一方。少了另一方，整個故事就不成故事。法蘭肯斯坦博士有他創造的《科學怪人》；《凡赫辛》有它的吸血鬼，《大法師》中的卡拉斯神父，也有他的惡魔。

電影裡的好人，可能會受到引誘而掉進了黑暗的一邊，但壞人卻很少變成好人。史上最令人難忘的角色，通常內心裡都具有正義與邪惡的雙重潛力，而主角從一邊轉向另一邊的可能性，更能為戲劇張力加分。《變身怪醫》當然是經典之一，但是《緊急追捕令》中的哈利·卡拉漢、《現代啟示錄》中的威拉德以及《辛德勒的名單》中的奧斯卡·辛德勒，何嘗不是如此？

光線最強烈的地方，所帶來的陰影也最黑暗。通常讓角色有趣的，不是最亮的那一部分，而是最暗的部分。

❋ 延伸閱讀：Paradox; Bisociation; Incongruity

Duty｜責任

在許多難忘的電影中，主角們常在「欲望」與「責任」、「自我追尋的目標」與「社會的要求」之間來回煎熬。內在的聲音悄悄地說：「我想要……」但是外部的聲音卻不斷地重複：「你必須……」

在《梟巢喋血戰》中，山姆・史貝德告訴布麗姬・歐香妮絲：「當一個男人的夥伴遇害，他應該有所作為。」但當她求他放過她一馬，因為她知道他愛著她時，他回答說：「正因我全身上下都想不計代價地放過妳，所以我不會放過妳。」

大家都聽過「男兒當自強」這句話，而大家也都知道，自強的男兒就該負起責任。在《北非諜影》的尾聲，里克告訴伊麗莎：「我有正事要做……我要去的地方，妳不能跟。」在《風雲人物》中，喬治・貝利與他的新娘正準備出城，準備利用他攢了好多年的銀行存款來好好度蜜月，銀行卻開始出現擠兌。喬治最後利用他的積蓄救了銀行，但是卻沒有達成他稍早在電影中一再說的、想要離開貝福特市的願望。他之所以未能實現自己的心願，就是因為他負起了男兒該負的責任。而他，只不過是眾多跟他做出同樣事情的難忘電影的主角之一。

而且愈到必須攤牌的時候，戲劇效果也會愈強烈，這也是為什麼欲望與責任之間的衝突，力量會如此強大。《岸上風雲》中，泰瑞・馬洛伊跟他哥哥查理，談到他未盡到的責任時表示：「我本

來是可以有成就的，我本來有機會挑戰拳壇；我本來有機會出人頭地，但是我現在卻啥也不是。承認吧，都是你害的，查理。」

與他的哥哥形成強烈對比的泰瑞·馬洛伊，最後決定挺身而出說出真相，告發工會老大強尼·佛連利，儘管他事後被扁得很慘，但是他最終卻站在勝利的一方。

英雄的責任不只在於挺身而出；他必須象徵某樣東西——一種他不想要、卻必須得要的責任。

可憐的傢伙。

◆延伸閱讀：Desire; Justice

E

媒體、觀眾與電影製片人似乎都相信，一部好萊塢電影想要成功，幸福的結局是絕對必要的。但就像其他許多「大家都知道的東西」，這，並不是事實。

Elegance｜典雅

一部電影只要具備兩種元素，就可以令人難忘——原創性與典雅。但想要達成這兩個條件，所需要投入的時間與精力，卻常常是遠超過很多人所願意付出的。這也就是為什麼，難忘的電影如此難得。

電影始終渴望能達到詩詞特有的境界——用最少的元素，述說最多的故事。當有人做到時，不管是科學家、數學家與藝術家，都會稱它很「典雅」，而這個字，也恰如其分地被大家公認為一種

最高形式的讚美。

◆ 延伸閱讀：Complexity; Heroes; Single

Endings, Happy｜幸福結局

請問：下列這些難忘的賣座電影，有什麼共同之處？

阿瑪迪斯　　　　美國風情畫　　安妮霍爾

現代啟示錄　　　我倆沒有明天　桂河大橋

虎豹小霸王　　　北非諜影　　　唐人街

大國民　　　　　發條橘子　　　越戰獵鹿人

齊瓦哥醫生　　　雙重保險　　　奇愛博士

Ｅ‧Ｔ‧外星人　逍遙騎士　　　科學怪人

霹靂神探　　　　亂世忠魂　　　教父

教父第二集　　　　　亂世佳人　　　　　怒火之花

日正當中　　　　　金剛　　　　　阿拉伯的勞倫斯

梟巢喋血戰　　　　戰略迷魂　　　午夜牛郎

叛艦喋血記　　　　螢光幕後　　　岸上風雲

飛越杜鵑窩　　　　巴頓將軍　　　前進高棉

驚魂記　　　　　　黑色追緝令　　蠻牛

養子不教誰之過　　辛德勒的名單　搜索者

原野奇俠　　　　　沉默的羔羊　　欲望街車

　　　　　　　　　日落大道　　　計程車司機　　梅岡城故事

　　　　　　　　　碧血金沙　　　殺無赦　　　　迷魂記

西城故事　　　　　日落黃沙

答案：它們全部都沒有「幸福的結局」。

媒體、觀眾與電影製片人似乎都相信，一部好萊塢電影想要成功，幸福的結局是絕對必要的。

但就像其他許多「大家都知道的東西」，這，並不是事實。

結局必須讓觀眾看完感到快樂，但並不一定要讓主角們覺得幸福。常見的情況是：主角在電影

中經歷了創傷、損失、痛苦、犧牲與苦難，硬要說這是他們的「幸福」，你若不是腦袋不清楚。他們是歷經劫難才**存活**下來的，沒有人應該羨慕他們。

電影的結尾所需要的，不是快樂或幸福，而是公理正義。邪惡的勢力不能壓倒主角，但它總會帶來很大的傷害。大多數難忘電影的結局，事實上是種「皮洛斯式」的勝利（參見 Pyrrhic Victories）。

美國獨立宣言，以及那些鼓吹獨立精神的政治人物，常會把「追求幸福」掛在嘴邊，但是，這跟英雄與當不當英雄無關。事實上，英雄反而都學會過一種不太幸福的日子。這也是為什麼我們在真實生活中，很少設法讓自己成為英雄。

* 延伸閱讀：Justice; Will Power; Beginnings and Endings

Epics｜史詩

史詩的特色之一，就是它的長度。但這也讓一些拍電影的人誤以為，光把影片的長度拉長，就能讓電影具有史詩般的規模。事實上，大多數的情況下，這麼做只會讓電影顯得笨重而已。

史詩的英文字 epic，來自古希臘文的歌曲 song，而在史詩中讚頌的，是眾多男英雄與女英雄

們。史詩通常述說一段已經過去的歷史,而過去的人,往往比此刻聆聽史詩的觀眾們更加英勇,更具信念、決心與更願意幫助別人。

除了長度,史詩也與「規模」有密切關係。這也是為什麼美國西部以及其他邊疆,常是各種動作片故事發生的背景舞台。英雄雖然不可或缺,但史詩中的動作對於國家、宗教、信念以及文明的決定性,往往大於對個人命運的影響。在史詩中,個人只不過是這些背後較大勢力的縮影。

雖然史詩片習慣上將時空設定在過去,但有一種史詩片卻是將時空設定在未來——科幻片。在《2001:太空漫遊》中,導演要讓觀眾看到太空人大衛·鮑曼時,潛意識裡會聯想起古希臘英雄奧德賽,一如這部電影的英文全名 2001: A Space Odyssey。這部電影最關心的,是人類的未來會怎樣。《魔鬼終結者》也同樣關心我們人類的未來。《星際大戰》則是向前再跨一大步:整個銀河系的未來,完全落在天行者路克的肩上。

Epilogues│收場白

在一九六〇年代,隨著法國電影《Z》與美國電影《霹靂神探》與《美國風情畫》的發行上

映，愈來愈多拍片者為電影加上收場白。收場白在伊莉莎白一世時期的戲劇中極為常見，但後來當電影開始流行，就逐漸消失了。

收場白與用來交代之前未說明細節的「結語」（dénouement），不能混為一談。收場白超越故事本身，通常會延伸到未來某一點。在《Z》、《霹靂神探》與《美國風情畫》中，透過收場白，我們得知主角未來發生什麼事。

請留意，不管是在收場白或結語，都是「說」給觀眾聽的。但電影本來就該「用演，別用說的」，這種手法還是偶一為之就好。

◈ 延伸閱讀：Dénouement

Ethics｜道德

道德與人格，兩者很難解釋清楚。當我們說某人「人格高尚」，我們並不是在談他的心理情況，而是在說他的道德觀。道德常被視為某種哲理，這也是為何泰瑞‧馬洛伊在《岸上風雲》說：

「你想知道我的人生哲學嗎？先下手為強！」

但，像這麼赤裸裸的言論，在難忘的電影中卻相當少見，因為人生觀就像「動機」一樣，用做的比用說的來得清楚。譬如說，《辛德勒的名單》演了一小時後，奧斯卡‧辛德勒與一位女伴在開心騎馬的同時，他在山頂上剛好看見山下的納粹軍隊正殘暴地屠殺猶太人。雖然當下沒有任何台詞、也沒有太多表情，鏡頭卻在辛德勒看見一位穿著紅色外套的小女生後，停留在他的臉上好一段時間。這個鏡頭，迫使觀眾將他的表情解讀為內心的道德衝突。隨後的場景中，我們看到他對待猶太籍職員時的充滿尊重與關懷，可以看出他的道德感已經讓他決定要幫助猶太人。

在《大國民》中，主角凱恩倘若不馬上退出他與政壇大老吉姆‧蓋提斯的選戰，自不量力的他將可能面臨家庭破碎的威脅。但凱恩拒絕讓步，也因此沒有通過道德的考驗，他的人生也從那之後開始一路走下坡。在《現代啟示錄》中，當威拉德殺了庫茲，當地人顯然準備擁戴威拉德成為新的國王，但他卻放棄唾手可得的權力，毅然決定離開。在《教父第二集》中，麥可‧柯里昂的哥哥佛雷多，求弟弟讓他重返當初他背叛的家族，麥可看起來似乎原諒了他，但在他們的母親往生後，他找人在太浩湖的船上，做掉佛雷多。《北非諜影》中的里克與《亂世佳人》中的白瑞德，雖然一再說自己只想獨善其身，最後還是加入戰爭。《緊急追捕令》中的哈利‧卡拉漢雖然冒著警察生涯可能就此結束的風險，還是決定將連環殺人魔繩之以法。《日正當中》中的威爾‧凱恩與《原野奇俠》中的夏恩，最後都決定再度從事自己已經放棄的事，才能拯救家園。《大法師》中，卡拉斯神父雖然害怕自己失去信心，但還是同意進行驅魔儀式。

Evil｜邪惡

◈ 延伸閱讀：Decisions; Values; Power

一個難忘的場景，靠的不只是動作；通常是那些動作背後的道德抉擇才令人難忘。

對於古希臘人而言，惡魔是神蹟的一種，通常存在人心裡，並且與個人的運氣與命運有關。但在基督教裡，惡魔卻是邪惡的，而且通常是來自外界的力量。

用以表現出不好或邪惡的行為時，以下四種手法最常被使用：

一、附身，是「魔鬼」驅使的。「暫時性失去理智」，是被魔鬼附身的現代版說法，也是我們每天都會用的藉口，例如「我一時氣昏了頭」以及「我不知道發什麼神經，我平常不是這樣的」。

二、外在的「東西」讓我做出這些事。「我喝醉了，嗑藥太 high，咖啡因太多」等等。

三、「社會」逼我這麼做，例如壞朋友、種族歧視、貧窮等等。

四、我「天生」壞骨頭。

我們最怕的，當然是最後一個。如果邪惡的源頭來自魔鬼附身（如《大法師》），或是失敗的科學實驗（如《科學怪人》），或是不當的童年教養（如《驚魂記》）與其他各種外力時，我們看了電影之後，會更有滿足感。

在伊莉莎白時代的戲劇裡，邪惡的存在，被視為理所當然。但大多數現代人，很不願相信邪惡的壞東西真的存在，這也是為何《大法師》電影的前半段，全用來讓觀眾相信魔鬼確實附身在年輕女孩莉根的身上。

真正的邪惡，不會有藉口，不會招供，也不會為任何事道歉。在但丁與基督教神學家的眼中，撒旦在挑戰上帝的時候，很明白自己在做什麼。今天，如果一部電影打算要拍撒旦的故事，恐怕得花很多時間來「解釋」撒旦的動機、背景、貧窮，甚至它的童年創傷。

但話說回來，假如能用愈簡單的方式解釋，邪惡力量就愈強大。《大白鯊》與《異形》都在描述自然中對人類有害的力量；《科學怪人》、《魔鬼終結者》與《機器戰警》，則是有害的科技勢力；《吸血鬼》、《失嬰記》（Rosemary's Baby）與《大法師》則是有害的超自然勢力。只要我們知道一部電影是關於哪種邪惡，其他解釋都是多餘的。

Exile｜放逐

準備隨時壯烈犧牲的勇士或英雄，常會發現自己很難繼續生活在所屬的社會中。原因之一是：有能力拯救的人，也有能力摧毀。

當你不再需要英雄時，讓英雄繼續留在身邊可能是件危險的事，就像《日正當中》、《搜索者》、《原野奇俠》、《阿拉伯的勞倫斯》與《現代啟示錄》等電影，他們最好在搞定問題之後就立即閃人。

打從《伊里亞德》與《奧德賽》以來，「英雄的放逐」一直是許多英雄電影的重要元素。英雄，並不是社會真正想要的東西——社會只是「需要」他們。但當需要被滿足，就是英雄該謝幕的時候了。

Exotic｜奇異

所有藝術，都在追求「奇異」，都想把奇特的東西變平凡，或是把平凡的變奇特，創造出我們

前所未見的世界，以及讓我們眼睛為之一亮的角色。

雖然說，英文的 exotic，暗示了「奇異」的事物多多少少帶有「異國」的成分，但並不是所有「異國」的東西，就一定能帶來奇異感。當我們在文章裡寫說，某人帶有一種「異國的美麗」，這說法與「外國的美麗」是不一樣的。前者的言外之意，是這個人來自另一個與我們不同的族群，而我們對這族群的特質有好感；後者則只是在表示，這個人來自其他族群，如此而已。

不管是美國西部、巴黎、亞馬遜森林，或是任何其他觀眾還沒見過的地方，拍電影的人向來總是希望能在「奇異」的地點拍戲。《阿拉伯的勞倫斯》的沙漠、《現代啟示錄》的叢林、《吸血鬼》的德蘭斯維尼亞、《畢業生》與《唐人街》的華麗豪宅、《午夜牛郎》與《計程車司機》的廉價酒吧，都具有奇異的元素。

時段或時間點，也可能有奇異的效果。例如，以哈特利（L.P. Hartley）原著小說改編的電影《一段情》，一開始的旁白就說：「過去就像是外國，那裡的做事方法，跟我們不一樣。」《我倆沒有明天》的一九三○年代，與史丹利・庫柏力克《2001：太空漫遊》的二○○一年場景，都充滿奇異感。而古裝戲最重要的吸引力之一，就是來自奇異的外貌與習俗。

《亂世佳人》開場白的卷軸字幕，告訴觀眾即將進入的世界：「你只能在書中找到它，因為它唯一剩下的，只有記憶中的夢，一段文明隨風而逝⋯⋯」《星際大戰》開場白的字幕，也告訴我們即將進入的世界：「在遙遠、遙遠的銀河中⋯⋯」

在難忘電影中，角色愈是為觀眾所熟悉，他們愈有可能出現在奇異的場景。相反的，如果場景設定愈是為人所知，電影中極可能充斥著各種奇異的角色。

◆ 延伸閱讀：Intermediaries

Exposition｜闡述法

在《星際大戰》中，莉亞公主向歐比王‧肯諾比說：「肯諾比將軍，多年前在複製人戰爭中，你曾為我父親效力過。」

這就是電影闡述手法的一個例子——一個角色對另一個角色，說出對方已經知道的事；這句話說出來，並不是角色之間真的需要這樣講，而是要說給觀眾聽的。

從《法櫃奇兵》裡，我們可以看到第二種闡述法。電影讓我們知道：存放十誡的法櫃，已經被一位埃及的法老從耶路撒冷盜走，並且運向坦尼市，整部電影隨後就花在追尋法櫃的下落。

第三種闡述法，通常被認為像是「結語」的一部分，如《驚魂記》結尾時，精神醫生向警察局長長篇大論地解釋諾曼‧貝茲過去的遭遇，以及他為何會對母親念念不忘。

不管是上述三種類型的哪一種，闡述都是在為「已經發生」或「即將發生」的事提出解釋。但闡述法也常會為拍片者帶來困擾，就像英文的闡述——exposition，是 ex（去除）加上 position（位置），闡述會將我們從原本的位置——也就是角色原本所在的時間與空間——移往另一個時空（通常是過去）。

由於闡述法會打斷電影故事的向前推展，因此可能會讓觀眾失去興致。闡述通常包含觀眾需要知道的訊息、事實以及資料，但觀眾獲得的往往只是知識，而不是情緒的感染。因此，闡述法本質上是不太具有戲劇效果的。

只充塞著資訊的闡述，可能會讓人覺得累贅、沒有重點。但當它融入整個戲劇動作後，卻能發揮有用的功能。在《魔鬼終結者》中，導演詹姆斯·卡麥隆（James Cameron）需要讓觀眾知道，未來世界的過去發生了什麼事，以及當前的事情為何會發生。他並沒有選擇用開場白的闡述手法或常用的倒敘畫面，而是在整部片中最緊張與難忘的追逐戲中，穿插短暫的資訊片段。如果電影真的需要闡述——有時候真的是不需要——一如《魔鬼終結者》的示範，最好的方式就是讓觀眾感覺不到它的存在。

Expressionism｜表現主義

在藝術中，「表現主義」通常是指「將內在外表化」。當腳本包含如「他開始深思……」或「他內心陷入兩難煎熬……」時，就是想表現出這個角色的心境。這在文學創作中完全沒問題，但在電影中，所有東西都必須外表化——讓觀眾看到與聽到。

基本上，所有的電影，都屬於表現主義。

　◆ 延伸閱讀：Acting

F

情感，是所有難忘賣座電影的關鍵。

Failure｜失敗

現實人生中，我們害怕失敗，並且盡可能避免失敗。愛因斯坦高中數學不及格，沒有進入他想要念的大學，並且從未一圓他想當數學教授的夢，被迫在一家瑞士的專利局當助理。林肯在不小心當上美國總統之前，不管是從商或從政，都一路吃癟。

我們喜歡敗部復活的故事，或許是因為我們覺得那很像是自己的人生。在真實世界中，失敗是很痛苦的，很多人在別人還來不及給自己貼上「失敗者」標籤之前，自己就已先放棄。很多人曾夢

想要當電影明星、運動家、畫家、作家或探險家，但最後都「想通了」，並且變得很「務實」，退而求其次地從事可以找得到的工作。

在戲劇中，關鍵不在於會不會失敗——因為少了失敗，故事就缺乏趣味性，也會無以為繼。關鍵在於：在遭遇失敗時，主角會如何面對？是打電話給律師，還是大哭一場？電影中的英雄唯一的解決方式，就是：自己振作起來，把身上灰塵拍一拍，然後繼續向前挺進。失敗，給英雄們一個證明他們才是真英雄的機會。

在《致命武器》中，馬丁・瑞格被人用繩子綁在鉤子上、全身被水浸得濕透、還被高壓電電擊；為了追捕壞人，他找遍城市每一個最危險的角落，只要被他碰到的車子都會被撞得稀巴爛，他所有能求、能借或能偷來的武器，最後都搞丟了。

但，觀眾會因此而認為他就這樣完了、慘了、失敗了嗎？當然不會。因為如果會，這就成了大家都不想看到的「傷感」結局。通常，只有品味最高的觀眾才有辦法容忍這種事。

喜劇片是失敗者最後鹹魚翻身的故事，悲劇片則是成功者最後遭受挫敗的故事。令人難忘的電影，講的大都是一個人在某方面成功，卻在其他方面失敗。

◈ 延伸閱讀：Success; Endings, Happy; Pyrrhic Victories

Family｜家庭

「社會」是個很大的抽象概念，直到近代才在人類歷史上出現。它的成員無法被定義，更別說用眼睛看到真人。但，家庭的概念卻是每個人都看得到、也經歷過的。家庭與家人是可以觸摸得到的，因此與「社會」比起來，我們對「家庭」有著更深的情感。

最為難忘的電影，大都緊緊聚焦在家庭上。事實上，這也只不過是持續兩千五百年來的戲劇史——從《伊底帕斯》、《米蒂亞》、《哈姆雷特》、《馬克白》、《李爾王》、《奧賽羅》，以及無數關於家庭的故事。

家庭，是個人身分的母體。英文中的「母體」（matrix）這個字，與母親（mother）源自同一字根。我們這輩子對於愛與恨、妒嫉與欲望、同情與溫柔、貪心與恐懼、尊敬與憎惡的認知，大都是從家庭中學習而來的。因此，虛構的家庭就成了戲劇題材孳生與發展的大溫床。

事實上，想要打動各種族群的觀眾——年輕或年長、男人或女人、父母或兒童——的心，用家庭為基礎題材的電影，是最容易的方式。

倘若命運安排我們出生在幸福的家庭，我們不難想像，父母親會關心我們；我們可以預期食物何時會端上餐桌，家人何時就寢，何時起床，他們會看何種電視節目，閱讀什麼書，以及他們會說什麼話、做什麼事。家庭對我們最大的吸引力，就是「可預測性」很高，這也是為什

麼電視節目中到處都可以看到家庭的蹤跡。電視所仰賴的，就是人們所熟悉的東西。而英文中的

「熟悉」（familiar）這個字，就與「家庭」（family）來自同一字根。

家庭，也是我們最早體會到「個人的需求」與「團體的需求」、「欲望」與「責任」發生衝突

的地方（參見 Duty）。

然而，也不要以為所謂的「家庭」指的就是家人。《北非諜影》中所有的角色，都沒有血緣關

係，但很明顯的，里克·布雷恩所開張的「里克之家」，收容了來自全世界各地的成員，他自己也

成為這群人的家長。

在《教父》中，「家庭」指的不只是姓柯里昂的人，還包括其他一起打拚的整個黑道大家族。

我們也可以這樣解釋為什麼在美國電影中，黑道故事如此大受歡迎：因為真正的血親家庭，往往無

法互相照料與維繫，迫使他們必須向外發展，尋求另一種形式的家人認同。

只要有家庭的地方，都會有年紀與性別的不同，兩者都提供豐富的戲劇潛在發展養分，因為，

年齡歧視與性別歧視都與「權力」有關，而權力，當然是戲劇的核心。

◆ 延伸閱讀：Teams And Couples

Fanatics｜狂熱分子

所謂的狂熱分子，就是一種忙著以沒有原則的方式、追尋某種原則的人。

狂熱分子為了達成目的，會不擇手段，哪怕是過程中會傷害到其他人；他們常出現在政治圈、宗教圈、商界，以及他們的狂熱可以產生吸引力的電影中。

英雄們有時候也像是狂熱分子，但他們對某種高尚原則的服膺，是他們與壞人的最大分野。譬如說在《霹靂神探》中，帕派‧杜耶對高架火車上壞人的瘋狂追逐，就讓他差點成了瘋狂的傢伙，但當他為了閃避推著嬰兒車的媽媽，突然把方向盤轉向時，就不自覺地顯露了：除了追捕歹徒，他還遵循著某種原則。換成壞人開車，他肯定會繼續開下去，而這種對無辜第三者麻木不仁的行為，更證實了他真是個壞胚子。

Fantasy｜幻想

英文中的「幻想」（fantasy）與「幽靈」（phantom）來自同一字根，基本上，代表了一種不

存在的東西。

幻想，通常是一種「如果可以怎樣怎樣，該有多好」的態度，而這句話也暗示了你並不會認真期待這個願望有機會實現。

幻想是有票房的，或許比起其他類型的電影，還會賣得更好、更能預期。幾乎所有的動畫片，從《白雪公主》到《玩具總動員》、《海底總動員》、《史瑞克》，都是幻想片。《E‧T‧外星人》、《魔戒》、《哈利波特》系列、《侏羅紀公園》、《魔鬼剋星》、《回到未來》、《蝙蝠俠》、《超人》、《蜘蛛人》等等，都可以證明幻想片是多麼受歡迎與有利可圖。

在二十世紀尾聲與二十一世紀初期，有好幾年，幾乎每一年的美國票房冠軍電影，都是某種形式的幻想片。對美國而言，這種現象又代表了什麼意涵呢？

Fear｜恐懼

恐懼是生命中很棒的動力，會讓人們做出各種原本做不出來的事。但是在電影中，它卻不是理想的動力。英雄或許也會心生恐懼，但恐懼絕不會讓他停下腳步。

有三種人，可被允許透露內心的恐懼：小孩、女人，以及即將厄運臨頭的男人。在這三種情況中，恐懼象徵著脆弱，需要別人的幫助。

Feelings｜感覺

我在雨中高歌

就在雨中高歌

多麼燦爛的感覺

我又感覺到幸福

我明白了。

這一切一切你完全只是為了自己！

完全與我無關。

——唐‧拉克伍德（金凱利飾）在《萬花嬉春》中唱的最有名的歌曲

與我的感覺無關，

與對我有何意義也無關。

　　——蘇珊·亞歷山卓（Dorothy Comingore 飾）在《大國民》中，要離棄查爾斯·佛斯特·凱恩（歐森·威爾斯飾）時，他氣得把她的房間砸爛，她在拾起讓凱恩說出「玫瑰花蕾」的玻璃球後，說了這一段話。

而你想到的居然還是自己的感覺！

現在問題這麼嚴重，

你很想自怨自艾，不是嗎？

　　——伊麗莎·倫德（英格麗·褒曼飾）在《北非諜影》回來找里克·布雷恩（亨佛萊·鮑嘉飾），重新點燃兩人舊愛的那一晚，對里克如此表示。

曼德里克，我第一次感受到的是在實際做愛的時候……

是的，我感到極度疲倦，隨後覺得很空洞。

還好，我可以對這些感覺做出正確的解讀……

　　——傑克·D·里普（史特林·海登飾）在《奇愛博士》中，對萊諾·曼德里克上尉（彼得·謝勒飾）解釋，他為何會領悟到核子大戰的必要性。

他很聰明。他會透過艾略特與人溝通。

艾略特可以感受到他的感覺。

——麥克（勞伯・麥諾頓飾）在《E・T・外星人》中，說明艾略特（亨利・湯瑪斯飾）與外星人之間的關係。

現在，我終於知道當上帝是什麼感覺了！

——亨利・法蘭肯斯坦（Colin Clive飾）一九三一年版本的《科學怪人》中表示。

我覺得如果我不離開，我會崩潰。

——喬治・貝利（詹姆士・史都華飾）在《風雲人物》中父親去世之前，與他的最後一次對話。

妳說什麼鬼話？妳根本沒有感情可以受傷。

——羅傑・桑希爾（卡萊・葛倫飾）在《北西北》中的畫廊裡，發現伊娃・肯達爾（伊娃・瑪莉亞・桑特飾）就是歹徒的情婦後，對她如此說。

托托，我感覺我們已經不在堪薩斯了。

——《綠野仙蹤》中桃樂絲·蓋兒（茱蒂·嘉蘭飾）被龍捲風捲至奧茲王國後，所說的第一句話。

他在搶了幾個銀行後，心性會比較好。

——布區·卡西迪（保羅·紐曼飾）在《虎豹小霸王》中與艾塔·普雷斯（凱薩琳·羅斯飾）談到日舞小子（勞勃·瑞福飾）。

天啊，如果，如果有一天……我不會覺得困惑，我也不會對每件事都覺得丟臉……如果我覺得自己有歸屬感……

——吉姆·史塔克（詹姆斯·狄恩飾）在《養子不教誰之過》中解釋他的困擾。

我這輩子沒有一天不覺得自己是個騙子。

——達米恩·卡拉斯神父（傑森·米勒飾）在《大法師》中被克莉絲·麥克尼爾（艾倫·鮑絲汀飾）無意間聽到的談話。

我進去後完全沒有感覺……我快要死了。

——威艾特／美國隊長（彼得·方達飾）在《逍遙騎士》中的紐奧良墳場嗑藥場景說的話。

我覺得很漂亮，如此的漂亮……

——瑪莉亞（娜妲麗華飾）在《西城故事》中一首關鍵歌。

觀眾：我們快氣爆了，我們不想再忍受了！

主播：女士先生們，我們來聽觀眾的聲音——你覺得怎樣？

——《螢光幕後》中霍華·比爾（彼得·芬奇飾）被射殺的場景。

我從來沒覺得自己離家這麼遠……

我覺得很清醒，完全清醒。

你一定也有同樣的感覺，就像對某種事情充滿著期待。

——賽爾瑪·迪克森（吉娜·戴維絲飾）在《末路狂花》中，對露易絲·索爾（蘇珊·莎蘭登飾）說。

把你有意識的自我釋放出來……用你的本能反應……

你眼睛看到的東西可能會欺騙你，不要相信它們，把你的感覺釋放出來。

——歐比王·肯諾比（亞歷·堅尼斯飾）在《星際大戰》中第一次對天行者路克（馬克·漢米爾飾）進行絕地訓練時所說的話。

我是生或死，或許你一點都無所謂。但並不是每個人都跟你一樣，好嗎？

我們可是有感覺的。我們會感到疼痛。我們會害怕。

你必須學會這些東西，我可不是開玩笑，這很重要。

——十歲時的約翰‧康納在《魔鬼終結者第二集》中，對終結者（阿諾‧史瓦辛格飾）說。

有些令人難忘的賣座電影，是以精湛的演技取勝，要不然就是導演功力很棒，或是特效很炫、打鬥很精采。其他的則可能有很棒的攝影取景、剪接、燈光效果、配樂、服裝、場景布置。但是，所有難忘的賣座電影最關鍵的核心，都是「感覺」，就像以上所引述的台詞，幾乎可以在每部賣座電影中看到。當導演的感覺、角色的感覺與觀眾的感覺結合為一時，電影就有機會讓人豎起大拇指。

Fiction｜虛構

在使用杜威十進分類法的美國圖書館，所有用書本來表達的知識都被分為兩大類：文學（fiction，虛構之意）類與非文學類（non-fiction，英文中有「非虛構」之意）。

圖書館大可不用這一套方法，乾脆把書分為「真實」與「非真實」兩大類就好了。但這一來，有些人會認為，虛構的作品中也可能包含幾分「真實」；而那些被標示為「真實」的書，講的也未必都是真實的，用「非文學類」來稱呼這種書，是安全很多的方法。

但是，「虛構」與「非虛構」的二分法，意味著我們可以搞清楚什麼是「虛構」的，然後把其他作品都直接歸類為非虛構。

在電影中，「虛構」是一定要的，一切都是繞著它建構起來。與圖書館不同，商業電影對於「非虛構」一點興趣也沒有。當編劇、導演、製片、演員、影評人以及觀眾談到電影中的「真相」與「現實」時，他們談的不是我們所生活的世界──在這個世界裡，真假可以獲得驗證，他們談的是一種很難定義、更難證實的藝術性真相。

史坦利‧庫柏力克在拍《2001：太空漫遊》時，嘗試完全忠於拍片當時──一九六八年，也就是人類首次成功登陸月球的前一年──人們對於太空的理解。庫柏力克知道，由於外太空中沒有空氣，他電影中的太空船外型不需要符合氣動原理的流線型；外太空中也聽不到聲音，這部電影大

部分時間沒有對白；因為缺乏重力，所有的行動都會顯得笨拙且「不自然」。

喬治‧盧卡斯的第一部《星際大戰》電影，在人類太空旅行的夢想成真後的八年才發行。盧卡斯選擇的拍片手法，可以說是反科學的，也違反了所有最基本的事實。不管片中的人走到哪裡，隨時都有跟地球一樣的重力。；片中最有名的戰鬥場景，完全符合地球表面的氣動原理，卻違反當時已經知道的太空船在真空中的移動特性與方式。庫柏力克尊重事實；盧卡斯則完全不在乎。兩部電影的賣座票房結果相比，就能看出觀眾比較偏好虛構與創作，而不太關心電影到底合不合乎事實。

Film Noir｜黑色電影

所有電影的分類中，只有黑色電影是由影評人所創造出來的。一九四〇年代與一九五〇年代拍攝的《雙重保險》、《夜長夢多》（The Big Sleep）、《上海小姐》（The Lady from Shanghai），後來就被稱為「黑色電影」。當時，拍這些片子的人以為，他們拍的是偵探片、警匪片、強盜片或「驚悚片」，替這些電影宣傳的製片廠與觀眾，也是這樣想的。一直到幾年後，一群法國影評人認為，這些片子其實是一種新的電影類型——film noir，法文中 noir 是指「黑」，因此通常譯為「黑色」

或「黑暗」電影。

採用這種看法的法國與美國影評人，基本上是把焦點擺在這些電影與其他電影迥然不同的風格與態度上。但是，這種風格早就與表現主義連結在一起了。

所謂表現主義，就是把角色的內在感覺，透過外在視覺化呈現出來。譬如說，一個高角度向下拍攝某個臉部的鏡頭，可以用來表達無力感，攝影機也可以利用「荷式角度」（dutch angle），用攝影機斜著拍，創造出一種歪斜著看世界的角度。打燈光也可以利用經典恐怖電影如《科學怪人》、《吸血鬼》與《狼人》慣用的技巧，把通常來自上方的光源，擺到角色的下方，由下往上打。

許多電影的類型，定義是很清楚的，風格、角色與內容等元素也很具體，如西部片與黑幫片，但「黑色電影」不同，比較像是影評人用來引人注意的說法，特別是那些修過電影學分的人，特別喜歡使用。

◆ 延伸閱讀：Expressionism; Attitude; Genres

Fish out of Water｜身在曹營

很多人都同意，喜劇片的主角幾乎都是像「跳出水中的魚」，或是「一個在怪異地方的怪異人」——也就是，一個顯得格格不入的人。

比較少人發現的是，悲劇片的主角，通常也是一個對周遭環境缺乏歸屬感的人。差別在於：在喜劇中，格格不入的人總是想盡辦法要打進怪異的環境，但在悲劇中，他卻是努力想要逃出來。

麥可・柯里昂在《教父》電影稍早時堅稱：「那是我的家族，凱伊，那不是我。」威拉德在《現代啟示錄》後段成功完成任務後，宣稱他已經不再為想要給他升官的美國陸軍效力。麥可在片中一開始，就像是跳出金魚缸之後、局促不安的金魚，而威拉德則是到了片尾，才跳出金魚缸。

在所有難忘的故事中，你幾乎都可以這樣形容其中的英雄：「他真的不適合留在這裡。」一位很有歸屬感、完全不會局促不安的角色，不太可能有趣。

◆ 延伸閱讀：Intermediaries

Flashbacks｜倒敘

《北非諜影》的鏡頭，兩度將時空回溯到巴黎，讓我們知道伊麗莎·倫德與里克·布雷恩的背景故事——他們如何相愛，以及當他們準備一起離開時，她突然在車站拋棄了他。

大約靠近一九六〇年代初期的那段時間，好萊塢電影圈有許多人以為，倒敘剪接法與無聲片大導演葛理菲斯（D. W. Griffith）擅用的漸縮鏡頭（iris shots）一樣，都是過時的技巧。到了一九六〇年代中期，倒敘法又開始重回美國電影，隨後愈來愈常見。

倒敘法之所以能捲土重來，因為它跟只是用來妝點風格用的漸縮鏡頭不一樣，它是到現在為止，一項無法被其他東西取代的必要工具。

能夠讓電影故事發生的時間點從「當下」回到「過去」，可用的工具極為有限，而且多年來早就被用爛了。通常，攝影機會轉向某位角色的臉，照出眼睛的大特寫鏡頭；接著，我們聽到一個大廳傳來人聲，然後可能是一股熱浪襲來讓畫面變得扭曲，或是鏡頭逐漸失焦。《大國民》、《北非諜影》、《阿拉伯的勞倫斯》，以及新舊版本的《戰略迷魂》，都使用了這些效果，因為至今還沒有人發明出明顯更好的技巧。

◆ 延伸閱讀：Backstories; Time; Narratives And Narrations

Flow｜大江東流

在電影院看電影時，假如你問旁邊的人：「那個人剛才說什麼？」這時，電影會怎麼樣？照樣往前流動，一去不復返。而你很可能在發問或聽對方回答時，錯過了重要的鏡頭。

電影就像一條可以帶你到目的地的河，不停地向前奔流。如果你問了一個問題，或是思緒突然從電影故事中抽離，你就像離開了這條河、上了岸──不再往目的地流動。這通常不是件好事。

❖ 延伸閱讀⋯Time

Foil Characters｜襯托角色

就像輪子的輪輻，襯托角色就是紅花旁的綠葉，圍繞在英雄身旁。他們是故事向前推進動能必要的支撐力，但故事的重心仍然在中央，也就是故事的主人翁。

襯托角色存在的目的，是為了達成故事某一特定的需求，通常是要透露與主角有關的訊息，而不是襯托角色本身。比如在《日正當中》中，青少年、帶著老婆與小孩的中年男子、兩位酒鬼，甚

至是志願要加入威爾‧凱恩即將來臨的槍戰的副警長，每個人都透露著威爾‧凱恩性格的不同面向：父親般寬容、同情心、果決以及正義的怒火。猶太女僕海倫‧赫許在《辛德勒的名單》中的功能，就是要透露出辛德勒看不見的溫柔面。

◆ 延伸閱讀：Character Relationships

Foreshadowing｜暗示

在英語世界，人們有時候會說：Don't telegraph（中文直譯是「不要打電報」），意思是不要提前告訴人家接下來會怎樣。然而，偉大的戲劇卻常常這麼做。

如果透過「暗示」手法，讓觀眾具體掌握電影接下來會發生的事——例如「凶手就是管家」——那麼觀眾所需要的「發現的快感」就無法被滿足。但是，如果讓觀眾「只知道將會有某件事發生」，但「不清楚到底是什麼事」——譬如《桂河大橋》中禿鷹在空中盤旋，或者桑尼‧柯里昂在《教父》中怒氣沖沖地衝出家族豪宅——那麼，戲劇的張力將會大大升高。

你也許會發現，上述兩個例子中，一個是利用純視覺，另一個則伴隨著不祥的配樂，也就是

說，暗示手法常會用到文字以外的工具來達到效果。

◆ 延伸閱讀：Flashbacks; Prediction

Fourth Wall｜第四道牆

劇作家索爾頓‧懷爾德（Thornton Wilder）在石破天驚的舞台劇作品《小鎮》（*Our Town*）中，創造了一個稱為「舞台經理」，會直接對台下觀眾說話的新角色。這個角色打破了戲劇數百年來經常存在的「第四道牆」，效果很大，也令人滿意。

當我們坐在劇院中，不管是看舞台劇或電影，台下的我們宛如全知的神，一切都會映入眼簾，但我們自己卻像看不到的隱形人。但在真實世界中，卻有一道擋住觀眾視野的牆。

我們可以把劇院中的「第四道牆」，想像為一個單面鏡——觀眾可以看到演員，演員卻必須假裝自己看不到觀眾，這也就是為什麼舞台劇演員都不會直接看著觀眾。當參與《哈姆雷特》舞台劇的演員，說出有名的 To be or not to be 時，通常會走下舞台面對觀眾，但通常不會與觀眾有目光的交集。

懷爾德《小鎮》中的舞台經理，把過去只出現在小說的手法——無所不知的敘述者——導入了戲劇裡。《前進高棉》、《現代啟示錄》以及許多其他電影，都使用了口述的「旁白」手法。但即便如此，這些旁白仍然有著明顯的「第四道牆」——這些旁白很少直接針對觀眾。但到底對象是誰，也常常沒人知道。

◈ 延伸閱讀：Narratives And Narrations; Acting

Frontiers | 邊疆

戰爭片的背景，通常是在「前線」；西部片與科幻片，則是在人跡罕至的「荒地」。兩者都是充滿著危險、死亡與逆轉可能的地方。兩者都是戲劇的完美舞台，因為，它們為英雄提供了展現英雄本色的機會。

◈ 延伸閱讀：Interface; Transcendence

G

沒有什麼事情，比「擁有共同敵人」更能將人類緊密地團結在一起。

Gangster Films｜黑幫電影

從政治組織的觀點來看，黑幫世界可說是一種法西斯組織，它以一位中心人物為首，組成分層的階級。當老大的，會嚴懲所有違反幫規者，特別是不聽話與不忠的成員。幫派火拚起來，也與部隊很像，但他們並不是為了任何理想、社區或國家而戰，主要是因為：一，滿足老大；二，滿足幫派成員的虛榮。

有好幾部黑幫電影都曾出現這樣的劇情：某位成員說，已經看好西部的某一塊田或某個農場，

打算金盆洗手後，結婚並到當地定居。任何熟悉黑幫電影的人一聽到這種話，就知道這位老兄死定了⋯只要你加入黑幫，你就會一輩子無法脫身，即便你是老大。甚至，當老大的尤其動彈不得。一如麥可・柯里昂在《教父第三集》中說：「我才剛洗手，他們又把我扯了下去。」

黑幫電影在本質上就是悲慘的。就像許多經典的希臘與莎士比亞悲劇，黑幫電影通常是在描述主角的崛起與殞落。譬如一九三二年原版的《疤面煞星》（Scarface）與一九八三年的重拍版本，電影都以一位出身卑微的小弟最後一圓所謂的美國夢，隨後卻被這個夢給壓垮。

黑幫電影的主角剛開始都身處幫外。在《教父》中，麥可剛開始是所有第二代男生中，唯一沒有涉入幫派者，而且直到電影演了一個小時之後，他才接管家族的黑幫事業，但他的動機是為了救老爸一命，而不是像《疤面煞星》與許多黑幫電影一樣，把原有的老大幹掉，自己取而代之。事實上，《教父》最主要的魅力，就是來自麥可想要拯救家族，而不是擴展自己權力的欲望。

黑幫電影裡的英雄如果想要取得權力，通常得花上很長的時間。因為他必須展示自己具備過人的勇氣、智慧、足智多謀，以及無人可擋的意志力，才有資格坐上老大寶座。就這點來說，倒是與別的英雄很像。

跟恐怖片一樣，黑幫電影也有結構上的問題：我們雖然會被主角的行徑所吸引，但他的好日子終究只能到一定程度。我們或許會羨慕他們的機巧與勇氣，我們或許會試著了解他們，我們甚至會對他們產生某種程度的同情，但我們終究不能忽略⋯他們對社會是一大威脅——也就是，對你我有

威脅。正因為如此，難忘的黑幫電影與難忘的恐怖片一樣，都會透過各種必需的情節，安排主角在電影尾聲，不是安全地退隱山林，就是命喪黃泉。與法西斯主義一樣，它看起來很過癮，但看完赤裸裸的權力鬥爭後，總該把證據給湮滅掉。

◈ 延伸閱讀：Genres

Genres｜類型

多數國家的電影製造史上，都出現過某種「運動」，例如法國有超現實主義、蘇聯有社會現實主義、義大利有新現實主義等。但美國電影史卻從未出現任何運動，倒是產出了不少「類型」。

電影、政治與宗教上的運動，通常因它們所「反對」的事情而起。當你獻身於某項運動，要回答「是什麼原因讓我們聚在一起」這個問題，答案通常就是「他們」。

沒有什麼事情，比「擁有共同敵人」更能將人類緊密地團結在一起。打從一九二○年代末期開始，世上就只有兩種電影：一，好萊塢電影；二，非好萊塢的電影。從這角度來看，義大利的新現實主義與法國的新浪潮等運動，都旗幟鮮明地反對「好萊塢模式」，也就不令人意外了。

長期以來，美國的電影工業一直很強大，因此不覺得自己需要發起什麼運動——大家都在這一行，有什麼好反對的呢？而既然電影工作者無法根據他們所「反對」的事情來界定電影，那就只好替電影分出「類型」吧。

類型之於電影，有如種族之於餐廳——我們有時想看戰爭片、喜劇片或愛情片，就像我們有時想嘗中國菜、義大利菜或墨西哥菜一樣。

將電影區分為不同的類型，也有助於影評人與觀眾決定他們不想看哪些電影。就像有些人從來不吃墨西哥菜或中國菜，有些人也從不會去看恐怖片、科幻片、戰爭片或愛情片。

每一種電影類型的定義，都來自它們與觀眾之間的默契。影片中必須包含觀眾所熟悉的成分，而且要有一定的呈現順序與方法。當然，觀眾也希望從影片中看到新的內涵，但我們其實並不希望「太新」。就像你可能愛吃漢堡，但不會跑到中國餐館去吃；你也不會跑到義大利餐廳，然後想在菜單中找到貝果。同樣的道理，最後沒有以一對一槍戰收尾的西部片、沒有血腥死亡畫面的恐怖片，以及不談科技的科幻片，肯定會令人失望，幾乎不可能成功。

從藝術的觀點來看，替電影分類之所以有用，正因拍片者與觀眾之間的這種默契。默契中的「契」，就定義來說，需要當事人用對方可預期的方式行動；但是，可預測性卻是藝術的敵人。類型電影想要成功，除了必須可以被預測，也要在某些方面讓人無法預測。

有長達五十年以上的時間，所有在美國發行的電影中，高達三分之一是西部片。他們有的粗製

濫造，但還是會吸引很多男性去看。一直到一九三〇年代才被視為「通俗電影」類型之一的恐怖片，是到一九六〇年代才成為人們眼中「會成功」的類型，這種電影就像西部片，主要觀眾中，有一大部分是男性青少年。

當然，觀眾的反應很容易猜到，對生意而言當然是利多。而且只要拍片的花費能適當地控制，類型電影的生產可以提供穩定的進帳。但問題是，定義最清楚的類型電影，很快就會把潛在的觀眾族群吃乾抹淨，這也是為什麼恐怖電影常在頭一、兩個禮拜票房不錯，但隨後就消失無蹤。

除非能夠超越傳統，類型電影的潛在觀眾都是非常有限的。倘若觀眾把《大法師》看成一部普通的恐怖片，把《教父》看成一部普通的黑幫電影，把《搶救雷恩大兵》看成一部普通的戰爭片，真正進場消費這些名片的觀眾，恐怕只剩下零頭。

在某個層面上，《大法師》當然是部恐怖片，但它也在講一個家庭獲得拯救的故事——因為這個家庭最無辜的成員正遭受身心折磨。而這也是為什麼，這部電影能吸引數以百萬原本對傳統恐怖片沒興趣的女性觀眾。

《教父》當年剛開拍時，有些製片廠高級主管只把它當成一部普通的黑幫電影，事實上，這也是柯波拉原本不想執導的原因。但是，《教父》講的，也是一個家族如何在險中求生的故事（參見 Family）。

《阿拉伯的勞倫斯》則是吸引了喜愛動作／冒險史詩片的觀眾群，但是該片同時也談到收關當

今世界大勢的地緣政治，再加上一位極為有趣、卻很矛盾的男主角，讓這部電影遠遠超越了一般動作／冒險片常見的格局。

最難忘的賣座電影，鮮少是類型電影的好範例。自認為是正統西部片迷的人，剛開始根本看不起《原野奇俠》與《日正當中》，而黑幫電影與恐怖片的真正觀眾，可能會覺得《教父》與《大法師》是該類型電影的異數。而這樣想的人，並沒有錯。

拍攝類型電影的挑戰，在於必須一方面履行與該類型觀眾默契的條件，同時又得超越那些既有元素，電影才能擴大觀眾群。在很多方面，賣座電影的運作模式，很像大眾政治。

◆ 延伸閱讀：Action; Detective Films; Fantasy; Film Noir; Gangster Films; Horror Films; Romance; Science Fiction; Westerns; War Films

Gifts｜禮物

愛人、隊友、夥伴，與社群內的成員之間，會彼此交換禮物。

年長者能給年輕人的，是智慧與經驗；年輕人能給年長者的，是活力與希望。有些電影中，主

角身旁會有個「跟班」，這時，主角要展現的是力量與能力，而跟班則負責搞笑並提供基本常識。

諸如《虎豹小霸王》與《末路狂花》等電影中，角色與角色之間，經常會出現禮物交換的戲碼。在《末路狂花》的前半段，較年長的露易絲發揮她的知識與經驗，起了帶頭作用。電影過了一半以後，她變得絕望，換成賽爾瑪來帶領。

在愛情中，禮物的交換是最明顯的。事實上，倘若雙方沒有交換禮物，彼此的關係也就沒有繼續存在的理由。在無數的愛情故事中，男人常擅長理性思考與分析，而女人則比較能體諒與表達感情。雙方都給予對方欠缺的特質，或是帶出對方未開發的潛能。

禮物交換是所有社交關係中必要的部分，並包含了沒有明講出來的義務：如果你接受了對方的禮物，人家會期待你回禮。一如真實人生，電影中的禮物交換，維繫著戀人、隊友、夥伴與社群成員彼此間的關係。

❖ 延伸閱讀：Curses; Teams And Couples

Giving Them What They Want｜拍觀眾想看的東西

你應該不會去買一套包裝盒上完全空白的拼圖。因為你會想要在開始拼之前，知道它長成什麼模樣，這也是為什麼拼圖的盒子上，都會附上一張拼好的圖樣。

電影觀眾不會拿到印有電影照片的盒子，但他們也不會在完全不知情的情況下消費。透過廣告、預告片、訪談、影評與口碑，他們已經知道電影的部分內容。

他們也很明白，聽人家說故事的原則——也就是詩人柯立芝（S. T. Coleridge）稱為「自願姑且信之」的默契，讓他們假裝不知道有情人終究會在一起，或是凶手終究會被揪出來。他們在觀賞電影之前，腦海中就有一張只有自己知道的圖像，而當電影結束時，銀幕上的圖像至少得有一部分，與自己腦海的圖像雷同，否則他們就會有被欺騙的感覺。

話雖如此，觀眾還是想被意外驚喜，想要有新發現，想要在電影裡看到新的東西。只有不用心的電影工作者，才會只給觀眾想要的東西。而也只有笨蛋，才搞不懂那是什麼。

所謂的電影天才，就是能了解觀眾的期待是什麼，知道如何滿足觀眾，同時又能給觀眾帶來意外的驚喜。

◆ 延伸閱讀：Discovery

God｜上帝

調查顯示，絕大多數美國人都說自己相信上帝。但是，你在難忘的電影中，卻找不到任何明顯的證據。這也是為什麼猶太教、基督教與伊斯蘭教的正統教派，常會痛斥賣座電影。

除了《十誡》、《基督受難記》、有關諾亞方舟的故事以及其他少數一些電影，賣座電影史上，什麼時候把事情交付給上帝了？退一萬步來說，又有多少次提到上帝？在哪一部電影裡，主角們在談到未來時，會開口說「如果上帝應許」？

戲劇與上帝的應許無關，它與主角的意志有關。在賣座電影中，神明幾乎是銷聲匿跡的，與電影製片者或觀眾相信什麼、不信什麼，都沒有什麼關聯。它只與古希臘時代以來、戲劇所必須具備的特性有關。

就像兩千五百年以來的戲劇一樣，難忘的賣座電影，其基本原則是：不管主角發生了什麼事，完全都是他或她自己所做決定的結果。人們在日常生活中，或許會相信自己的某些遭遇是出自上帝的旨意、運氣、巧合、命運或其他自己所無法控制的外力；但是在賣座電影中，主角都是肩負著與生俱來的使命，上帝之手是不可以伸進來的。

◆ 延伸閱讀：Individualism; Decision; Destiny; Deus ex Machina; Coincidences

Goofy｜搞笑

許多美國難忘賣座電影的核心，都有一個愛搞笑的角色。goofy 是個美國味很濃的英文字，不太容易翻成其他語言，它意味著：常凸槌、怪異、可愛等。不管你用什麼字眼來定義，都不會是與傳統上的大英雄沾上邊。

法蘭克·卡普拉（Frank Capra）所有電影的主角，一直都被美國人所喜愛，這些主角很有英雄氣概，但也都很會搞笑。美國電影古典時代的許多男影星，從一九三〇年代到五〇年代之間的賈利·古柏、吉米·史都華、史賓賽·崔西等，都曾扮演過一個又一個愛搞笑的主角。在現代，達斯汀·霍夫曼、艾迪·墨菲、梅爾·吉勃遜也都飾演過一連串搞笑的角色。甚至連我們的「超級英雄」有時也有點搞笑，例如「超人」克拉克·肯特，以及「蜘蛛人」彼得·帕克。

或許，這是因為「搞笑」常與「可愛」焦孟不離。或許，美國人為了怕被貼上自命不凡的標籤而常矯枉過正。在美國文化中，搞笑是件好事。

◈ 延伸閱讀：Cute; Vulnerability; Wisdom

Gross｜粗俗

想要理解粗俗，就要先變得粗俗。這話可能會讓很多家長與高品味的人很不高興，卻能讓其他數以百萬計的人很開心。

《動物屋》（*Animal House*）等屬於粗俗幽默的電影，遵循的是自古希臘人以來的傳統。在古希臘的戲劇慶典中，先會上演三部悲劇，接下來是鬧劇或是會讓十四歲男生看到笑倒在地上打滾的放屁、丟擲排泄物、誇張陽具勃起與袒露女性胸部等內容的喜劇。

但是，這些粗俗的喜劇冒犯了西方文化傳統的捍衛者，使得最後除了悲劇被保留下來，古希臘的猥褻喜劇幾乎很少完整地保存到今天。即便是亞里斯多德的喜劇著作，當年雖然與悲劇著作並列，最後還是灰飛煙滅（參見 Aristolatry）。

粗俗的喜劇，始終是不夠莊重的，所以現在都被移往雜耍團、音樂廳或是電視尖峰時段播出，並持續吸引著不會閱讀這本書的人。

並不是只要跳出來反對壞蛋就能成為英雄；英雄之所以是英雄，因為他是某種東西的象徵。

Habituation｜調適力

關於「調適力」的原理，可以幫助我們理解為什麼電影愈來愈大聲、愈來愈暴力、也愈來愈長。這主要是因為：我們的五官很容易對外來的刺激產生調適力。因此，為了給觀眾帶來同樣強度的感受，我們要麼得提供更強烈的刺激，要麼必須讓同樣的刺激反覆出現。倘若強度或頻率都沒有提升，觀眾的反應會遞減，甚至不會有反應。

努力克服調適力，是現代藝術、商業、教育、哲學與宗教，幾乎每個層面都得面對的課題。也

許這也說明了為什麼「新」這個字如此常見。

◆ 延伸閱讀：New; Originality; Bisociation

Happiness｜幸福

幸福，跟當不當英雄沒有半點關係。

事實上，對於幸福的需求，是英雄必須超越的眾多事情之一。這也是為什麼，一般人在真實生活中，對於當英雄這件事的興趣不大。民主社會中的父母不會說：「我想要我的小孩長大後變成英雄。」他們會說：「我想要小孩長大後幸福快樂。」

「社會」需要英雄，但我們不會想讓所愛的人去當英雄。

英雄通常是最值得尊敬的人，但他們很少是最成功或最幸福的。成功是英雄不再渴望的東西，而幸福則是英雄不再關切，甚至已經沒有能力享有的東西。

選擇成為英雄，就是選擇擁抱痛苦、犧牲、損失，有時候甚至是死亡。哪個腦袋正常的人會這樣做？當我們聽到電影裡某位角色對英雄說：「你瘋了嗎？」這通常不是隨便問問的。英雄就像是

聖人，他們為我們的罪惡殉難，幸福是被擺到一邊去的。

※ 延伸閱讀：Endings, Happy; Success; Heroes, Single; Heroines; Commitment

Heroes｜英雄

一八九八年，德國化學家發明了一種新的精神用藥，會讓服用者自我陶醉，並因此做出魯莽與愚蠢的事——也就是，表現得像英雄。科學家於是用英文中的 hero，將這種新的物質命名為「海洛因」（heroin）。

與海洛因一樣，英雄主義也會成癮。但是，這種電影看起來也可能會很無聊，因為它所產生的行為很容易預測。英雄的舉止就必須個個像英雄——這是個多麼狹隘的行為規範啊！

相反的，壞人可以為所欲為，而這也是他們通常比英雄看起來更有趣的原因。《星際大戰》中的黑武士，是個明顯比天行者路克有趣的角色，就像《沉默的羔羊》中的殺人魔，會比女探員斯塔林更有意思一樣。

當人們聽到英雄這兩個字時，最常想到的是像超人這種在銀幕上昂首闊步、忙著到處救人的角

色，這樣的英雄可以追溯到荷馬史詩與希臘神話中大膽且勇敢的角色。但這種英雄雖然在詩歌、民俗故事與宗教中受到歡迎，卻很少出現在古希臘的戲劇裡。

伊底帕斯王、米蒂亞、安蒂岡妮（Antigone）、李爾王、哈姆雷特、馬克白，以及許多其他世界級劇作的主角，都是有缺陷、脆弱、搖擺以及充滿矛盾的角色。他們沒有一個與超人有任何相似之處。最令人難忘的電影角色，如《北非諜影》的里克・布雷恩、《飛越杜鵑窩》的麥克墨菲，或《教父》中的麥可・柯里昂，也都沒有。在難忘的賣座電影中，英雄主義不是一種生活形態，而是由「英勇的行為」所構成（參見 Antiheroes）。

當今的電影工作者與他們的前輩都知道，英雄本質上是無懼一切，也無法融入人群之中的。但有時候他們會忽略了英雄「無奈感」的重要性。或許，這是因為電影工作者們認為，英雄都是「積極」的，因此必須在影片開始沒多久就掌握主控權。然而，史上那些最難忘的英雄們都不是這樣的。

在戰場上身先士卒、衝到山頂的人，當然很「積極」，也很有英雄氣概，但是這種人可能隔天早上起來就掛掉了。英雄是無奈的，因為頭腦正常的人不會志願想當英雄。

早在英雄出現之前很久很久，壞人就已經是壞人，並不是英雄把他變成壞人的。就算英雄突然消失，壞人也不會因此變成好人。

英雄雖然不會讓一般人變成壞人，壞人卻能讓一般人變成英雄。英雄之所以是英雄，正因為他

們反對壞人；一旦壞人消失，英雄就會失去發揮的舞台。

在《日正當中》，法蘭克‧米勒出獄後決定返回哈里維爾，迫使威爾‧凱恩出面拯救整個城鎮。在《教父》中，索洛佐想要殺維多‧柯里昂，逼迫麥可不得不出面救父親。在《2001：太空漫遊》，人工智慧電腦海爾破壞太空船並殺害機組員，迫使大衛‧鮑曼出面接管。在這些難忘電影中，英雄並沒有採取主動；他們只是被動回應。

當然，英雄並不只是靠著反對壞人而變成英雄，他會變成英雄，是因為他象徵著某樣東西，可能是正義、某項原因、他的家庭、朋友、社區或國家。不變的是，壞人一切只為自己，英雄所代表的，往往超越他自己。

戲劇總是包含個體與社會的對話，處理的是欲望與責任之間的衝突（參見 Dury）。英雄圖的不是成功、讚美，或是物質上的好處；他們會那樣做，是因為那是「對的事」。對於英雄，人們永遠期待他們會為了某些超凡的價值而犧牲自己。

❖ 延伸閱讀：Heroes, Single; Heroines; Defiance; Transcendence

Heroes, Single｜單一英雄

最難忘的經典戲劇名單上，一定少不了《伊底帕斯王》、《米蒂亞》、《安蒂岡妮》、《李爾王》、《哈姆雷特》與《馬克白》。在美國劇院，《推銷員之死》常被評為最難忘的當代戲劇。美國電影中，《大國民》、《阿拉伯的勞倫斯》與《教父》都是名列排行榜的常客。這些橫跨兩千五百年的作品，有什麼共同點呢？

它們都是關於一個人的故事，而且就是片名上的那個人，整部電影的重心、主要的場景以及所有的角色，都以這個人為中心。這是人類史上最強的一種戲劇架構。

單一英雄的故事之所以最具力量，是因為它是一種最經濟、最集中的說故事方式。它也可能是我們自己心理的投射，因為我們之中多數人都認為，人生中也有個主要的中心角色——自己。

因為這種結構極具力量，搞清楚一部電影是「在講誰的故事？」就很重要。通常，一部電影之所以失敗，是因為拍片的人沒有弄清楚這個簡單、卻很根本的問題。

◈ 延伸閱讀：Teams And Couples; Conflict, Single; Heroes; Heroines; Structure

Heroines｜女英雄

歷史上最偉大的女英雄是誰？

很多人都會說是「聖女貞德」。但被問到貞德做過什麼英雄事蹟時，多數人會說她被綁在火柱上活活燒死。一般人對她的認識，僅止於此。

當被問到西方畫壇中，被描繪次數最多的女性是誰，任何對於藝術稍有涉獵的人都會說：「聖母瑪麗亞」。她在畫中是什麼模樣？答案不是她抱著耶穌死亡的聖體「聖殤」——英文叫做 pieta，從 pity（憐憫）衍生而來，就是她正在為襁褓中的耶穌授乳。

女性負有養育責任，這對社會是件好事，但在戲劇中卻未必。當一位女性在電影中被描述為英雄時，她就應該與所有其他男女英雄做同樣的事——承受苦難。

從電影史上我們可以發現，女性觀眾雖然對男英雄感到興趣，但男性觀眾卻對女英雄的接受度不高，這在年輕的觀眾族群中尤其明顯。

拍片者要怎樣才能讓觀眾對女英雄產生興趣？常在「女強人」的討論中一再被提及的《末路狂花》，提供了重要的線索。這部電影演到一半時，露易絲的男朋友找到她過夜的汽車旅館，並央求她讓他也一起跟著旅行。如果她同意讓他加入，稍後站出來面對好色的卡車司機、副警長以及其他威脅兩位女主角的人，極可能變成這位男朋友。但因為露易絲拒絕接受男友前來救援，她與賽爾瑪

才有「機會」展現英雄作為。

男人可以——通常也會——在女人在場時，表現出英雄氣概。因此女人想要出頭當英雄，辦法之一就是先把男人晾到一旁去。

※ 延伸閱讀：Heroes; Heroes, Single

Historical Films｜歷史片

在歷史上，好萊塢三不五時會突然不再拍任何歷史片，而且通常都是在推出一部市場反應慘不忍睹的歷史片之後。例如差點讓二十世紀福斯破產、搞掉一個政權的《埃及豔后》。

但，所有令人最難忘的賣座電影排名中，有超過三分之一的作品都是歷史片。譬如《國家的誕生》、《亂世佳人》、《賓漢》、《萬夫莫敵》、《桂河大橋》、《非洲皇后》、《阿拉伯的勞倫斯》、《辛德勒的名單》。在一九六〇年代之前，占所有美國片四分之一的西部片，其實也算是歷史片，而最賣座的歌舞片中，也有不少故事是根據史實改編的。

但歷史是昂貴的。拍片者必須建造或重新製作看不到電線桿與天線的街道，還得製造昂貴的古

裝，髮型設計師的帳單也高得嚇人，至於為了確保忠於史實——假定拍片人還在意的話——而進行的研究，不但花時間，也很燒錢。

有些故事的時間點，必須設定在某個特定時代，因為如果設定在現代，戲就唱不下去。但有時候並沒有特定原因，非得把故事設定在過去不可。

歷史片的元素中，最有可能拿下奧斯卡獎的，是場景與服裝設計。但窗簾、盔甲、腰墊與裙環的逼真考究，或許可以博得影評人與同業的肯定，卻不是大多數觀眾買票進場看歷史片的原因，因此真實重建歷史的高花費，不一定會反映在票房收入上。

某些特定歷史上的時段，提供了拍片者極為豐富的素材：美國南北內戰、美國內戰結束後至十九世紀末期間的美國西部、二次世界大戰、希臘神話時代，有時候還包括聖經時代。

至於其他歷史上的時代，則沒有受到觀眾太多青睞。美國獨立戰爭雖然對美國很重要，但似乎沒有太多人有興趣看喬治・華盛頓與湯瑪斯・傑佛遜騎著馬、戴著撒上白粉的假髮與背心到處跑來跑去。

此外，儘管在美國近代史上，一九六〇年代是意義重大的時期，也似乎很少人想要重溫那個年代——在今天看來，很多人都以為《逍遙騎士》是一部來自遙遠銀河的電影。事實上，也許我們可以這樣說：二戰之後的大多數歷史時段，距離現在都很遙遠。

歷史故事要讓觀眾能接受，就必須要與觀眾所處的時代產生某種關聯。想要做到這一點，必須

從角色下手，而不是場景與服裝。

◆ 延伸閱讀：Epics; Exotic; Fantasy

Hollywood｜好萊塢

好萊塢是個神祕的王國，數百萬人擠破頭想要鑽進去，但是他們一旦進入好萊塢，卻打死不承認自己是好萊塢的一分子。

Hooks｜鉤子

鉤子，是一種讓人們對電影維持興趣的東西。在《Ｅ・Ｔ・外星人》中，外型嬌小、形狀類似人類的生物，搭乘太空船來到地球上的一個郊區探險，結果政府官員把它們嚇跑，它們由於逃得太

急，居然漏掉其中一位成員。在《魔鬼終結者》中，閃電與雷聲伴隨著突然冒出、來自「未來」的全裸美男子。在《奇愛博士》中，一架若隱若現的美國B-52轟炸機進行空中加油的畫面，看起來好像是在演活春宮。「鉤子」會讓觀眾說：「再多告訴我一些。」

最成功的「鉤子」不只是一種技巧，而是故事本身的一部分。

◆ 延伸閱讀：Concepts

Horror Films | 恐怖片

英文中形容一個人極度驚嚇時、背脊汗毛直豎的單字，叫做 horripilation。讓汗毛一根根站起來，正是恐怖片的目的。

與喜劇片一樣，恐怖片在放映過程中，從觀眾的反應就可以看出片子到底成不成功。就像喜劇片的目的是要讓觀眾笑出來，恐怖片的目標就是讓觀眾驚聲尖叫。這兩種形式的釋放，同樣令人感到滿足。不過，人們雖然可以笑一輩子，但過了一定年紀之後，通常就會對尖叫聲感到不舒服。

只要製作成本控制得當，拍恐怖電影其實很難會虧錢。這主要是因為，觀眾群中永遠會有一群

自命為「恐怖片迷」的族群。問題是，這個小族群很快就會被消費完。

恐怖片是一種瞄準青少年與青春期觀眾的類型電影——喜歡搭乘雲霄飛車尖叫，並不斷想在生命中尋找失控感覺的人。想要吸引這個族群以外的觀眾，通常很困難。《大法師》與《失嬰記》之所以能做到，是因為它們認真處理家庭議題——而通常年輕的恐怖片觀眾，不會對這種議題感到特別有興趣。

難忘又賣座的恐怖片，片名大致遵循著所有令人難忘的戲劇都有的原則：它們都只談單一角色，所有重要的劇情都圍繞在這個角色身邊，而且電影也以他為名。

在有關科學怪人、吸血鬼、佛萊迪等傳奇角色的恐怖電影中，觀眾都知道主角在電影結束前必須喪命或消失。這些角色雖然很吸引人，但他們卻不能繼續活下去，或更精準地說：他們不可以「看起來」可以繼續活下去——直到續集出現，揭曉他們為何得以僥倖存活，或生下後代。

許多恐怖片都可以被稱為「超自然電影」，但這樣做可能會洩漏出太多我們不見得願意承認的事實：許多的恐怖，都源自宗教。一如但丁的詩集以及荷蘭畫家希羅尼穆斯．波希（Hieronymus Bosch）的畫作顯示，這世上沒有比地獄更恐怖的地方。

恐怖的來源，可能是人死後變成的東西（例如《吸血鬼》）、魔鬼（例如《大法師》），或是跟大自然開玩笑的結果（例如《科學怪人》）。恐怖，也可能是不同層面的超自然——跟宗教無關，但仍不是我們認為「自然」的東西。譬如說，它可以是《魔鬼終結者》中的超級科學，或是

《異形》中看起來極「不自然」的生物學。有時候，不自然的東西只不過是一種扭曲心態的投射，一如《驚魂記》與《十三號星期五》。

※ 延伸閱讀：Fanatics

Hubris｜傲慢

我們都愛看到傲慢所產生的效應。hubris 這個源自古希臘的字，通常翻譯成「過分驕傲」。當總裁、企業主管、億萬富翁、電影明星、電視福音傳教士、名利雙收的運動員——嗯，應該說所有名利雙收的人——過於自我膨脹時，我們就是喜歡看他們狠狠摔下來，看到他們原本高高在上的鼻孔貼到地面上吃屎。

關於一個人平步青雲與飛黃騰達的故事很多，但我們真正記得住的，卻可能是那種大起大落的人。舉傳奇的《大國民》為例，電影開演一個小時之後，凱恩對於不贊成他競選州長的政客怒喊：「我可是查爾斯·佛斯特·凱恩！」從那傲慢的一刻起，這部片都在講他的走下坡。

傲慢的相反是謙卑，也是我們認為英雄必須具備的特質。他們如果滿腦子傲慢，就沒有資格被

稱為英雄。

◈ 延伸閱讀：Humility

Humility｜謙卑

舊約聖經的先知彌迦問道：「耶和華向你所要的是什麼呢？只要你行公義、好憐憫、存謙卑的心，與你的神同行。」

撒開神學不談（參見 God），這三項特質在許多令人難忘的英雄身上都能找到。

在《日正當中》裡，當著名的時鐘敲響、時間為十二點鐘，緊張氣氛來到最高點，威爾·凱恩離開辦公室準備去赴最後的槍戰對決時，突然停下來，打開地窖的門，放城裡的酒鬼們回家。這雖然是完全不必要的好意，卻讓觀眾明白了凱恩的個性。

從古希臘悲劇開始，只要有角色在劇中吹噓自己的權力，幾乎可以確定他一定會失去權力。謙卑，是英雄們必備的基本配備；失去這個特質，他們就會失去我們。

◈ 延伸閱讀：Justice; Hubris; Power

I

電影可能是人類所發明的所有媒體中，最親密的一種。

Identification｜辨認

英文中的 identification 有「辨認」、「認同」的意思，也是戲劇與電影中極為重要的過程。

想像一下你正在看警匪片，片中出現了熟悉的嫌犯會先「一字排開」，然後讓證人「辨認」警方所要找的犯人。

不過，在戲劇與電影中，「認同」的過程卻是正好相反的：通常是一個人——而不是一群人——先呈現在觀眾面前，讓觀眾看到他的獨特性，以及這個人與觀眾自己之間有多少相似之處。

老師們常會說，「同情心」與「同理心」是不同的東西，而且強調兩者當中只有一種與「認同」有關。問題是，許多人通常搞不清楚，自己的認同究竟是來自同情心還是同理心。

觀眾與角色之間的關係，重要的不是能否同情、同理移情，或是他們到底有沒有認同這個角色。真正重要的是：觀眾必須能「認同」劇中角色所處的情境。

◆ 延伸閱讀：Situations

Impotence｜無力感

我們對於「無力感」的恐懼，大於我們對死亡的恐懼。

這也是為什麼《伊底帕斯王》一直以來常被當成西方戲劇的典範，並成為佛洛伊德的立論基礎。在這個故事裡，大地被下了詛咒，農作物因此長不出來，女人也生不出小孩。倘若持續惡化下去，整個城市將會滅亡。這種「遭到天譴」的故事，我們常可以在許多難忘故事的開場白中看到，它的威力，來自故事中每個人都有的明顯無力感。

再比方說《唐人街》剛開始時，一位將水引進南加州沙漠的男子被謀殺，整個供水因此遭受威

脅，沒有了穩定水源，整個城市就會滅亡。在《阿瑪迪斯》裡，莫札特的對手——宮廷樂師薩里耶利譴責上帝，沒有賜給他創造偉大音樂的魔力。《緊急追捕令》與《日正當中》兩部電影，都在處理一位讓整個城市癱瘓的殺人魔。

所有令人難忘的戲劇，都是在處理「力量」與「無力感」、豐收與歉收、生產與絕滅之間的衝突。簡單說，就是生與死的拉鋸。當這種拉鋸發生在心理與精神層面時，會比發生在生理層面來得微妙，但同樣令人動容。

◆ 延伸閱讀：Power; Death; Love; Despair

Incongruity｜突兀

當我們把兩種原本看起來不搭軋的動作、人物、情緒等元素湊在一起，就會產生突兀感。

《金剛》中，那隻人猿幹嘛跑到全世界最高的建築物上？那隻大白鯊怎麼會把可愛的女生當成晚餐？《大法師》中，惡魔附在可愛小女生的身體裡做什麼？渴望見到郝思嘉的白瑞德，怎麼可以在四個鐘頭後見到她時，卻說自己完全不在乎？里克怎麼可以把伊麗莎與維克多一起送走——他自

己與觀眾都知道他有多麼愛她？

當拍片者導引我們了解與接受了突兀、矛盾後，就能產生強大的魔力。

◆ 延伸閱讀：Paradox; Bisociation; Duality

Individualism｜個人主義

在幾乎人人都信仰「個人主義」——相信每個人都有力量、都有重要性——的美國，真正的英雄儘管在虛構的世界裡意氣風發，在真實的世界中卻是寥寥可數的。任何人只要在政治、娛樂、運動或商場攀爬到權力高點，就會被大家拿起放大鏡來檢視，想盡辦法要證明，這個人並沒有比一般人強上多少，搞不好還更遜。

相反的，在納粹德國、蘇聯、毛澤東統治下的中國、卡斯楚統治下的古巴、柯梅尼統治下的伊朗，海珊統治下的伊拉克等信奉集體主義的國家，人們在日常生活中所看見的，是執政者精心包裝出來的英明領袖，但在這些國家的文學世界中，卻很少出現這類英雄。頂著「領袖」、「最高領導」等頭銜的這些人，常宣稱自己是所有智慧的泉源——當然也意味著，他們可以把所有的權力抓

到自己口袋裡。想當英雄？一般百姓想都不用想（參見 Destiny）。

在這樣的政權中，人們仰望、期待真實生活的領袖來拯救他們。但在像美國這種崇尚個人主義的社會裡，人們有拯救自己的義務。美國歷來最難忘的賣座電影，傳播的就是這樣的信念——只要抓住正確的時機，每一個人都有機會成為英雄；這些電影並不鼓勵你相信，這個世界上只能有一位由上帝、政黨等力量所指定的英雄。

這也解釋了為什麼很多知識分子、政治人物與宗教界人士，常公開表達他們對於美國賣座電影的不屑與憎恨——因為，這些電影觸碰了他們信仰中有關「權力」與「權力來源」的禁忌。

◆ 延伸閱讀：Heroes; Heroines; Power

Individuation│個體化

榮格派心理學家用「個體化」這個詞，來指一個人轉變成「有自主能力的成人」的過程。這個過程，也正是許多最難忘故事的主軸。

在真實生活中，我們都是父母、家庭、社區、遺傳與時代的產物。但文學裡的人物，卻不僅是

上述元素的加總而已，而是必須能超越這些元素，找到真正的自我。「英雄」是一種自生的個體，是自我創造出來的。英雄之所以會成為英雄，道理就在這裡。

◈ 延伸閱讀：Transformation; Coming-of-Age Films; Mission; Heroes

Ingenuity｜巧思

美國人特別重視「巧思」特質。自古以來，「巧思」也是英雄所必備的條件之一。

在《法櫃奇兵》中，印地安納．瓊斯被一位揮舞短彎刀的人，一路逼到廣場的角落，他手上拿的，是他最偏愛的武器──皮鞭，但他想了一想，決定掏出手槍，一槍解決了彎刀客。

正如這個場景所要告訴我們的：巧思與機智，兩者形影不離。兩者都代表著一個人能夠保持冷靜與彈性，有著相信自己本能的勇氣。

在賣座電影中，我們常常可以看到跟巧思有關的戲碼。因為，這是主角們用來證明自己有成為英雄條件的手段之一。

◈ 延伸閱讀：Traps; Bisociation; Incongruity

Inner Conflicts｜內心衝突

戲劇，當然是建立在「衝突」的基礎上。許多最難忘的作品都跟衝突有關——來自外在，也來自內心。在《哈姆雷特》、《奧賽羅》、《馬克白》、《推銷員之死》等作品中，主角們的內在衝突，比外在衝突還來得重要。

但是，電影只能聚焦在觀眾看得到與聽得到的東西，也就是將思想與感覺「外顯化」（參見 Expressionism）。小說家只要寫「他告訴自己……」，讀者就能明白作者的意思，但拍電影的人要怎樣才能表現劇中角色的內心掙扎呢？應該讓觀眾**聽見**什麼才好呢？在某些電影中，演員會對著鏡子（或是其他道具）說話，但這類技巧的效果通常不是很好。

有一種表達內心衝突的手法，是利用「旁白」來描述角色的內心掙扎，但觀眾還是無法看到有助於了解衝突的畫面（參見 Acting）。有時候，觀眾看到的是主角自己的「旁白」，例如保險業務員華特·奈夫在《雙重保險》中，要人抄寫一份內容很長的備忘錄給老闆巴頓·基斯時那樣。

有些電影裡的旁白，所講的對象是從未出現在鏡頭前的角色。《阿瑪迪斯》利用一段與上帝進行的對話，來傳達薩里耶利——他實際上是整部片的重心——的內心衝突；在《前進高棉》中，克里斯·泰勒寫信給奶奶；《現代啟示錄》全片是靠主角的旁白撐起來的。但其實，他們並不是真的在與上帝或奶奶對話。在跟誰對話呢？

答案，當然是觀眾。

《現代啟示錄》讓我們看見旁白的本質：電影中的旁白，未必需要具體的「受話人」，因為，光靠旁白的內容，就足以達到完整描述的效果。

從這裡，我們也能看出內在衝突的風險：由於它們**始終**是「內在」的，因此也違背了電影的基本原則：「用演的，別用講的。」

◆ 延伸閱讀：Narratives And Narrations; Exposition

Innocence｜純真

美國的圖書館曾經做了一項二十世紀最佳小說的排名，結果《梅崗城故事》排名第一；美國電影協會也做了一項調查，選出史上五十位最重要的電影英雄，結果《梅崗城故事》裡的主角阿提克斯·芬奇，再度拔得頭籌。

不過，雖然說，芬奇是這部小說與電影的主角，觀眾卻是透過當時他年僅六歲的女兒──絲蔻特──的眼睛，看見整個故事──絲蔻特是在多年之後，用旁白的方式回述整個故事。

《梅崗城故事》、《白雪公主》、《綠野仙蹤》、《小鹿斑比》、《Ｅ‧Ｔ‧外星人》、《獅子王》以及許多難忘的賣座電影，都是在描述年輕的主角們在經歷危機與挑戰的過程中，漸漸失去了原有的純真。假如片中的主角是個孩子——例如《養子不教誰之過》與《美國風情畫》，我們會說這是部「成長」電影；但也有許多難忘的賣座電影，描述的是歷經類似過程的大人，例如《怒火之花》的湯姆‧喬德，雖然他是個成熟的大人，但他的經歷與上述電影中的孩子們基本上是一樣的：失去了原有的純真。失去純真，向來就是文學與人生中最重要的主題之一。

英文 innocence 這個字，是從拉丁字根 nocence 衍生而來，noxious（有害的）與 poisonous（有毒的）兩個字，也來自同一個字根。由於字首的 in，否定了隨後的附加字，所以一位 innocent 的人，就是還「沒有」被「毒害」污染的人。

我們的父母以及整個社會，總想讓小朋友們遠離各種會毒害小小身體與心靈的東西，例如酒精、香菸、咖啡因、色情刊物、電動玩具以及某些類型的音樂與電影等。但是，小朋友在這種情況下所保有的純真，並不是他們自己的選擇，而是大人們不讓他們有「變得不純真」的機會。

純真，常會讓一種「失去感」（參見 Loss）伴隨而來。但我們也要知道，有時候人們並不是「失去」純真，而是「放棄」了它。畢竟，人都想要獲得知識——包括那些可能污染、毒害他們的知識。

觀眾都喜歡天真無辜的角色，這讓許多童星與兒童角色長期以來備受喜愛。觀眾也喜愛表面上

很成熟、卻保有赤子之心的成年演員，如奧黛莉・赫本、桃樂絲・黛、茱莉亞・羅勃茲，當然，還有瑪麗蓮・夢露。

◈ 延伸閱讀：Corruption; Coming-of-Age Films

Intelligence｜智慧

在戲劇中，智慧就是處理未知與不可預期事情的能力，英文裡也稱為 street smart，也就是一種從街頭上、從現實生活中所學到的智慧。在電影裡，沒有任何大英雄的能力，是來自書本或學校的。

那，你為什麼要讀這本書呢？答案很明顯：電影歸電影，你不會把電影裡的法則，套用到真實生活中。

◈ 延伸閱讀：Power; Ingenuity

Intentionality｜意圖

想像一下這段電影裡的畫面：美國中西部某處一望無際的玉米田中，有個人在等巴士。突然，響起飛機的聲音，他注意到，我們也留意到了。聲音不但持續，而且愈來愈大聲，這人抬頭赫然發現，一架噴灑農藥的飛機正朝他直飛過來。他四處張望，找不到閃躲的地方，只好狂奔。這是希區考克《北西北》這部片中，最令人難忘與緊張的一幕。

再想像一下：一對情侶走在公園裡，我們聽到鳥叫聲、小孩嬉鬧聲，接著我們隱約聽到飛機的聲音。聲音並沒有愈來愈大，而許多人也沒有留意到，但是一位在鏡頭之外、戴著耳機的人，卻注意到了，他仔細聽飛機的聲音，然後示意站在攝影機旁的人。這時，導演突然大叫：「卡！」咒罵著飛機，害他們白白浪費了時間與金錢。

想像一下，這時你走到導演面前，告訴他，全美國到處都有飛機經過，每個人都知道、也聽得到，假如這一幕要花很多錢，真的沒有必要中途停下來。這時，導演很可能反問：「你是不是頭殼壞去了？」

導演之所以要喊「卡」，是因為他很清楚，虛構的電影是建築在「意圖」的原則之上：在電影裡，每一件事都必須有意義，沒有任何事情是「剛好」出現的。如果飛機的聲音出現在電影的音軌中，觀眾就會以為，這聲音具有某種特殊的含意。

同樣的邏輯，也會讓拍片公司多燒很多錢。例如，雇用臨時演員在電影的背景中走路或開車，即便他們會搶鏡頭，或根本沒有半句台詞。

電影裡的世界跟真實生活不同，沒有什麼「意外」或「不小心」的事，拍片者與觀眾之間，有種心照不宣的默契：觀眾所看、所聽到的一切，都有特殊的意義。

◆ 延伸閱讀：Accidents; Fourth Wall

Interface｜接觸

任何用過電腦、開過車、與別人共事，或有家庭的人都知道，我們在生活中所經歷的大多數問題，都是由兩個以上的元素「接觸」下，所產生的結果。

這也說明了，為什麼電視連續劇的劇情，常常在醫院、警察局、軍隊、法律事務所及學校等地方上演——在這些機構裡，會有很多人必須在生活或工作上發生危機時彼此「接觸」。彼此「接觸」的頻率愈高，衝突也會愈多，發生引人入勝的故事的機會也愈大。

◆ 延伸閱讀：Frontiers; Conflict; Television vs. Film

Intermediaries｜中間人

電影中的英雄，幾乎全是中間人，穿梭於不同的社會團體之間、人類與自然之間、人類與上帝之間，以及地球與星際力量之間。摩西、耶穌、穆罕默德、釋迦牟尼、聖女貞德、阿拉伯的勞倫斯、甘地、麥可‧柯里昂、天行者路克以及奧斯卡‧辛德勒等等，都是中間人，也就是：一群不再屬於原本所隸屬的家庭或社群的人；也許正是因為他們不再屬於任何社群，才得以穿梭在各種團體之間，扮演中間人角色。

中間人之所以威力強大，原因在於他們可以穿梭在不同的社群之間。相較之下，壞人通常融入自己所屬的社群中，更常是該社群權力結構的一分子。「他們」有歸屬感，英雄則沒有。

就像前述舉過的例子，我們可以發現：英雄所要協助的兩個團體，經常同時把這位「中間人」視為「外人」。身為中間人，注定是要寂寞的，因為他們永遠沒有真正的**歸屬感**。

不過，一再發生在英雄身上的弔詭是：他們雖然經常成功化解不同文化與價值觀之間的衝突，卻無法處理自己的矛盾。阿拉伯的勞倫斯想要協助阿拉伯人重返昔日的榮耀，但到了後來，他也想追求自己的榮耀。天行者路克想要成為絕地武士，但與他父親一樣，也被原力的黑暗面所吸引。奧斯卡‧辛德勒喜歡跟納粹人稱兄道弟，並且取得財富與權力，但當他知道納粹人如何對待猶太人時，良心開始掙扎。中間人也幾乎永遠卡在兩股競爭勢力之間——從戲劇效果的角度來看，這倒也

沒什麼不好（參見 Traps）。

其實很多人都當過「中間人」，而且是在一個全世界最神祕、最有魔力、最讓人記憶深刻的地方，這地方就是：家庭。我們每個人都得在兩個很不一樣、而且常常互看不順眼的人之間穿梭調解，這兩個人就是：我們的父母。我們每個人也都卡在三個不同的世代之間──比我們老的那一代、我們自己這一代，以及比我們年輕的下一代。

現在人多少都能感受到，身為中間人的寂寞與內在衝突──覺得不屬於自己的家庭、社會、國家，甚至──也最令人心痛的──不屬於自己。這種情緒的困境，說明了我們為什麼很容易認同那些介於兩股競爭勢力之間的人。

畢竟，我們每個人都是中間人。

◆ 延伸閱讀：Inner Conflicts; Family; Heroes, Single; Heroines

Intimacy｜親密

電影可能是人類所發明的所有媒體中，最親密的一種。

塞滿銀幕的臉部特寫鏡頭，讓我們重溫哺乳中的嬰兒，或是在床上親熱的情侶間的感覺。慢動作的畫面，讓我們可以更清楚地看到時間與空間的關係，看見人與人、物與物之間的關係。多重角度的鏡頭，能讓觀眾透過這種現實世界中不可能出現的影像，看見人與物之間的關係。

親密感不僅是一種心理，同時也與視覺有關。在戰爭、黑幫與科幻片中，通常都是利用中長鏡頭，來交代暴力與死亡；在恐怖片中，「帶有暴力的親密感」卻是營造恐怖效果的關鍵，通常跟死亡有關的鏡頭都是「特寫且直接」的——死者不是被刀子刺死、被人勒死，就是像《大法師》那樣，被最親密、最恐怖的魔鬼附身後活活整死。

在《大國民》中，我們幾乎是貼著凱恩的臉，聽他虛弱地說出遺言。在《教父》中，魯卡·布拉西是在特寫鏡頭中被勒死，貪污的警長麥克魯斯基是被緊靠在臉上的槍給一槍斃命，麥可的姊夫卡羅則是被人從後面給勒死。第一部將慢動作暴力鏡頭導入美國電影的《日落黃沙》中，一位騎在馬背上的男子突然衝破窗戶，然後是玻璃碎裂滿地的慢動作。整部電影裡，我們看到子彈穿透被害人身體後，血柱飛濺的特寫鏡頭，電影結束前，長鏡頭突然以慢動作，拉近到子彈剛好貫穿兩眼之間的壞人臉上。

一部電影想要創造親密效果，可以透過旁白與音樂等工具來說故事。不管用哪一種方式，親密感的威力都是很強大的，這也就難怪，這麼多電影都想盡辦法要營造親密感。

Intuition and Insight｜直覺與洞察力

英文中的「直覺」（Intuition）與「洞察力」（Insight）不但來自同樣的字根，也是心理學中相關的特質，都代表看見事情「重要性」、認清事情本質的能力。有些人具備這種特質，有些人沒有。但這樣的特質到底是打哪兒來的？

《星際大戰》系列中的歐比王‧肯諾比與尤達大師，都是直覺與洞察力的典範。但這些特質並不是他們與生俱來的，也不是在書本中或教室裡學到的，而是透過「比較辛苦的方式」——經驗——學來的。這就是《星際大戰》系列教給我們的其中一門課。

◆ 延伸閱讀：Wisdom

Irony｜反諷

在《奇愛博士》的片尾，「金」剛少校用他的機智與決心，終於在最後關頭解開了卡住的核子彈頭。剛少校騎在朝地面急速下墜的核子彈頭上，彷彿在騎馬似的，核子彈掉落俄羅斯的城市上

空，造成全世界核子彈頭相繼爆炸，摧毀了人類文明。而就在巨大的蕈狀雲冉冉上升時，我們聽到維拉・林恩唱起二次大戰期間有名的情歌…　"We'll Meet Again"——意思是…我們將再度相會。另外，在《沉默的羔羊》片尾，食人魔漢尼拔・萊克特從獄中脫逃出來，打電話給女探員斯塔林，最後他說，得先掛電話了，「因為我晚餐要吃一位老友。」這兩個畫面，堪稱是電影史上最經典的反諷鏡頭。

反諷，是嘴巴說一套、實際意思卻完全相反的藝術。問題是，我們怎麼知道某人在說某件事的同時，真正的意思卻是另一回事？這對於信奉「用演的，別用說的」的電影工作者而言，難度更高——要怎麼做，才能「演」出某樣東西，然後意指另一樣東西呢？

會被我們稱為藝術的東西，與我們對隱藏的、模糊的意涵的「理解」有關。詩詞，要靠這種理解能力，宗教也是一樣。人類所創造出來、最強而有力的語言中，大多數都是這種「表面上說這件事，實際上卻是指另一件事」的語言。

◈ 延伸閱讀：Paradox; Duality; Bisociation; Deception; Misdirection

J

走進電影院，我們不是要看自己熟悉的世界，

我們要看的，是有正義感的世界。

Jokes｜笑話

在現實生活中，我們靠耳朵大笑的機會，永遠多於靠眼睛。言語的幽默，可能比視覺的幽默多上十倍。

基本上，言語的幽默分為三種：

一、一句話，俏皮的或無厘頭的話；

三、笑話或搞笑故事。

二、好笑的「梗」；

笑話至少必須包含以下兩種元素：

二、笑點。

一、笑話發生的背景，通常不好笑。

譬如說，在《北非諜影》中，彼得‧洛飾演的尤佳特來到里克面前，拿出有名的「通行證」，希望藉此討好里克。尤佳特說：「你瞧不起我，對不對？」里克回答說：「如果我停下來想一下的話，我可能會。」

笑話通常有一個「三階段式」的架構。當雷諾局長問里克，怎麼會來到卡薩布蘭加？里克回答說：「健康因素。我是為了水，才來到卡薩布蘭加。」

雷諾說：「水？什麼水？這裡可是沙漠！」

里克聳聳肩，說：「那應該是我被騙了。」

笑話之所以用三階段架構，是因為它至少需要兩個元素來建立起一個模式，而第三個元素就是

梗，推翻了前面的模式，讓我們在意外中大笑。

《北非諜影》中有許多笑話，就像許多難忘的賣座電影一樣。事實上，笑話出現的頻率，也是這些電影與眾不同的特色之一。

＊延伸閱讀：Comedy; Bisociation; Incongruity; Duality

Journeys｜旅程

難忘的電影，就像歷史上許多難忘的故事一樣，都跟「旅程」有關。

所謂的「旅程」，雖然都涉及人與物等「實體」的移動（motion，這也就是為什麼，英文的電影也叫做 motion picture），但更重要的，其實是「心理」與「精神」上的移動。

《2001：太空漫遊》是一部有關在太空中，實際進行漫長旅遊的電影，但大衛・鮑曼的行動，其實也在證明：人類已經在進化中。在《甘地》中，當甘地朝海邊啟程，其實也象徵著他的祖國邁向獨立的開始。喬德家族在《怒火之花》中，搬到加州開創新生活。在《末路狂花》中，賽爾瑪與露易絲的那趟旅程，就是為了逃避男人的主宰。威拉德在《現代啟示錄》裡逆流而上，最後終於與

「恐怖的東西」正面對決。天行者路克在漫長的太空旅行中，學會了要相信原力。

電影中主角的旅程，可以漫長到像《2001：太空漫遊》那樣，橫跨整個太陽系，也可以短到

像《原野奇俠》中，從小鎮走到農場的山路；或是像《岸上風雲》中的泰瑞・馬洛伊，從家裡走到

幾條街外的船塢，直接槓上工會老大強尼・佛連利。旅程中重要的，不是實際走了幾公里，而是主

角展現了多少的道德距離。

◆ 延伸閱讀：Missions; Motivation; Call To Adventure

Justice｜正義

走進電影院，我們不是要看自己所熟悉的這個世界，我們要看的，是有正義感的世界。

如果，有個人從電影一開始，就繼承了大筆財富或權力，並且想要用財富與權力來欺負別人，

我們幾乎可以確定，這個人在電影結束時不是被幹掉，就是傾家蕩產。

相反的，倘若這個個人在電影剛開始時，沒錢又沒勢，卻總是捨己為人，我們也可以確信他最後

會取得權勢。如果一個女人未婚，但人很好而且長得很順眼，我們同樣可以猜到，她到電影最後一

定會找到一個愛她的好男人。在日常生活中，電影已經成了少數能讓我們心想事成的地方之一。

在看《教父》時，我們之所以都關心柯里昂家族，正是因為維多·柯里昂打從一開始，就展現他對「正義」的重視與理解。在第一個場景中，一位葬儀社老闆告訴維多·柯里昂，有兩個年輕人不但毆打他的女兒，並且試圖「占她的便宜」。當維多問他「你想要我怎麼幫你」時，他在維多的耳邊輕聲說了幾句話，但維多當場回答說：「這麼做，不符正義！」

司法與正義，常以天平作為象徵，因為它必須遵守比例原則──犯多重的罪，就給多重的懲罰。一如維多所說：「你的女兒還活著。」把兩個年輕人殺掉，有失比例原則。

在《日正當中》、《緊急追捕令》、《北非諜影》與其他最後以「惡有惡報」為高潮的電影中，死亡是罪有應得，正義得以伸張。

在西部片、戰爭片、恐怖片、科幻片等跟死亡有關的類型電影中，壞人都在殺人。但，英雄同樣在殺人。所以，這兩者有什麼區別呢？差別在於：壞人所圖的，是自己的權勢、名聲以及某種內在的欲望。但英雄的作為卻是為了別人，為了某種主張，或是某個社群。壞人是殺人犯，英雄則是行刑官。

◈ 延伸閱讀：Suspension of Disbelief; Endings, Happy

一部電影想要令人難忘，不見得要有幸福的結局，但「合乎正義」的結局，倒是一定要的。

K

在電影中，學校裡永遠學不到有用的東西。

Knowledge｜知識

一個人的力量，來自教育、知識、聰明、直覺以及智慧。

在真實人生中，人們總是在財力等條件能負擔的前提下，盡可能接受更多教育。當取得MBA、博士等學位之後，就能有更高的收入與社會地位，擇偶時的身價與自己在社區的名望，也會跟著水漲船高。

但是，在電影中，學校裡永遠學不到有用的東西。極為賣座的電影中，只有一位主角是教

授──《法櫃奇兵》中的印地安納‧瓊斯。但他在電影開演二十分鐘後，就走出了教室。

在黑幫電影中，滑頭的律師與狡詐的會計師，是黑幫老大必要的工具，但這些人通常都是貪婪腐敗、貪生怕死的笨蛋，不被尊重也不值得我們尊重。

在戰爭片中，畢業自西點軍校的高材生也許會在大兵面前趾高氣昂，但他終究會得到教訓──最後不是陣亡，就是在壕溝中領悟到帶兵打仗的道理。

不用說，英雄都是聰明的，但他的聰明不是那種可以在考場上拿到高分的聰明。《岸上風雲》的泰瑞‧馬洛伊、拳王洛基，學業成績都好不到哪兒去，但他們都具有在現實生活中生存與成功的聰明與遠見。泰瑞在那場著名的「計程車」戲碼中，在得知哥哥對他的所作所為，以及驚覺自己已經成了沒用的過氣拳手時，就展現出這種特質。洛基第一次與拳擊冠軍克雷迪交手時，很聰明地婉拒對方，他說：「我不是那種拳擊手。」泰瑞與洛基都有自知之明，這是最有價值的知識──一種在許多受過高等教育、自命不凡的人身上，似乎永遠找不到的知識。

※ 延伸閱讀：Power; Wisdom; Intuition and Insight

L

人們有時候會以為，自己沒人愛，但真正的問題，其實是他們沒有能力去愛別人。

Laughter｜笑

我們都喜歡笑，也喜歡會讓我們笑的人。這也是為什麼，很多企業與政治領袖在演講時，都會以笑話開場，美國史上最受歡迎的總統，也全都幽默感過人。

同樣的原理，也可以套用到電影創作上。有些觀眾可能沒有特別喜歡《彗星美人》中的大明星瑪戈，但是她的機智卻緊緊吸引了觀眾的目光。《緊急追捕令》的哈利‧卡拉漢，《魔鬼終結者》中的阿諾，以及一堆角色雖然在電影中不苟言笑，但還是受到觀眾的喜愛，因為，這些角色會讓觀

眾們的臉上堆滿微笑。

笑聲，是製造同理心最有威力的工具。世界上沒有一部電影，會嫌片中笑點太多的。

◆ 延伸閱讀：Comedy; Jokes; Identification

Length｜長度

在一九二〇年代，正常的院線電影，片長往往只有一個小時。隨後的五〇到六〇年代，平均片長為九〇分鐘。在二十世紀的後半段，才成長至平均一二〇分鐘。但片長增加，不等於品質也跟著提升。

葛理菲斯（D. W. Griffith）曾拍過兩部比當代其他電影長很多的片子——一九一五年的《國家的誕生》以及一九一六年的《忍無可忍》（Intolerance）。這兩部片子的長度，大約都是三小時。第一部極為成功，第二部則是完全失敗，儘管很少人會嫌《國家的誕生》片長過長，抱怨《忍無可忍》太過冗長的人卻很多。德國大導史卓漢（Erich von Stroheim）事業觸礁的部分原因，就是他原本把《貪婪》（Greed）拍成一部長達八小時的電影，隨後把片子剪成四小時，就說他無法再妥協

了。相反的，一九三九年的《亂世佳人》雖然片長四小時，但如果把當時物價與通貨膨脹算進去，卻一直是影史上最賣座的電影。

看到《阿拉伯的勞倫斯》、《教父》與《教父續集》票房長紅，有些拍片者就以為，電影愈長愈好，這也是為什麼當這些名片問世之後，美國電影的平均上映時間，增加了三十分鐘。

不過，最令人難忘的電影，幾乎都謹守「節約原則」：沒必要的台詞、角色、場景，絕對不用。當然，有些故事確實因為內容極為錯綜複雜，需要較多的時間，但一部片子花多少時間，與是否能永垂不朽，卻沒有半點關聯。

◈ 延伸閱讀：Elegance

Leaders｜領導者

英雄主義與領導能力，是兩碼子事。事實上，英雄常是一隻孤鳥，不太適合成為一位領導者。領導者不一定要站在人群之前，要求大家跟他走；他們比較像是待在部隊後方、指揮士兵往前衝的將軍。相反的，英雄永遠得站在最前線，高喊「衝啊！」並希望大家能跟隨他。

Loss｜失落

西方三大宗教的神聖經典，都對「失落」這個概念，有著近乎沉迷的濃厚興趣。世界上不少難忘的詩詞、小說與電影也一樣。

電影常用「失去某種重要東西」做為開場，也常拿它來作為結束——而且常常兩者皆是。就像《北非諜影》中的巴黎一樣，我們此刻所面對的，經常是某種「失落」的結果（參見 Backstory）。一如《大國民》中的記者湯普森在電影尾聲時表示，這個故事與一個男人有關，「他在得到所有想要的東西後，最後卻又失去。」

《亂世佳人》電影片頭的卷軸字幕，為我們即將目睹的故事，設定好了時空舞台：「到書本中

在真實戰場上，這種人大概天還沒亮就掛點了，但在電影裡，他們卻會活得好好的。但就像《日正當中》的警長威爾·凱恩，他們還是形單影隻，孤鳥注定不能成為領導人。不過話說回來，如果你已經是英雄，也沒必要當什麼領導人就是了。

◈ 延伸閱讀：Heroes, Single

找吧，因為它就像一場夢，一段隨風而逝的文明……」山姆‧史貝德在《梟巢喋血戰》片尾，將愛人布麗姬‧歐香妮絲交給警察時，對她說：「我將永遠記住妳。」《安妮霍爾》中說的，基本上就是艾維‧辛格痛失安妮‧霍爾的故事。《阿拉伯的勞倫斯》中，勞倫斯提醒費薩爾王子，他的同胞過去相當了不起，費薩爾說：「那是九世紀前的事了。」勞倫斯回答：「我的好王子，該是重返榮耀的時候了。」但是到了片尾，勞倫斯讓阿拉伯人重返榮耀的希望，終究還是落空。

至於《星際大戰》的故事，則是從「很久很久以前」說起，並且常因緬懷往事而讓人有種失落感。其實在開拍《星際大戰》之前，喬治‧盧卡斯就已經對失落感到著迷，當年在忙著寫《美國風情畫》腳本時，他就曾經問過自己：「為什麼事情無法永恆不變？」

《E‧T‧外星人》、《綠野仙蹤》、《獅子王》、《玩具總動員》、《小鹿斑比》、《白雪公主》、《木偶奇遇記》、《小飛俠彼得潘》、《海底總動員》，以及幾乎所有難忘的兒童故事，都是有關主角失去父母、朋友或其他可貴的東西。《梅崗城故事》中的阿提克斯‧芬奇，是個必須獨力扶養子女的鰥夫；《真善美》中的范‧特拉普上尉，也是類似情況。《阿甘正傳》中的阿甘，一輩子都很「哈」珍妮，但他將珍妮娶入門、珍妮突然過世，也讓阿甘餘生只能在記憶裡尋找她。莫札特在《阿瑪迪斯》中，因為失去父親悲慟不已；蘿絲‧賽爾則在《非洲皇后》中，為死去的弟弟傷心欲絕。《緊急追捕令》、《致命武器》與《殺無赦》三部電影中的硬漢，同樣都面臨喪妻之痛。

失落與記憶，兩者幾乎不可分離。關於「記憶」的難忘電影，數量可以說多到嚇人。這是因為，「記憶」處理的是我們失去的東西——如果東西還在身邊，就沒有記憶的必要。而倘若我們連記憶也喪失，那我們又是誰？

記憶，是人性中非常重要的一部分，正因為如此，老人癡呆症常被視為最糟糕的疾病。

許多美國最難忘的電影，處處瀰漫著失落感。這是放諸四海皆準的主題——一種每個人都能認同、都會被感動的情緒。

◆延伸閱讀：Love; Sacrifice; Trials; Tests

Love｜愛

導演法蘭克‧卡普拉曾說，世界上所有偉大的故事，都是愛情故事。

愛，不見得與性有關（儘管有些影評人不這麼認為），其他種類的愛，同樣具有力量。《風雲人物》與《教父》的前半段，都在描述熱愛父親的兒子；《怒火之花》的主軸，就是母親與兒子之間的愛；《E‧T‧外星人》講的，則是關於地球人與外星人之間的愛。

愛的弔詭之處在於：你付出愈多，就還得付出「更」多。喬治・貝利在《風雲人物》結尾時，終於學到這個教訓；但是同樣的教訓，凱恩卻在《大國民》中一輩子也學不來——這部片子之所以是悲劇，原因就在這裡。

愛，有時會帶來死亡。這也是為什麼，法國人有時將性愛高潮，稱為 le petit mort——字面意思為「輕微死去」。在愛情中「死」去的，是單獨個體的自我意識，取而代之「生」出的，則是一種與另一方合而為一的全新自我意識。自我意識太強烈、害怕妥協的人，自然很畏懼這種陌生的新狀態。

愛情與戀情，也是不同的兩件事。在電影與文學創作中，愛情常因戀人的死亡或分離而結束，但戀情卻總是以終成眷屬收場（參見 Romance）。

當兩個人彼此豐富對方的生命，我們稱之為「愛情故事」；但是當雙方想要毀滅對方，就成了「戰爭故事」。《天倫夢覺》（East of Eden）中，亞當與卡爾・崔斯克這對父子的關係，以及《欲望街車》中史丹利・柯瓦斯基與白蘭琪・杜波依斯兩人的關係，看起來似乎是愛的故事，但他們其實都在修理對方，而不是在豐富對方生命。

人們有時候會以為，自己沒人愛，但真正的問題，其實是他們沒有能力去愛別人。《亂世佳人》中的郝思嘉、《窈窕淑男》中的麥克・多西、《我倆沒有明天》（Bonnie and Clyde）中的克萊德・白羅、《大國民》中的凱恩，都讓我們看見了這樣的戲劇張力（參見 Narcissus）。

要讓觀眾接受兩個主角彼此相愛，你必須先讓觀眾愛上主角們。《亂世佳人》、《北非諜影》與《安妮霍爾》，是最多人喜愛的難忘愛情故事，原因就是大家都可以在男女主角身上，找到自己喜歡的理由。某些愛情故事之所以失敗，有時是因為兩位演員缺乏「默契」，但更常見的情況則是：少了觀眾與演員之間的默契。

由於愛情常被認為是種「吸引力」，因此也常會用「化學作用」或「磁鐵」來做比喻。我們可以從物理與化學課本中學到，想要防止兩種化學元素或兩股電磁的結合——或是在它們結合後予以破壞——最常用的方式，就是利用第三者的力量。同樣的原理，也可以用在電影裡，這也就是為什麼，愛情故事經常會涉及三角戀愛。《亂世佳人》中的三角習題，讓衛希禮橫亙在白瑞德與郝思嘉之間。《北非諜影》中，維克多是阻止里克‧布雷恩與伊麗莎結合的第三者。

不過，所謂的「第三者」，並不一定來自第三個人。情侶們可能是被某種社會力量（例如《西城故事》與《誰來晚餐》、不同的生涯規畫與興趣（如《星海浮沉錄》、《安妮霍爾》）、不可告人的祕密（《唐人街》）、其中一方的心理缺陷（只是心理的，絕不是生理上的缺陷，如《我倆沒有明天》）所拆散。

我們也經常可以看到，一個人儘管被心儀的對象所吸引，但很快就會因為自己覺得需要「做男人該做的事」，而給拉了回來。《日正當中》賣座冠軍主題曲，一再重複許多英雄無解的愛情難題：「在愛情與責任之間，他不斷掙扎。」

所有的愛情故事，都會有某種「禮物」的交換。譬如說在《哈洛與茂德》（Harold and Maude）中，茂德給了哈洛智慧與平衡，而哈洛則帶給茂德一種超越自我的希望。愛情本身，其實就是一項交換來的禮物。

　◈ 延伸閱讀：Gifts; Romance; Love; Loss; Love, Unrequited

Love, Unrequited｜單戀

單戀就是一個人愛另一個人，但被愛的那一方卻不願回報同樣的感覺。

單戀總是痛苦的，它雖然在日常生活中很常見，但在難忘的賣座電影裡卻幾乎看不到。情侶們會死去（如《愛的故事》與《西城故事》）或分離（如《北非諜影》與《安妮霍爾》）。這些故事令人傷感，卻不是單戀。

某人說：「我愛妳。」對方卻說：「去死吧，混蛋！」這種情節總是發生在電影的開始；假如同樣兩人在電影尾聲時重複同一句話，則意味著接下來這兩人將投入彼此的懷抱裡。

白瑞德在《亂世佳人》片子剛開始時向郝思嘉說，希望有朝一日能聽到她的示愛。他等了近四

個小時後，電影結束前，終於等到她說出自己想聽的那一句話，但他的反應卻是：「親愛的，老實說，我完全不在乎！」儘管如此，《亂世佳人》卻不是一部關於單戀的電影，而是在描述一段花了很長時間才獲得回報的愛情。

我們在賣座電影中最常看到的不是單戀，而是不了了之的「性關係」。在《熱情如火》、《畢業生》、《窈窕淑男》等電影中，笑聲不是因為情侶們墜入愛河，而是因為情侶們上了床。愛情本身，並不好笑，好笑的是性關係。照這邏輯來看，悲劇的劇情就會恰好相反。我們很少看到「性愛悲劇」，卻常看到「愛情悲劇」，如《米蒂亞》、《奧賽羅》、《羅密歐與茱麗葉》、《欲望街車》等。

❋ 延伸閱讀：Love; Romance

Loyalty｜忠誠

友誼以及其他親密的關係，是建立在兩項前提上：愛與忠誠。只要是有愛的地方，自然會看到忠誠；但在只有忠誠的地方，卻很少有愛。

這就像柯里昂家族的黑手黨，或是那些勢可敵國的黑道，從頭到尾都在擔心底下的人忠不忠心。因為，任何源自恐懼的忠誠，都不可能維持太久。

人與人之間的結盟，靠的都是信任，一旦信任瓦解，家庭、婚姻、社群的基礎就會開始崩盤。

這也就是為什麼，在《亂世佳人》、《北非諜影》、《星際大戰》、《真善美》、《Ｅ・Ｔ・外星人》以及《教父》中，忠誠與背叛之間的關係，顯得格外重要。

假如電影講的，是某種「團隊」的故事──例如合夥人、情侶、戰友等，故事的前半段，習慣上都會用來刻畫團隊組成的過程，以及他們如何學會彼此相互信任。

忠誠是人類最重要的成就之一；它是任何人與人、人與組織、人與社群或人與國家之間關係的根基。這也是為什麼，忠誠對電影而言如此重要。

◆ 延伸閱讀：Betrayal: Teams and Couples

M

神祕感是有強大力量的。
因此，有權勢的人總想用神祕感把自己包起來。

Manipulation｜操控

喜劇演員讓我們笑，魔術師讓我們瞠目結舌，宗教或政治領袖帶給我們啟發，老師為我們打開視野。但我們通常不會認為，他們在操弄我們。

當我們說，我們被「操弄」了，通常真正的意思是：我們成功地「抗拒」了喜劇演員、魔術師、宗教領袖或政客對我們的影響。我們要強調的重點，其實不只是「他們」，也包括自己。

《國家的誕生》與《驛馬車》中，救兵在最絕望的最後一刻終於趕到，這一幕在電影首映當年

讓觀眾興奮不已，但是現在看來，卻充滿著操弄的痕跡。巧遇——兩個彼此不認識的男女，同時彎腰撿起掉到地上的東西，站起身來四目交會後，沒多久便瘋狂地愛上對方——這種橋段，現在看來也顯得太老套了。

懂得操弄觀眾，遠比懂得操弄電影科技來得重要。這也是為什麼，最有創意的電影導演——例如葛理菲斯（D.W. Griffith）、艾恩斯坦（Sergei Eisenstein）、威爾斯（Orson Wells）、柯波拉——都出身自舞台劇。舞台劇並沒有教他們運用電影工具的技巧，卻讓他們學會如何根據觀眾的反應來思考一切，並了解到：戲劇的基礎，就是心靈的操弄。

◈ 延伸閱讀：Sentimentality

McGuffin｜引子

希區考克發明了 McGuffin（有很多種不同拼法）這個字，用來描述其他人稱為 weenie 的東西——也就是一種在電影中，被用來作為「引子」的工具，但這引子到了電影尾聲，通常不是完全與劇情無關，就是根本被觀眾遺忘。

比方說《驚魂記》中的瑪莉安·克雷恩，在電影剛開始時偷了老闆的錢，導致她畏罪潛逃，因而來到貝茲汽車旅館。但是後來，那筆錢以及瑪莉安都從電影中消失了，到了片尾也沒人知道或在意那筆錢。在《北西北》中，帶出劇情的引子，則是根本不存在的情報特務「喬治·卡普蘭」，卡普蘭據說與某種「國家機密」有關。

McGuffin 這個字，有時候也會被拿來指所有可以啟動劇情的元素。譬如《梟巢喋血戰》，整部片圍繞在一座小雕像的爭奪戰，即便到了最後大家才發現，這個雕像不過是個不值錢的假貨。《大國民》的「玫瑰花蕾」、《北非諜影》的「通行證」、《法櫃奇兵》中的「法櫃」，都是這些片子裡各路人馬想要爭搶的東西。只不過，希區考克口中的 McGuffin，只負責引出故事，最後是要被遺忘的，而上面所舉的這些「東西」，從頭到尾都很重要。

Mechanical Behavior｜機械式行為

法國哲學家亨利·柏格森（Henri Bergson）創造出一個很有影響力的喜劇理論：幽默，是來自「活人身上的機器」。他說，當人類的行為看起來像機器時，我們就會覺得很好笑。

機器最重要的特徵，就是它永遠以同樣的方式、不斷重複做做同一件事的機器，照定義來說，是個壞機器。但是，行為像機器的人類，卻是幽默發生的溫床。

父母、老師與老闆等行為刻板、滿口陳腔濫調的「權威」，心有餘力不足、卻還是色瞇瞇盯著路過女孩的怪叔叔，多喝兩杯就腳步踉蹌、滿口髒話的酒鬼，都是「機械式行為」的典型例子。卓別林、巴斯特‧基頓、哈洛‧羅伊德、勞萊與哈台、馬克斯兄弟等受歡迎的喜劇演員，都靠機械式行為來搞笑。舉起機械手臂高喊「希特勒萬歲」的奇愛博士，也是超有名的例子。

不過，身上套著機器的活人，也可能是恐怖的來源。只要太陽一下山，吸血鬼就會機械式地吸人鮮血；一到月圓，狼人總會變成面目淨獰的怪獸。在《驚魂記》中「停不下來」的諾曼‧貝茲，變成了機器的一顆螺絲。《大白鯊》中的鯊魚、《侏羅紀公園》中的恐龍、《異形》中的怪物，《魔鬼終結者》中的阿諾，以及現代電影一大串的連續殺人魔，都讓我們看見活人套上機器之後的樣子——以及它如何被用來製造幽默與恐怖。

Mentors | 人生導師

在中文裡被譯為「導師」或「人生導師」的 Mentor 這個字，是一個真實存在過的人。嗯，至少在《奧德賽》中談到奧德修斯託孤的那位有智慧的朋友時，荷馬是這麼說的。

英文中的 mentor，與 mental（心理的）來自同一個字根，意思是「用腦想」。這也就是為什麼，在電影裡，導師總是在督促徒弟們要多用腦筋想，不要莽撞地只想當英雄。在《星際大戰》第一集中，歐比王・肯諾比是天行者路克的導師；結合了醜怪與可愛的尤達大師，則在《帝國大反擊》與接下來的續集中，成了路克的導師。就像當年教路克的父親那樣，尤達也傳授路克各種絕地武士的技藝。

在奧利佛・史東的《前進高棉》中，克里斯・泰勒大兵就像是天行者路克，夾在兩位導師之間，一位是良善的伊萊亞斯，另一位是代表黑暗面的巴恩斯。在奧利佛・史東的《華爾街》中，巴德・福克斯也同樣夾在兩位導師之間——自己的父親，以及相信「貪心是好事」的葛登・蓋科。

把一位天真的年輕人（參見 Innocence）擺在兩位導師之間，並強迫他選邊站，是電影中常見的手法，因為它可以達到戲劇一直想要達成的效果：把主角困住，然後逼他做決定（參見 Decision）。

人生導師通常是父母、養父母，但有時候也會是愛人（參見 Pygmalion）。《鐵達尼號》中，

對蘿絲而言，傑克是個很理想的人生導師，幫助她對抗她身邊的壞導師——她的母親與未婚夫。

在電影與真實人生中，都有很多導師。但為什麼《星際大戰》中的歐比王‧肯諾比、《前進高棉》中的巴恩斯，以及《鐵達尼號》中的傑克，最後全都死掉？因為，只要導師還在，學生永遠只是學生，不會有機會獨當一面成為英雄。

英雄的第一課，就是靠自己的雙腳站起來。在《日正當中》裡，警長威爾‧凱恩在與歹徒對決前，到他的朋友——這些人照理說會助他一臂之力——家一一敲門，但沒有人肯出面幫他。即便是他的導師，也選擇袖手旁觀。

當然沒人會幫他。如果有幫手，賈利‧古柏要怎麼當英雄？

導師、父母、老師們的教誨是否有用，真正的考驗不在於教誨的當下，而是在他們不在徒弟身邊的時候。《星際大戰》片尾，當路克生命岌岌可危，眼看著就要被黑武士摧毀時，路克腦中頓時閃過當年歐比王‧肯諾比的教導：「原力，路克，要相信原力。」路克就是因為將歐比王的教誨**內化**，才得以活下來，還拍了五部續集。

※ 延伸閱讀：Foil Characters

Misdirection｜誤導

電影常會用上魔術的原理：誤導。魔術師變把戲時，會要觀眾仔細睜大眼睛看。但是他要觀眾看的，並不是真正的戲法所在；戲法，發生在觀眾「沒看到」的地方。

《梟巢喋血戰》中，演員與觀眾們的焦點，都集中在雕像會落在誰的手中；但山姆・史貝德在該片的第一個場景中，卻一心一意只想找到殺害他夥伴麥爾斯・亞契的凶手。在希區考克的電影中，主角與觀眾都不斷以為某人是某人指使的、某件事是某人幹的，但最後證實大都是錯的。

誤導是一種很常見，而且很有威力的說故事手法。在最有趣的故事中，真相永遠不是表面所看到的模樣。

◈ 延伸閱讀：Deception; Manipulation; McGuffin

Missions｜使命

英文中「使命」（mission）一字，來自原意為「派遣」的拉丁字根，因此，當一個人自認或被

認為「負有使命」時，這個人就是在接受某種命令。這也是為什麼，使命經常出現在宗教或戰爭中。

使命是一種超越自我，比自我更偉大的東西。甘地有使命感，但查爾斯・佛斯特・凱恩沒有，這也解釋了為什麼甘地去世時，人們把他團團包圍，而凱恩病亡時卻孤苦伶仃。

湯姆・喬德在《怒火之花》剛開始時沒有使命感，《岸上風雲》的泰瑞・馬洛伊與《飛越杜鵑窩》的麥克墨菲在片子剛開始時，也都沒有，但是到了片尾，他們都有了使命感。當我們第一次在《大法師》中看到卡拉斯神父時，他正告訴另一位神父，他已經沒信心了，但到了片尾他不但找回信心，還犧牲了自己的性命。

戰爭片中的使命感，通常不是自發的。《決死突擊隊》（The Dirty Dozen）中的那些主角們，以及《搶救雷恩大兵》中被派遣出去的搜索班，都不是主動希望自己被賦予使命；然而，他們最後還是為使命而犧牲了。

一個真的充滿使命感的人，通常在片子開始時會公開宣稱，他只想獨善其身——就像《亂世佳人》、《北非諜影》與《風雲人物》。相反的，倘若這個人在電影一開始就接受了使命，一如《現代啟示錄》、《日正當中》與《緊急追捕令》，最後反而會跟原本所屬的組織鬧翻。

※延伸閱讀：Reluctance; Call To Adventure; Journeys; Paradox; Motivation

Modulation｜調變

任何「在時空中移動」的東西——不管是音樂、假期、性愛或電影，都需要「調變」。調變是一種從快到慢、從刺激到平靜、從硬到軟的來回調節與變化。

有關電影中調變出現的頻率該多高，以及應該出現何種調變，有很多理論。譬如說，有人認為每隔七分鐘左右，就必須出現追逐戲或「震撼」鏡頭。但是，暢銷——以及難忘的——東西，沒有一成不變的公式，我們唯一可以確定的是：效果好的工具，沒有一樣是永遠有效的。

◆ 延伸閱讀：Habituation

Monsters｜怪物

亞里斯多德曾說：「怪物會妨害我們欣賞悲劇。」也許他說的沒錯，但我們可以欣賞別種戲劇。各種版本的《科學怪人》、《吸血鬼》、《金剛》，以及《魔鬼終結者》與《異形》等故事，都圍繞著怪物打轉，它們讓觀眾獲得極大的快感，雖然照照亞里斯多德的說法，它們都不是悲劇。

其中，怪物般的人類，特別受到歡迎。除了《沉默的羔羊》，食人魔漢尼拔還出現在其他兩部電影中；《半夜鬼上床》（Nightmare on Elm Street）的佛萊迪以及《十三號星期五》的傑森，也是一再在銀幕中出現。怪物，好像永遠讓我們百看不膩。

雖然怪物深深吸引著觀眾，但因為他們最後一定得死，因此到最後難免會讓人同情他們。《金剛》的最後一句台詞「美女，殺了野獸」，就道出了我們對金剛的憐憫。或許也因為這樣，我們很樂於看到怪物一再捲土重來。

古希伯來人每年都會舉行一場儀式，在儀式中，他們把象徵族人各種罪惡的東西裝到山羊背上，然後把山羊趕到沙漠中。怪物，就像這樣的「替罪羔羊」——它們的死亡與驅逐，是為了讓人們可以繼續活下去。

我們通常不會稱怪物為「英雄」，但其實怪物跟英雄一樣，常扮演「中間人」。它們可能是各種版本的「吸血鬼」，或是殭屍之類的「活死人」，這類怪物不符合我們所謂「活著」的定義，但也不能說它們「死了」——它們的狀態，介於生與死之間。

在一九三一年原版的《科學怪人》裡，創造怪物的人高呼：「它是活的！它是活的！」科學怪人中的「怪物」身上，包含了好幾個人的器官，由於這「破壞了大自然法則」，因此注定不會有好下場。《侏羅紀公園》裡的恐龍，也是惡搞大自然下的產物。

像《狼人》中的半人半獸怪物，以及《魔鬼終結者》中外表與人類相同的機器人，都讓我們看

見恐怖片裡常見的二元性與矛盾。而如果超人、蜘蛛人等超級英雄沒有站在正義的一方，我們可能也會把他們看成是怪物——一半是人類，一半是別的怪東西。

◈ 延伸閱讀：Chimeras; Anipals; Bisociation; Duality

Montage｜蒙太奇

電影先驅如葛理菲斯、維爾托夫（Dziga Vertov）與佛卡必許（Slavko Vorkapich），都讓我們看到：蒙太奇是一種獨特、威力強大的電影技巧。可以跟二十世紀早期藝術家所實驗的「拼貼」法相提並論的蒙太奇，是一種將影像與聲音壓縮，然後快速播放的手法，通常用來呈現一段很長的時間、一系列動作，或者純粹讓觀眾覺得一件事情很複雜。

在《教父》的片尾，麥可·柯里昂為他姊姊的小嬰兒主持受洗禮，正式承接了教父的角色。在他譴責撒旦的同時，我們看到畫面上，穿插一段麥可命令手下四處進行暗殺的蒙太奇鏡頭。蒙太奇通常不是原始腳本裡就有的東西，它是在剪接室裡加工而成的。

◈ 延伸閱讀：Acting

Mood | 情緒

一部電影的情緒，常與它的「態度」有關（參見 Attitude）。情緒與態度，不只存在電影本身；如果拍得好，情緒與態度也會感染到觀眾身上。在明亮場景中拍攝的喜劇，所傳達的情緒與態度，就與使用很多陰影、黑暗場景的恐怖片與黑幫片完全不同。

演員念的台詞、場景的安排與剪接的方式，都是整部電影情緒與態度的一部分。電影配樂的目的，幾乎就是為了強化觀眾的情緒與態度。在難忘的賣座電影中，情緒與態度是一直在變化的，拍片者或許想要讓觀眾害怕、沮喪或焦慮，但通常不會讓觀眾們從頭到尾處在同一狀態之下。

※ 延伸閱讀：Attitude

Motivation | 動機

就像心理學、哲學與政治學，許多戲劇作品都在探討因果的問題。我們為什麼這麼做？行為動

機的源頭，是否來自「外在環境」，例如社會、父母、種族、階級或性別等——換句話說，就是我們完全無法控制的因素？或者，是來自我們的「內心」？

「尋找動機」這件事，意味著人們相信行為都是「有目的」的。如果知道目的是什麼，我們就可以了解行為。日常生活中，我們被父母、老師、警察或配偶問過多少次「你為什麼要這麼做？」，我們之所以問這些「M（也就是 Motivation 的第一個字母）問題」，是因為我們真的想知道答案，還是純粹用這些問題來偽裝我們的「指控」？如果我們認同別人所做的事，通常不會問他「你為什麼要這樣做」，只有在「不」同意他們的行為時，才會丟出這個問題。

電影就跟人生一樣，我們只有在事情**不如我們所願**的情況下，才會提出有關「動機」的問題。

（值得一提的是，我們有數千種理論用以解釋人們做壞事的動機，但解釋人們為什麼行善的理論，卻少之又少。）

在電影中，如果一個角色的行為受到質疑，通常也意味著電影裡其他環節出現了問題。它可能是拍片者沒有做出足夠的鋪陳，讓觀眾對角色的行為做好心理準備；也可能角色的行為突然「失常」，完全不像他之前的表現。

但，人類的行為一定都要百分之百從頭到尾一致嗎？所有研究歷史與心理學的人都知道，人類擁有做出任何事情的潛力。一部好電影，並不一定要花太多底片來描述幼時的創傷、心路歷程、人格特性，或是其他常被用來「解釋」動機的東西。

《教父》花在解釋麥可‧柯里昂行為動機上的時間，就相當有限。《虎豹小霸王》中的兩位主角就是做出了那些事，電影裡並沒有特別提出什麼有深度的解釋。《日落黃沙》中，黑幫成員在電影尾聲為什麼決定要展開形同自殺的拯救任務，也沒有人去追究。《霹靂神探》帕派‧杜耶的死命狂追、《越戰獵鹿人》麥克‧維隆斯基返回越南的決定、《逍遙騎士》威艾特與比利的漫長旅行、《午夜牛郎》男主角們之間的感情等等，都極為重要，但電影裡從未提出「解釋」。

在最令人難忘的賣座電影中，都不會在「事先」把動機說明白，也不會在「事後」把動機解釋清楚。動機與行為是一體的，是一種「不需要」解釋的東西。倘若真有解釋的必要，就意味著整個故事的架構，恐怕是有問題的。

◆ 延伸閱讀：Backstories; Attitude

Musicals｜歌舞片

沒有任何電影，比歌舞片更不重視劇情；也沒有任何電影，比歌舞片更不重視角色發展。這也是為什麼，當美國電影協會為了列出史上五十位大英雄與五十個大壞蛋時，兩個榜單上都看不到任

何一位歌舞片的主角。

「西部片」，是以故事發生的地點命名；「恐怖片」，是以觀眾的情緒效果命名；「戰爭片」則是靠衝突的形式命名。只有「歌舞片」，是用影片中的單一藝術元素命名的。

但光靠音樂，不足以構成一部歌舞片，否則幾乎所有美國電影都算是歌舞片，因為即便是默片，電影在播出時都會另外伴以現場演奏的音樂。就算電影裡有大量歌曲出現，也不一定就是歌舞片。

歌舞片之所以是歌舞片，是因為它「結合」了管絃樂、歌曲，以及——大多數難忘歌舞片都有的——舞蹈。所有最偉大的歌舞片明星排行榜中，舞蹈在歌舞片中的重要性，可見一斑。以精湛舞技（而不是歌藝）聞名全球的佛雷‧亞斯坦（Fred Astaire）與金‧凱利，都是榜首常客。

相反的，備受歡迎的歌星如平‧克勞斯貝與法蘭克‧辛納屈拍得最成功的電影，都不是歌舞片，而是其他類型的電影。

沒有任何類型的電影，比歌舞片更重視精力與活力；也沒有任何類型的電影，比歌舞片更輕鬆好玩。這也是為什麼，那些不排斥軟性娛樂電影的觀眾，最喜歡的電影常會包含歌舞片（我自己最喜歡的一部，是《萬花嬉春》）。

◈ 延伸閱讀：Genres; Love; Romance

Mystery｜神祕感、祕密

少了神祕感，就不可能說出令人難忘的故事。

不管是拍電影或真實人生，都有兩種祕密：一種有關過去，一種有關未來。偵探片與懸疑片，是兩種跟祕密最有關的電影，在這類電影中，「這是誰幹的」，指的是下一個受害者」，指的則是跟「未來」有關的祕密。

《安妮霍爾》、《阿瑪迪斯》、《唐人街》、《大國民》與《齊瓦哥醫生》，都聚焦在過去的祕密。《黃金時代》、《北非諜影》、《教父》、《教父續集》、《梟巢喋血戰》、《駭客任務》、《飛越杜鵑窩》、《驚魂記》、《搜索者》、《原野奇俠》、《沉默的羔羊》、《星際大戰》、《欲望街車》、《殺無赦》、《日落黃沙》以及其他電影裡，過去的陰影一直揮之不去，我們必須先明白「過去」曾經發生什麼事情，才真正看懂主角們的心。

就算沒有什麼跟過去有關的祕密，我們對整部電影的興趣仍然緊貼著這個問題：「接下來會發生什麼事？」但如果我們真能預測即將會發生什麼事，這就是個很乏味的故事。

神祕感是有強大力量的。有權勢的人總想用神祕感把自己包起來。因為照定義來說，「神祕」兩個字，意味著有種強大知識的存在，而我們並不理解。因此，神祕不是在講完全隱密的東西，而是在談「隱晦」的東西。

威力最強大的祕密，往往藏在文字裡。古希臘人在一年一度的埃勒夫西斯祭典（Eleusinian Mysteries）中，會透露關於生與死的祕密。古希伯來人則是在只有高階祭司能進入的廟堂中，念出上帝隱藏的名諱。

mystery 這個字的古希臘文字根，意思是把嘴巴閉上，讓話說不出來。mustache（小鬍子）可能也來自同一字根，因為有小鬍子的人，在講話時可以靠鬍子遮住上嘴唇的嘴型。因此在通俗文化中，「神祕的男子」通常蓄有鬍子。

對女人來說，提供「小鬍子」功能的東西，就是面紗──它能遮住被稱為「靈魂之窗」的眼睛。就算是自認為很前衛的女性，也會在婚禮或告別式上披上面紗，這兩種儀式都代表著，人生將進入最神祕的階段。

雖然所有神祕的事情都會引起疑問，但並不是所有的疑問，都會反過來產生神祕感。通常被我們稱為「神祕電影」的片子，事實上只是「問題電影」，當問題的答案揭曉，「神祕」自動消失。

真正的神祕，是不管我們如何分析，仍然是神祕的。偉大的電影就像偉大的藝術作品，常常就是這個樣子──我們愈了解它，愈知道它神祕的力量歷久不衰。

◆ 延伸閱讀：Paradox; Duality; Misdirection; Detective Films; Repetition

N

改名字，意味著一個人已經超越了過去的自己。

Naming｜命名

當有人問你：「你是誰？」你通常會告訴對方你的名字。

名字擁有很強大的威力，它會影響人們對你的觀感。Sean Aloysius O'Fearna 把名字改成約翰·福特；Schmuel Gelbfisz 把名字改成山姆·高德溫（Sam Goldwyn）；Marion Morrison 改成約翰·韋恩；Archibald Alexander Leach 改成卡萊·葛倫；Norma Jean Dougherty 改成瑪麗蓮·夢露。這些人不僅改了名字，也改變了人們看待他們的方式。

不過，改名也會改變他們看自己的方式。名字，可以是很神聖的，因此古希伯來聖經中，上帝的名字總是充滿神祕感，一個人只要與神接觸過，名字也得跟著改掉，如 Abram 要改成 Abraham；Sarai 要改成 Sarah。

這個傳統也延續到別的宗教。例如 Jesus of Nazareth，就成了 The Christ（基督，意思是「受膏油者」），Saul of Tarsus 改名成保羅；悉達多·喬達摩成了佛陀（真理的覺證者）；穆罕默德·一本·阿布達·阿拉成為「先知」；Mohandas Karamchand Gandhi 改叫「聖雄」甘地。

近代史上，現代越南的開創者阮必成，把自己的名字改成胡志明（越南文的意思是：點燈者）。在俄羅斯，Vladimir Ilyich Ulyanov 把名字改成列寧（靈感來自當初他被放逐的西伯利亞 Lena 河）；Iosif Vissarionovich Dzhugashvili 則是把名字改成史達林（意思是：擁有鋼鐵般意志的人）。

不過，「改名」與「被命名」是兩碼子事，因此我們也可以從一個人的名字是用哪種方式改變，看出他的權力大小。基督、佛陀、先知與聖雄，都是追隨者替他們取的。胡志明、列寧與史達林，則是自己改的。前者象徵道德的權威，因為這是別人在自由意志下所授予的；後者則代表威權，或是對權力的渴望。

在難忘的賣座電影裡，改名字，意味著一個人已經超越了過去的自己。在《阿拉伯的勞倫斯》裡，當勞倫斯成功救回蓋西姆後，阿里酋長以及其他阿拉伯人，決定授予勞倫斯新名字：El Aurens。對局外人而言，新名字只不過是用阿拉伯話來念勞倫斯原本的英文名字罷了，但在阿拉伯，

這是莫大的尊榮。

在真實人生或電影裡，當一個人改名字，通常也暗示著某種道德觀與權力的改變。

❖ 延伸閱讀：Transcendence

Narcissus｜納西斯

很多人都知道，納西斯是希臘神話中愛上自己倒影的美男子。但是，如果你知道他為什麼會變成那樣，就會明白，同樣的故事其實經常發生在電影以及真實人生中。

在《變形記》（Metamorphosis）裡，羅馬詩人奧維德告訴我們，很久以前有一位名叫「回音」（Echo）的年輕仙女，由於遭到女神詛咒，無法主動說出自己想說的話，只能重複別人說過的話。

有一天，回音遠遠地看到了納西斯，立刻愛上了他。感覺到附近有人的納西斯大聲問道：「是不是有人在這裡？」可憐的回音，只能說：「這裡……這裡……」

納西斯再試一次，高喊：「出來！出來！」被詛咒的女孩只能像回音一樣回應：「出來！出來！」就像其他自視甚高、習慣命令別人、不聽命於他人的英雄，納西斯對於這位向他發號施令的

陌生人，感到相當氣憤，於是沒有理她就走開了。

無比悲傷的回音，最後退到洞穴中獨居，就這樣過了好多年之後，回音也死了，只剩下她重複著別人話語的聲音。

為了懲罰納西斯的自傲，另一個女神於是在他身上下咒，讓納西斯愛上了水池中自己的倒影，但永遠無法獲得真正的滿足。與回音一樣，納西斯在願望與渴望永遠無法獲得滿足的情況下，走完了一生。

納西斯的悲劇，在於無法跟心愛的人在一起，愛與被愛的，都是同一個人（很多男人常有的痛苦）；回音的悲劇，則是她只能回應外在加諸於她的東西，而無法表達內心的感覺（也是很多女人常有的痛苦）。

回音與納西斯，是一對完美的悲劇組合。回音無法表達真正屬於她自己內心的感覺，而納西斯則無法真正「接受」所有不屬於自己的東西。這兩種人，都注定永遠無法滿足──這是一種最惡毒的詛咒。

難忘的賣座電影中，雖然從來沒有直接拍出回音與納西斯的故事，但與他們的遭遇相關的元素，卻一再出現，只要你用點心就可以找到。《大國民》的凱恩與蘇珊·亞歷山卓之間、《教父》的麥可·柯里昂與凱伊·亞當斯之間、《安妮霍爾》的艾維·辛格與安妮·霍爾之間，以及其他探討男女關係的難忘電影中，都看得到回音與納西斯的影子。如果我們脫去那些英雄們的外表，也能

看見納西斯的熟悉面孔——他們只著迷於自己的模樣，聽不到別人的聲音。

❀ 延伸閱讀：Pygmalion; Love; Romance

Narratives and Narrations｜敘事與旁白

有些評論者、歷史學家以及學者，特別是受過文學訓練的人，常會談到電影中的 narrative。一般來說，他們所指的 narrative，就是「故事」的意思。但其實兩者是不同的。「故事」指的，只是有娛樂價值的東西，或是講給小孩聽的東西，而真正的 narrative（敘事）卻包含了很多東西，值得拿來進一步分析與解釋。

這裡所謂的 narrative，是一種「說」出來的東西，但我們都知道，好電影都是用「演」，而不是用「說」的。要談電影中的 narrative，就不能不發現這個問題。照定義來說，小說是一種敘事藝術，而電影不是，至少不是同樣的敘事體。

在小說中，敘事者常是作者的代言人；但在電影裡，旁白的人很少是拍片者的代言人。比較常見的，是片中的一位角色，更常見的情況是：故事主角的聲音。

旁白通常是在電影拍攝完畢後才寫的，而且也常是電影拍不下去時，拍片者用來脫困的工具。

譬如說《安妮霍爾》，原本的片名是 Anhedonia，意思是「缺乏享樂能力」，而原本全片的主角是艾維‧辛格。在剪接過程中，導演伍迪‧艾倫發現，安妮的故事更加有趣，所以他決定加入一些早期單口相聲常用的內容以及旁白，然後在這新增的旁白中讓安妮取代艾維，成為全片的中心主角。

法蘭西斯‧福特‧柯波拉，花了兩年剪接《現代啟示錄》所拍的大量底片，卻一直到麥克‧赫爾（Michael Herr）為他編寫威拉德的旁白後，整個故事才完整成形。

假如拍片者的技巧不夠成熟，敘事與旁白往往會被拿來掩護偷懶，以及把電影搞砸的事實。不過，假如可以讓旁白完全融入劇情，變成故事的一部分，它可以變得很誘人，很有威力。

◆ 延伸閱讀：Flashbacks; Fourth Wall; Inner Conflicts

New｜新意

我們目前所處的，是一個大家都想要消費或擁抱「新」東西的時代，而我們也傲慢地駁斥《傳道書》中的那句名言：「太陽底下沒有新鮮事。」

我們想要新車、新房子、新電腦、新工作，甚至新配偶；我們也期待自己所信仰的宗教，能給我們帶來新的感受；即便我們每天所吃的食物，有九成來自固定的七種穀類、六種水果、四或五種動物，我們還是希望三餐都有變化。

電影業總是迫不及待地擁抱新的科技。譬如一九七○年代，電影業就積極地追逐新導演、新作家、新主題與新態度，但是，最後業者們所接受的那些「新」元素，都只與風格、呈現手法與包裝有關。電影中「說故事」的本質，仍然維持著古希臘時代以來的不變傳統。

談到說故事，證據很明顯：大家想要看的，是新瓶裝舊酒——外表看起來是新的，但本質不一定是新的。

◆ 延伸閱讀：Originality: Conservative

異性相吸，但並不一定會結合在一起。

Obligatory Scenes｜必要場景

電影一開始，一名男子給某人一項任務：找出另一名男子臨終說的那個字的意思，因為那個字能解開他的人生之謎。從死者小時候到臨死前的朋友與同事，這個人問遍了所有與死者熟識的人。到了片尾，有人問他是否找出了遺言的意思。他的回答，居然推翻了他開始這趟任務的初衷：「那個字不會有什麼意思。我不認為光憑一個字，就可以解釋一個人的人生。」

倘若《大國民》就這樣落幕，今天有人提到這部電影，我們可能會問：「大國什麼？」如果有

人提到這部片的導演，我們可能會問：「歐森什麼來著？」因為這樣子的《大國民》，會變成一個沒有重點或結論的故事。但，儘管到最後，片中沒有人搞清楚男子臨死前說的「玫瑰花蕾」到底代表什麼，觀眾卻知道——因為上面那兩句話之後的最後三十秒收場白，揭曉了答案。火爐中燃燒的雪橇，正是《大國民》的必要場景。

賣座電影是建構在一種與觀眾的默契之上：「如果你看這部片，你將會看到……。」例如在愛情喜劇片裡，拍片的人會讓有情人終成眷屬；在西部片劇終前，英雄會打死壞蛋；在恐怖片最後，怪物會被殺死；在戰爭片中，任務會順利達成；在偵探片結束前，一定會找出殺人凶手。

對於「必要場景」的期待，可以提升觀眾對於一部電影的興趣。這種經驗，與看魔術有異曲同工之妙——我們通常「大致」知道會發生什麼事，卻不知道何時，以及會如何發生。

◈ 延伸閱讀：Hooks; Missions

Opposites｜相異

「異」性相吸，但並不一定會結合在一起。因此，當兩個主角相「異」，就能為電影提供豐富

的揮灑空間——無論是喜劇或悲劇，這可能是一個清瘦高個子，加上一個矮胖的人，

就像勞萊與哈台或艾伯特與卡斯提洛。在戰爭片、警匪片等以「團隊」為主角的電影，常會用一個

大學畢業的聰明小伙子，搭配在街頭鬼混的高中輟學生；或是用一位心思細膩的東岸美國人，搭配

來自南方的鄉巴佬；或者，也會用白人來搭配少數族群。

這種類型的組合，也可能是一個情緒不穩定的怪咖，加上一位很冷靜的新好男人（例如《致命

武器》），或是強悍、世故的老鳥，搭配年輕的菜鳥（例如《緊急追捕令》）。《金剛》中的大猩

猩與安妮・道羅、《午夜牛郎》的喬・巴克與拉索・里佐、《沉默的羔羊》中的漢尼拔與女探員史

塔林，還有白雪公主與七個小矮人，都是這種組合的例子。當然，這類相異的組合也包括了男人與

女人。

其他可能的組合方式還有很多，但基本原則是不變的：「必須」在一起共事的人，一定得天差

地遠（這點，與真實人生正好相反，企業都只會晉用能「融入」的人，也就是彼此相似的人）。

創造兩個「相異」的角色，可以讓衝突的可能性加倍，也可以大大提升另一個讓美國電影賣座

的重要元素：幽默。有時候，觀眾會看到這個團隊與敵人間的衝突，有時候則會看到團隊內部的衝

突。《虎豹小霸王》、《日落黃沙》、《末路狂花》等電影，倘若沒有營造出角色的相異性，觀眾

的興趣就無法持久。

至於團隊成員之間的衝突，則經常是為了製造「笑」果，例如《虎豹小霸王》與《末路狂

花》。但團隊與外人之間的衝突，就會嚴蕭得不得了。這也為電影提供了轉換情緒、氣氛、步調與層次的機會。相反的，倘若團隊成員彼此間的衝突很嚴重，例如《我倆沒有明天》，團隊與外人之間的衝突，就會拿來製造「笑」果。

在真實人生中，共同點較多的婚姻與生意夥伴，成功的機會大於共同點少的組合。這是因為在真實生活中，我們追求的是和諧。但在戲劇裡，我們要的是衝突，而製造衝突最好的方法，就是把性質相異的角色送作堆。

✽ 延伸閱讀：Risocation; Team and Couples; Duality

Originality｜原創

過去的兩千五百多年來，不斷有新的戲劇作品問世，沒被用過的元素已經少之又少。但，戲劇最需要的不是原創性，而是創意。

觀眾之所以會想看某部電影，是因為他們認為這部電影包含了他們喜歡的元素。諸如詹姆斯·龐德、超人、蝙蝠俠、蜘蛛人、洛基以及魔鬼終結者等角色，都是依循過去角色所走過的路，如福

爾摩斯、泰山、科學怪人與吸血鬼。《星際大戰》、《教父》與《駭客任務》中的冒險故事，也是遵循古代史詩《伊里亞德》與《奧德賽》所開拓的路。

採用人們所熟悉的角色，並不是電影或大眾文化獨創的現象。很多宗教的神聖經典內文中，主人翁所經歷過的無數奇遇，也是大家所熟悉的。

消費電影就像消費食物：大多數被我們當作是新的東西，實際上只是我們所熟悉的成分換了新組合。我們一邊尋找新的感受，一邊也需要讓我們放心的元素所帶來的安全感。電影裡的原創性，通常是將既有的元素，以新的方式加以組合，而不是創造出全新的元素。

◆ 延伸閱讀：Bisociation; Character, Stock; New

在塑造角色的過程中，矛盾，始終是充滿威力的。

P.O.V.│觀點、視點

在文學中，「觀點」（point of view）通常是透過第一、第二或第三人稱的名詞或代名詞來表達。大多數小說，是以第一或第三人稱來講故事。如果是第三人稱，角色就以「他」或「她」來稱呼；如果是第一人稱，則是用「我」。

但在電影中，「觀點」的概念，用「視點」（point from which viewed）來說可能更為準確。觀眾所看到的，通常不是片中人物所看到的畫面。攝影機所聚焦的地方，除了要讓我們「看」，也企

圖讓我們「感覺」。

在《2001：太空漫遊》中一個很有名的場景裡，大衛・鮑曼為了避免心懷不軌的電腦海爾聽到，故意把自己與法蘭克・普爾鎖進太空船上的小運輸艇中。史坦利・庫柏力克的取景，讓我們看到兩個人在狹隘的密閉空間裡交談，海爾的紅「眼」，則在遠方的背景中。隨後，庫柏力克切換至相反的角度，讓觀眾看到海爾所「看到」的：兩人嘴形動作的特寫，讓我們知道它正利用讀唇術，偷聽他們的每一句對話。後來當大衛登陸木星時，我們也透過大衛的眼睛看到木星。隨後，大衛進入一間看起來很奇怪的空房間，這時，又有某個人（或東西）正透過自己的「視點」觀察大衛。在編劇亞瑟・克拉克（Arthur Clarke）的腳本中，關於這一幕有較多著墨，但庫柏力克只是簡單帶過。

這些例子都告訴我們：「視點」變化速度之快，往往超乎觀眾的想像。如果我們要問：這個鏡頭，到底是誰的「視點」？正確答案應該是：導演。

❋ 延伸閱讀：Intimacy

Pain｜痛苦

古羅馬人心目中的「娛樂」，就是把基督徒丟去餵獅子。雖然我們不會真的這麼做，但最賣座的電影卻讓我們明白：跟古羅馬人一樣，看著別人受折磨，也是我們的娛樂之一。

痛苦，是喜劇的基礎，也是悲劇的源頭。在喜劇中，雖然導演會讓觀眾看見痛苦的成因，但通常觀眾不會有感覺，因為它很快會被轉換成笑點。在悲劇中，觀眾則要對痛苦有所感受，卻不會有痛到想哭的程度。能夠收放自如地掌控觀眾對痛苦的反應，是拍片者最重要的挑戰之一。

＊延伸閱讀：Blocking; Sacrifice; Loss; Despair

Paradox｜矛盾

尼爾斯·玻耳（Niels Bohr）是量子物理的共同發明者，也是二十世紀最重要的科學家之一，他曾經觀察到：「真理有兩種：小真理與大真理。小真理的相反，是錯誤的道理，但大真理的相反，仍然是真理。」

這句話，也可以套用在許多難忘賣座電影的主角身上。事實上，一個角色愈偉大，他（或她）出現「矛盾」的可能性也愈大。

矛盾，不等於衝突，只是乍看之下是衝突的而已。面對衝突，我們通常會在衝突的雙方之中二選一。但面對矛盾時，我們都能理解：雙方都沒有錯。

衝突，會削弱故事的強度，但矛盾卻能讓故事效果更好。讓我們念念不忘的電影，常是充滿著矛盾的。在《飛越杜鵑窩》中，主角麥克墨菲最後死掉，但他卻讓酋長活出生命真正的價值。麥可·柯里昂在《教父》系列中，一再說自己做什麼事都是為了家族，但在這三部電影中，柯里昂家族之所以被摧毀，他也有責任。在《北非諜影》的片尾，里克把他的摯愛伊麗莎·倫德送走，口中卻說：「巴黎永遠是我們的。」艾維·辛格在《安妮霍爾》中協助安妮獨立，但當她真的獨立後，他卻無法承受，她也因此離開了他。

在角色塑造——以及所有藝術的建構——過程中，矛盾，始終是充滿威力的。

◆ 延伸閱讀：But; Duality; Bisociation; Incongruity; Irony

Past, The｜過去

小說中的動作，通常是發生在過去，也因此用英文寫作時，常會用過去式動詞。至於編劇要學的第一堂課則是：電影是「正在」發生的事，寫腳本時絕對不能用過去式──即便是倒敘。

「過去」的事，總是會讓觀眾有感覺。《大國民》片中，八歲大的查理·凱恩堆好雪人，正在玩雪橇。後來我們知道，那個雪橇象徵著他在被母親送去給銀行家收養之後，所失去的愛與純真。

《齊瓦哥醫生》中，萊拉站在雪中，四周環繞著水仙花的畫面，初看之下，讓人覺得好美，但漸漸的讓人感受到一股失落感。《黃金時代》裡，參戰的陰霾始終讓法蘭克·迪瑞揮之不去，他走過老舊轟炸機骨架的那一幕，讓觀眾感到懷舊與失落。《迷魂記》中，完全無法忘懷麥迪琳情影的史考提·佛格森，想要在別的女人身上重新創造一個麥迪琳。

《北非諜影》中，里克與伊麗莎回想過去兩人在巴黎的熱戀、共同度過美好時光的那一幕，可說是賣座電影中最有名的懷舊鏡頭。「過去」的事情，可以喚起極深且複雜的情感，這也是難忘的電影經常著墨的地方。但，它們永遠是以「現在式」時態，出現在腳本中。也許正因為如此，「過去」才這麼充滿魔力。

◈ 延伸閱讀：Flashbacks; Backstories; Loss

Persona｜個性

　　個性（persona）與角色（character）這兩個字，不可混為一談。個性，指的是一個演員把角色演活的能力。它可能來自演員的人格特質，譬如堅毅或脆弱；也可能來自他的生理特徵與態度；也可能是他走路、說話與看別人的方式。

　　我們在許多難忘的電影裡，常可看到一個演員的個性與他所扮演的角色融為一體。我們一想到查爾斯‧佛斯特‧凱恩，馬上想起歐森‧威爾斯，提到麥可‧柯里昂，就想起艾爾‧帕西諾。

　　但，倘若一個演員的個性過於強勢，強勢到壓過他或她要飾演的角色時，問題就來了。這種情況常發生在「貓王」艾維斯‧普里斯萊、約翰‧韋恩以及瑪麗蓮‧夢露身上。

　　如果在選角時，就找到一位有著鮮明個性或某種「型」的明星，可以讓拍片者節省長達二十頁的角色鋪陳與底片。這也是為什麼，特別有型、個性鮮明的演員，收入特別豐厚。因為他們不但可以吸引觀眾買票看電影，還能以最有效率、最經濟的方式，幫電影說故事。

◈ 延伸閱讀：Attitude

Pity｜憐憫

英雄為了自己或他人的罪，不是犧牲捨命，就是被打得渾身是傷，至少也會忙得滿頭大汗。而因為他們的犧牲，其他人才得以安然活著。但，在現代的難忘賣座電影裡，觀眾卻很少憐憫這些出生入死的英雄。

對觀眾而言，憐憫是一種廉價的情感。走在路上，當我們碰到一個人搖著鋼杯來乞討，我們的反應通常是閃得愈遠愈好。但在電影院裡，我們跑不掉，所以當我們看到需要我們憐憫的電影，就會覺得這部片想要操弄我們的感受，我們也會因此而感到不爽。

有技巧的拍片者，不會要求觀眾憐憫，他們會讓我們產生同情心。同情與憐憫，是兩碼子事。

❖ 延伸閱讀：Compassion

Playing It Straight｜演，就對了！

《熱情如火》的編劇者之一戴蒙德（I. A. L. Diamond），也是導演比利‧懷德（Billy Wilder）

的合作夥伴。他曾說：一齣好的喜劇，所使用的「次結構」必須與戲劇本身具有同等的張力。我稍微修改了一下這句話，我認為，好的喜劇必須演得像戲劇（參見 Attitude）。

同樣的，許多喜劇演員都會強調「演，就對了」的重要性，只有那些訓練不足的業餘演員，才會對觀眾擠眉弄眼，巴不得直接對觀眾說：「看，我很搞笑吧！」

沒有抓到講笑話精髓的人，說笑話時常會用這種方式開頭：「這個笑話很好笑……」但，不管是講笑話還是拍電影，有效的幽默必須靠說故事的人直接「演」出來。

這也是為什麼，觀眾也必須得「開竅」，必須了解：不直接說出來的好笑，才是真的好笑。

❖ 延伸閱讀：Comedy; Jokes

Plot｜情節

從白宮到華爾街，《國家的誕生》讓每個人都相信電影已經是一種重要的新戲劇媒體了。在該片問世的五年後，*Photoplay* 雜誌（一九八○年停刊）發行了一本電影的「百科全書」，試圖收錄所有電影能用的「情節」技巧。

就跟好萊塢的習性一樣，這本書的內容其實也是在複製早期的作品：法國人喬治‧波爾地

（Georges Polti）的《戲劇情節三十六招》（The Thirty-Six Dramatic Situations）。在更早前，義大利

劇作家卡洛‧戈齊（Carlo Gozzi）曾經說，戲劇有二十六種基本情節（我比較同意歌德的看法，實

際上可能沒有那麼多）。

當代物理學家都同意，物理學的世界只有四種基本的力量：重力、強作用力、電磁力、弱作用

力。當代生物學家也大致同意，DNA（去氧醣核酸）只有四種基本組成的化學物質：腺嘌呤

（adenine）、胸腺嘧啶（thymine）、鳥嘌呤（guanine），和胞嘧啶（cytosine）。整個宇宙都是利

用物理世界的四種基本力量架構起來的；所有的生物體則靠DNA的四種基本物質組合而成。

假如說，整個宇宙——物理也好，生物也好——都只有四種構成元素，也許戲劇的世界就不會

如我們所看見的那麼混亂。也許，就像物理與生物的世界一樣，戲劇世界裡也只有幾種基本元素，

只是透過不同的排列組合，而產生千變萬化的情節。

戲劇倘若真有「基本元素」，應該早就出現了。宣稱自己發明出「新」情節的人，鐵定是戲劇

史與文學史讀得太少，對人類打從有語言以來所累積的神話、傳奇、民俗與寓言故事更一無所知。

其實，與其創造新情節，還不如設法創造新角色。因為，觀眾最後記得起來的，總是難忘的角

色，而不是情節。

◈延伸閱讀：Elegance; Complexity; Concepts; Originality

Pornography｜色情片

色情片有兩個基本的問題：第一，一開始就出現「高潮」的電影，要怎樣繼續引起觀眾的興趣？第二，拍色情片的人，還能找什麼樣的工作？

關於第一個問題，長期以來的解決方式，都是利用一種叫做「主題與變化」的架構——剛開始以某種一對一的性愛熱身，然後轉到 3P，最後再來場整個房間塞滿人、每個人想盡辦法讓身體上的每個洞穴都能派上用場，「見洞就鑽」，演出各種花式性愛。

關於第二個問題，沒有人知道該怎麼辦。

Power｜權力、力量

所有令人難忘的電影，都跟 power——權力、力量——有關。

有些電影處理「權力」這個主題的方式，就像維多利亞時代的人處理「性愛」的議題一樣：每個人都知道「它」存在，但「好」人不應該公開談「它」，更不能承認自己對「它」的渴望。這種

對於權力的假道學心態，不太適合對電影有興趣的人。

當我們說，某某人很想取得「權力」，指的通常是一種「支配他人的力量」。這是壞人想要的一種「力量」，但並不是唯一的一種。

物理學家把「力量」定義為「可以產生或阻止變化的能力」。這就是英雄所追求的。壞人想盡辦法要增加自己的力量，英雄則一心想要運用力量來幫助別人，或者阻止壞人帶來傷害。

在真實世界中，政壇、社會、文化與宗教界英雄，通常是像甘地那樣：爭取力量，是為了替人民帶來改變。但在難忘的賣座電影裡，想要爭取力量、想要改變的，通常是壞人。

在《風雲人物》中，波特先生想要接管貝福特市時，喬治‧貝利站出來反對他。《魔鬼終結者續集》中，機器人一路追殺莎拉‧康納與她兒子，卻遭到阿諾的阻撓。《唐人街》裡，諾亞‧克羅斯想要操控洛杉磯市的供水（以及他的女兒艾芙琳），也被J‧J‧吉特斯極力阻止。《飛越杜鵑窩》中，麥克墨菲反對護士長賴契德把自己的想法強加在病人身上。《大法師》中的卡拉斯神父，試圖對抗糾纏著小女孩莉根的惡魔。《怒火之花》裡，湯姆‧喬德抗拒富有的農場主人與貪污警察的剝削。《史密斯先生遊美京》中的史密斯，起而對抗美國參議院中的貪污政客。《星際大戰》的天行者路克，與試圖主宰整個宇宙的邪惡帝國周旋。

這些電影中的壞人，都想改變現況，都想把世界變成他們想要的模樣；而英雄則是不想改變世界的人，因此極力與那些想要改變現況的壞人作對。就這層含意來說，英雄，其實都是真正的保守

主義者（參見 Conservative）。

「改變」與「力量」是不可分割的。電影中「力量」的變化方式，將決定一部電影是喜劇或悲劇，或是爛片——

一、假如主角一開始就具有力量，到了片尾卻失去力量，我們稱它為**悲劇**。

二、假如主角一開始沒有力量或是力量太小，結尾時則取得了力量或權力，我們把這種影片叫做**喜劇**。

三、假如主角一開始具有力量，中途未曾失去力量，來到片尾時還保有力量；或者，主角一開始沒有力量，中途也從未取得過力量，電影結束時還是沒有力量或權力。這兩種電影，我們稱之為**爛片**。

力量是一回事，權威則是另一回事。權威，是指一種使用既有力量的「道德許可」。老師、醫生、精神醫師、警員、法官、牧師與父母，都具有支配別人的力量。但是，在一切都與道德有關的電影藝術中，上述這些人如果要獲得觀眾的尊重或認同，就不可以不當行使他們的力量。

而要正確地行使力量，就必須具有某種觀眾可以接受的「目的」，而且，行使力量的人必須「利他不利己」才行。觀眾會譴責那些行使力量來利己的壞人，而對利用力量來幫助朋友、家人與

社區的英雄，翹起大拇指。

◆ 延伸閱讀：Character, Power; Gifts; Blessings; Curses; Heroes; Change; Sacrifice; Impotence; Acts, Third; Predic-
tion

Prediction 預測

有史以來，預測未來的能力，都被視為一種最偉大的力量。這也是為什麼在古代，鳥類、動物與人類的內臟會被摘取出來，為什麼茶葉、算命師與占星學都被現代的某些人視為智慧的泉源。

人類總是一直在尋找線索，企圖事先知道這些事件的結果：賽馬、運動、股市、愛情、小孩與自己的未來、明天的天氣。畢竟，這也是人類對神祈禱的原因——大家都希望自己的未來是吉祥如意的，不管是這輩子或下輩子。回顧歷史上各種預測的結果，我們可以發現，成功率並不太高，但人們還是前仆後繼。因為，能夠準確預測未來的人，就是地球上最有力量的人。

不難想像，英雄向來都可以準確地預測未來。《教父》裡很有名的台詞「我會開出一個他無法拒絕的條件」，這句話就是一種預測。臨終前，維多·柯里昂預測他身後第一個前來向麥可提議、

要與其他黑幫大老達成和解的人，就是背叛組織的那個人，這個預測，也讓麥可得以躲開殺身之禍。《搜索者》中，年輕的馬丁與奮地告訴他的導師伊森·艾德華茲，他聽到印地安人把自己的去向告訴了一家商店的店主。馬丁要伊森趕快上馬追，但反被澆了一盆冷水，伊森告訴他，印地安人說要往東走，結果一定往「另一個方向」走。《緊急追捕令》中的哈利·卡拉漢，研判出挾持整車學童的連環殺人魔可能走的路線，隨後在電影史上最難忘的鏡頭中，他從高架橋上一躍而下跳到校車車頂，活像是降臨人間的復仇天使。

英雄之所以能成功預測未來，是因為這種能力**本來就是**英雄的標誌之一。

❖ 延伸閱讀：Knowledge; Character, Power; Intuition And Insight

Principles｜原則

難忘電影中的「主要」（principal）角色，通常也是「有原則」（principled）的角色。不過，關於這一點，在看電影的過程中，觀眾未必很清楚。

《日落黃沙》、《搜索者》與《殺無赦》中，主角們做出許多看起來冷酷無情的事，讓我們感

覺不太舒服；《梟巢喋血戰》的山姆・史貝德（以及亨佛萊・鮑嘉過去曾扮演的很多角色），擁有令人摸不透的模糊道德觀。《亂世佳人》的白瑞德、《公寓春光》的巴克斯特、《桂河大橋》的指揮官西爾斯、《岸上風雲》的泰瑞・馬洛伊，在片中大多時間看起來都是只求獨善其身的人。但幾乎所有美國賣座電影都一樣：這些角色良善的那一面，到頭來都會一一浮現，而我們也會認為，這才是他們真正的本性。

當代最賣座的道德大戲《星際大戰》，就把整部電影的重心放在「原則」這件事情上。路克就像其他電影英雄一樣，不斷被黑暗勢力誘惑，但沒有屈服。

也有許多難忘賣座電影的主角，剛開始似乎抱持錯誤的原則，到了片尾則順利地改邪歸正。反過來說，我們倒是很少見到一部電影的主角，剛開始抱持正派的「原則」，到最後卻棄明投暗。因為這樣一來，這部片子就會變成悲劇，違背了美國民族性格中最根本的原則。

❋ 延伸閱讀：Tragedy; Justice; Duality; Paradox; Bisociation

Process｜過程

　　《2001：太空漫遊》裡，我們看到大衛・鮑曼將海爾超級電腦記憶庫移除的過程；在《E・T・外星人》中，我們看到科學家們檢驗小傢伙的過程。《萬花嬉春》中，我們看到早期有聲電影的配音過程；《窈窕淑男》裡，我們目睹了麥克・多西將自己變裝成桃樂西・麥克斯的過程。

　　比起其他媒體，電影與電視更能幫助我們看清楚事情「如何」發生。這也是為什麼很多電影會花很多時間在這件事情上，很多電視連續劇也被業界稱為「過程片」（procedurals）。過程，可以是懸疑與充滿驚奇的，可以引發我們驚呼：「喔！原來他們是這樣做的！」

　　電影拍片者與電視節目製作者帶給觀眾的驚喜愈多，觀眾對於作品的評價就會愈高。

◆ 延伸閱讀：Discovery

Propaganda｜政令宣導片

　　屬於別人的紀錄片。

294

Psychopaths and Sociopaths｜精神病患與反社會者

許多難忘電影中的反派角色，不是精神有問題，就是反社會人格者。有些心理學家認為，精神病患的行為異常，只是自己不知道；而具有「反社會人格」的人，則很清楚知道自己在幹什麼，只是不在乎別人怎麼想。像《星際大戰》的黑武士、《沉默的羔羊》中的漢尼拔，都是影史最有趣、最令人難忘的反派角色。

話說回來，假如我們仔細檢視這些賣座電影裡的英雄行為，譬如《搜索者》的伊森‧艾德華茲、《計程車司機》的崔維斯‧畢克，以及《殺無赦》的威廉‧蒙尼，有時候我們很難分辨，他們的行為與精神病患與反社會人格者之間，究竟有什麼不同。既然如此，為何我們還會認同他們呢？

因為，他們的心「擺在正確的地方」，他們的出發點是良善的。壞人，才不管那麼多。

◆ 延伸閱讀：Montivation; Villains; Commitment; Missions; Art vs. Craft ; Suspension of Disbelief

Pygmalion｜畢馬龍

羅馬詩人奧維德的《變形記》中，給了世人一個關於兩性關係的故事範本。

畢馬龍是賽浦勒斯國王，他照自己眼中完美女人的模樣，雕刻了一座他稱為葛拉蒂的象牙雕像。他隨後愛上了自己創造的雕像，難以自拔。但雕像畢竟是雕像，畢馬龍愈來愈沮喪，希臘愛神阿芙羅黛蒂（Aphrodite）看他可憐，於是賜給他的雕像生命。

神話、宗教，以及世界上各種文學創作，常可看到男性產子的故事。在舊約聖經中，男性的上帝利用亞當的一根肋骨，創造出夏娃。在古希臘神話裡，宙斯用他的眉毛創造出雅典娜，或許，目的是為了展示男人智商的優越性吧。

在《安妮霍爾》、《歌劇魅影》、《大國民》裡，男主角都在協助女主角找到自己的「聲音」，並且變成歌手。在《星夢淚痕》裡，諾曼幫助愛絲特找到她的「聲音」，順利成為女演員。《唐人街》的傑克‧吉特斯，則是協助艾芙琳說出她隱藏多年不敢說的實話。《鐵達尼號》的傑克‧道森幫助蘿絲說出內心的話，並向母親與未婚夫爭取獨立自主權。在這些電影裡，男人幫助女人開發她們的潛能，幫助她們活出自己生命的真價值。諷刺的是，這些幫助女人的男人，自己並沒有因為這麼做而獲得滿足。

電影與舞台版的《窈窕淑女》，都是改編自英國劇作家蕭伯納的《賣花女》（Pygmalion），而

《賣花女》則是源自奧維德的故事——男人賦予女人的泥雕生命，將這些雕像變成真人。奧維德與蕭伯納的作品最後，並沒有讓男女主角在一起，舞台與電影版的《窈窕淑女》則刻意不說清楚。直到《麻雀變鳳凰》上映後，男人才堂而皇之、公開與被他「創造」出來的女人在一起，這也可能是很多人喜歡這部電影的原因。

畢馬龍與葛拉蒂——也就是創造者與被創造者——故事的吸引力歷久不衰，證實了男性自戀的力量，同樣歷久不衰。在難忘的賣座電影中，很難想出任何性別角色倒過來的例子。女人創造男人，只出現在現實生活中。

◆ 延伸閱讀：Narcissus; Love; Romance

Pyrrhic Victories｜皮洛斯式勝利

希臘國王皮洛斯在西元前二七九年一場極為血腥慘烈的戰役中，擊退了羅馬人。當勝利的捷報與傷亡數字一起傳回來時，皮洛斯說：「像這樣的勝利，再多一次，我們就要輸了。」

後來，「皮洛斯式勝利」就被用來指「付出重大代價才取得的勝利」；這樣的「勝利」，聽起

來滿諷刺的。

《現代啟示錄》中，威拉德完成使命並殺了庫茲上校，但是最後卻發現「真正的恐懼」。《我倆沒有明天》、《決死突擊隊》、《虎豹小霸王》、《日落黃沙》、《大法師》、《科學怪人》、《吸血鬼》等電影，主角在電影結束時都死了。《桂河大橋》到最後，興建中的大橋本身、所有與大橋有關的人，全部遭到毀滅的命運。《亂世佳人》的郝思嘉，最終於告訴白瑞德她愛他，但當時的白瑞德已經完全不在乎了。《日正當中》與《緊急追捕令》中，成功拯救整座城市的警察，最後卻不屑地把警徽丟到地上，頭也不回地離開。

相信電影如果要賣座、「幸福結局」是不可或缺的人，一定沒有認真地把電影看仔細。撇開喜劇不談，許多難忘賣座電影的結局，其實都是「皮洛斯式勝利」。

然而，這樣的結局未必就是令人傷感的。英雄也許失去了世界，卻找回自己的靈魂。從這角度看，他也超越了俗世對「勝利」的定義。

◆ 延伸閱讀：Endings: Happy; Success; Loss; Transcendence

R

英雄要成為英雄，最好的方式就是一開始先否認自己是英雄。

Realism｜現實主義

自從古希臘人發明 mimesis（常被譯為「模擬」）這個字後，現實主義一直是戲劇努力達成的目標。倒是希臘人口中的 mimesis，是否還有「模擬」之外的意思，幾百年來一直爭辯不休。

愛迪生在十九世紀末早期的錄音，是利用喇叭的大口接收聲音，然後利用聲波的壓力，在另一端的旋轉蠟盤上刻出溝痕。當年的人都說，愛迪生的錄音實在太「逼真」了，今天，大家聽到可能會覺得啞然失笑。法國盧米埃兄弟當年架設好攝影機，拍攝經過的火車，製作出全世界第一部電

影，據說當時觀賞那部電影的觀眾，由於感到畫面太過真實，為了怕被火車撞到，居然從椅子上跳了下來！

每一代都認為，他們所看到與聽到的東西，是極為「真實的」。但接下來的每一個世代，都會覺得上個世代的東西缺乏真實感，覺得不可思議，懷疑過去的人，是不是都那麼好騙。

當人們說，某部電影「不夠寫實」或「太過人工」，他們通常是指這部電影不符合他們對於「模擬」──也就是一種對現實世界的模仿──的期望。電影中所有的東西都很假。

寫實主義，是電影業一種「真正」（real）的「主義」（ism）──一種不見得會與真實世界相同的信仰體系。電影，不是一面映照現實世界的鏡子，它是一種對現實世界的詮釋。

◆ 延伸閱讀：Reality Fallacy

Reality Fallacy｜真實的謬誤

真實的謬誤，是一種奇怪的想法，認為電影中人們的生活方式，應該與真實生活一樣；因此適用於真實生活中的邏輯，應該也適用在電影中。

300

《大國民》裡，查理的母親繼承了全世界第三大的財富。結果，她有錢之後做的第一件事是什麼？她把八歲獨生子，跟著雪橇一起送給一位紐約的銀行家。雖然她後來活了很多年，但始終沒再見過兒子。這樣的情節，到底有多真實？

《大國民》也在講一個男人，失去了「愛」的能力，這可能跟他童年時期被迫與母親分離有關。但，他與母親始終未能重逢，是因為這裡是在「講故事」，而不是真實人生。

《大國民》還有一個故事主軸，是一位記者試圖找出凱恩臨終前所說的「玫瑰花蕾」，到底是什麼意思。那麼，這位記者又怎麼會知道，凱恩最後說了這四個字？因為管家雷蒙對記者說，凱恩過世的那一刻，他就在病床旁。

但雷蒙根本是個騙子——觀眾都看到了，凱恩撒手歸西的鏡頭裡，壓根兒找不到雷蒙。我們只看到護士幫凱恩蓋好棉被後，關上一道很厚重的門。攝影機鏡頭隨即往前拉，帶到影史上最有名的特寫鏡頭，讓我們看到垂死的凱恩的嘴唇，填滿了整個銀幕，並且聽到他有氣無力地說出「玫瑰花蕾」後斷氣，當時，他身邊並沒有任何人。也就是說，整部電影是建立在真實世界中不可能發生的前提上。

在《北非諜影》裡，有一項極為關鍵的物件：兩張通行證，任何人有了它都可以任意出城，不會被刁難。電影一開場，是兩位身上帶著通行證的德籍信差被殺，然後所有可能的嫌疑犯逐一被盤查。隨後，里克·布雷恩告訴尤佳特，他覺得這小偷真行。他們隨後談到，為什麼通行證會這麼搶

手，尤佳特說，這是因為通行證上有戴高樂將軍的親筆簽名，因此任何人都不敢找麻煩，包括納粹的蓋世太保在內。

等一下！卡薩布蘭加位於北摩洛哥，一九四三年時是由法國維琪政府所管轄，因此實際上的統治者是納粹！這也是為什麼，史特拉瑟少校有權力命令當地警察局長，去查封里克的美國咖啡廳。

當時的真實世界裡，戴高樂所率領的法國部隊，已經被納粹德國擊退，離開法國到英國尋求庇護，並且從英國向淪陷區的同胞精神喊話，要他們繼續對抗德軍。了解這些歷史後，就可以知道，通行證上面有戴高樂的簽名，就跟有美國小羅斯福總統的簽名一樣，一點屁用也沒有。但，就我們所知，當《北非諜影》在一九四三年公開首映時，沒有觀眾針對這個離譜的錯誤，提出任何質疑。

電影要談的不是事實，而是它自己的世界。真實生活中的邏輯，未必是電影的邏輯。

藝術中的寫實主義是種「風格」，與「事實」無關。

◆ 延伸閱讀：Realism

Redemption｜救贖

一如近來經常盤踞所有難忘電影排名榜首的《刺激一九九五》讓我們看到的：英雄光是救人還不夠，他還必須為自我救贖才行。

「救贖」的過程——就像兌換折價券、贖回押給當鋪的東西，或是出賣你的靈魂——是基於一種雙方契約：如果你完成某件事，就有權取得某種報償。

《北非諜影》的里克・布雷恩在電影開始沒多久就說，他不會為任何人強出頭；《亂世佳人》的白瑞德、《岸上風雲》的泰瑞・馬洛伊、《飛越杜鵑窩》的麥克墨菲，也都是不願惹麻煩的人。但在這些片子尾聲，他們都為了別人做出犧牲，也因此獲得自我救贖。

如果說，救贖是建立在雙方的契約基礎上，那另一方是誰呢？不是反派的壞蛋，也不是電影中別的角色。與他立下救贖契約的另一方，就是觀眾。

◈ 延伸閱讀：Antiheroes; Transcendence

Rejection｜拋棄

《養子不教誰之過》中，年輕又孤僻的吉姆‧史塔克，拋棄他的父母親離家出走後，從新女友茱蒂——一個同樣拋棄家人的女孩——身上找到慰藉。《畢業生》中年輕又孤僻的班哲明‧布拉達克，不爽家人為他舉辦的歡迎回家派對，並告訴老爸，他想過「不一樣」的生活。喬治‧貝利則跟他父親說：「爸，你是個好人，但我不想跟你一樣。」《教父》中的麥可‧柯里昂把家族史告訴女友後，說：「那是我的家族，不是我。」

看在榮格心理學派眼中，「拋棄」（rejection，也有拒絕、排斥、排異的意思）是一種「個人化」的過程，也就是成為獨立自主的個體。它與「反叛精神」一樣，都是英雄們所必須具備的特質。

❖ 延伸閱讀：Defiance; Individuation; Coming-of-Age Films

Relevance｜相關性

倘若拍片者嘗試拍一部與當下「相關性」較高的電影，很可能當電影正式上演時，觀眾就覺得

它已經過時了。這部電影會在很短時間內，失去與當下的「相關性」。

有時候，電影會因為無法反映「當下」的人所認為重要的議題，而遭到批評。譬如說，《畢業生》的後半段，大部分發生在加州大學柏克萊分校校園，問題是，在電影拍攝的一九六〇年代末期，整個學校因為反戰學潮與罷課事件搞得沸沸揚揚，但電影中卻風平浪靜，沒有任何跡象。至於《現代啟示錄》，則是因為沒有明確點出美國介入越戰，也飽受抨擊。話說回來，假如當年這兩部電影都拍得與那個年代更有「相關性」，它們可能很快就顯得跟不上時代，而未來的世代也不會對它們有太大興趣。

◆ 延伸閱讀： Topicality; Social Issues

Reluctance｜不情願

當上帝在西奈山點燃樹枝、引起摩西注意後，祂告訴摩西，要他帶領猶太同胞走出埃及。但摩西跟上帝說祂選錯了人，因為他不擅長在公開場合講話，他說話會結巴，還是找其他人會比較好。

在《北非諜影》、《亂世佳人》、《岸上風雲》中，男主角們一開始都說他們不會為其他人冒

任何風險。《教父》、《風雲人物》也是一樣，主角們都宣稱他們要與家族企業畫清界線。《駭客任務》中，尼歐在被告知他是「救世主」後，堅持是對方搞錯人了。在幾乎所有關於英雄的難忘故事中，英雄對於當英雄這件事，總是心不甘情不願的。

這背後是有理由的：就如同許多戰爭片告訴我們，志願挺身而出的角色，往往撐不了多久就陣亡了。志願想當英雄的人，最後往往都成不了英雄。英雄，不是一個可以應徵的工作；腦袋如果沒有短路的話，一般人也不會想把這種工作攬到自己身上。

英雄在成為英雄前，幾乎總是不情不願的，原因一部分與情節的戲劇性架構需求有關，另一部分則與塑造有趣角色的需求有關。英雄要成為英雄，最好的方式就是一開始先**否認**自己是英雄。

◆ 延伸閱讀：Defiance; Heroes; Single; Irony

Repetition｜重複

在日常的對話中，如果我們對別人做了重複的事情，我們常會說抱歉。但在藝術中，則沒有道歉的必要，因為重複是藝術領域中最好用的工具之一。

《安妮霍爾》裡，我們一共聽到安妮唱了兩次 "Seems Like Old Times" 這首歌。她第一次唱的時候，大約是電影開演一個小時，艾維已經幫她建立對自己歌喉的信心，這點我們可以從她的唱腔中聽出來。第二次聽到這首歌時，則是全片結束時的片尾配樂，安妮與艾維已經再次、也是最後一次分手。

《緊急追捕令》一開始，主角射傷一個銀行搶犯，並把他逼到角落。這個躺在地上的歹徒想要掏槍的同時，哈利問他：「你覺得自己的手氣如何，癟三？」搶匪的手馬上縮回去，救了自己一命。但是到了片尾，哈利抓到了他一直在追捕的連續殺人魔天蠍星，這次，他又射傷了對方。天蠍星躺在地上，手還是可以搆得到手槍，哈利再次問他：「你覺得自己的手氣如何，癟三？」這一次，這個癟三決定伸手拿槍並扣了扳機，剛好給了哈利——以及觀眾——想看的東西：一個把壞人轟個稀巴爛的道德藉口。

許多年之後仍然讓美國人琅琅上口的《教父》最有名的台詞——「我會開出一個他無法拒絕的條件」，這句話在全片中其實只出現兩次，但是重複的效果極佳。部分原因可能是這句話第一次出現，是在電影剛開始沒多久，出自維多·柯里昂口中。第二次則是出自麥可·柯里昂，代表了他已盡得父親的真傳。

《星際大戰》最後一個場景中，天行者路克再度聽到歐比王·肯諾比稍早曾對他說過的一句話：「原力，路克，要相信原力。」這句話，如今同樣讓美國人琅琅上口。

重複也是喜劇最基本的橋段。每一位單口相聲演員、每一個喜劇演員或深夜電視脫口秀主持人，都會有一些反覆出現、觀眾極為熟悉的台詞、姿勢或反應，一般人只要稍微模仿，都會讓人開懷大笑。在喜劇裡，就算是並不怎麼好笑的台詞，一再重複地說，也會產生「笑」果。例如《熱情如火》中，有個人不斷地說著「我的血型是O型」這句台詞。

假如重複播放的音樂，與某個角色產生連結，我們稱之為「主題曲」。如《大國民》、《日正當中》、《畢業生》、《2001：太空漫遊》與《教父》等電影，都利用主題曲達到絕佳的效果，這些電影的配樂，也自然被公認為影史上最難忘的樂曲。

還有一種「重複」的現象，也頗值得玩味：為什麼大多數電影，我們看過一次後，就不太想再看，但有些電影我們卻想一看再看呢？答案，可能就在於：

我們很愛看這些喜劇演員，表演他們固定的梗，或是看魔術師變出我們以前看過的把戲。不過，在看電影時，我們通常是因為想知道「接下來會發生什麼事」，而繼續看下去；一旦謎底揭曉之後，重複看一遍就不怎麼有趣了。而當我們願意「重複」看某部電影，這意味著：我們的興趣已經從「接下來會發生什麼事」，轉變成「這件事如何發生」；我們不再關心情節，而是更想看電影中的藝術手法。

我再重複說一次，重複，是藝術領域中最好用的工具之一。

Rescue｜拯救

英雄負責救人。因此照這定義來看，需要別人搭救的人，不會是英雄。英雄之所以要救人，是為了要證明自己是英雄。

◈ 延伸閱讀：Redemption

Respect｜敬意

當維多・柯里昂第一次遇見毒販索洛佐時，他告訴他：「我聽說你是個很嚴肅的人，跟你打交道，要有敬意。」這句台詞雖然有挖苦對方的味道，但是在《教父》與多數黑幫片中，沒有比「敬意」更重要的東西。

在許多難忘的電影裡，對「敬意」完全改觀的主題，都有深刻的刻畫。《岸上風雲》的泰瑞・馬洛伊、《洛基》的洛基・巴波亞、《計程車司機》的崔維斯・畢克、《午夜牛郎》的拉索・里佐、《刺激一九九五》的安迪・杜弗林與瑞德・瑞丁，以及許多難忘的賣座電影，都與主角們想要

取得別人的「敬意」有關。《梅崗城故事》的主角芬奇，在美國電影協會的投票活動中，被觀眾選為歷來最喜歡的男主角第一名，最重要的原因，就是因為他對別人總是充滿敬意。

那麼，壞人會對什麼樣的人有敬意呢？沒有任何人。這是他們之所以是壞人的原因之一。

Restraint｜克制力

能不能自我克制，有時候是英雄與壞人之間最大的差別。

壞人是為了達成目的，無所不用其極的狂熱分子；英雄則知道什麼時候該適可而止。《霹靂神探》一幕著名的場景裡，帕派·杜耶飆車死命追搭乘高架電車逃跑的歹徒，他為了避免撞到推著嬰兒車的婦人，最後一刻猛力扭轉方向盤。放在同樣的場景裡，壞人是不會轉向的，因為這樣才能證明他確實是個壞人。

壞人隨時都在發脾氣，但英雄發脾氣之前，會先經過醞釀，而且通常他所發的脾氣，都是有功能的。換句話說，英雄所發的脾氣，是要產生某種結果，而不是來自情緒的一時失控。舉《教父》為例，最酷的維多·柯里昂掌摑義子兼歌手法蘭奇時，故意裝出很生氣的樣子。但很明顯的是，維

多並沒有失控，他只是想讓法蘭奇冷靜下來好好思考。

　《教父》片中的三位柯里昂男人，他們在克制能力上的高低，讓我們看到在塑造角色這件事情上，克制力有多麼重要，就像著名的《歌蒂拉與三隻熊》（Goldilocks and the Three Bears）的故事——第一張床太硬，第二張床太軟，第三張床剛剛好。老大桑尼的脾氣太暴躁、「太硬」，這種缺乏克制力的缺點，在他首度登場時顯露無遺——他猛力用腳踩攝影記者的照相機。在他所出現的最後一個場景中，我們又再次感受到他的缺乏克制力——當時他不顧湯姆‧海根的警告，急忙從家裡跑了出來，最後開進收費站的死亡陷阱。相反的，老二佛雷多太軟弱，當他父親身中五槍，他整個人嚇呆了，連槍都拿不穩。至於老三麥可，當然是剛剛好的那一位——他在醫院救父親時展現出克制力，也克服了自己內心的激動，在晚餐中殺了索洛佐與麥克魯斯基，報了一箭之仇。

　英雄所展現的克制力，是他之所以是英雄的另一個證據。因為，他有能力控制最難控制的東西：自己。

Revelation｜揭曉

很多電影人都會談到「揭曉」的概念。他們的意思是指：電影應在哪一個時間點，讓觀眾明白某些關鍵。有時候，拍片的人會把這個關鍵藏起來，不讓觀眾發現，直到電影結束前一刻才揭曉，就像《靈異第六感》那樣。如果「揭曉」的時間點與方式不對，就會讓觀眾有種被玩弄的感覺。

電影中有一種威力更強大的橋段，則是讓觀眾「自己」來「揭曉」。當你覺得自己「揭曉」了電影中某個關鍵，你可能會很開心地用手肘碰一碰坐在隔壁的人，與他分享你的發現。但實際上，你所揭曉的，其實正是拍片者「讓你揭曉」的。換言之，你還是被玩弄了。

拍片者的技藝有多高明，就得看他玩弄觀眾的同時，會不會讓觀眾抓包。

◈ 延伸閱讀：Discovery

Revenge｜復仇

「復仇」這道菜，最好等冷了才端上來。

這是馬里歐‧普佐（Mario Puzo）的著名小說《教父》中的名句。據說是源自古代的西西里人，但也有人說它源自一七八二年拉克洛（Pierre Ambroise de Laclos）的鉅作《危險關係》（Les Li-aisons Dangereuses）；還有人認為是出自才女作家桃樂西‧派克（Dorothy Parker）之手，更有人說它出自《星艦迷航記》的克林貢人。也許，就像別的著名台詞一樣，這句話曾經出自很多人之口。

許多希臘與羅馬的作品，都是以復仇為主題。例如尤里皮底斯（Euripides）的《愛列克塔》（Electra），以及幾乎所有塞尼卡（Seneca）的劇作。伊莉莎白時期的劇作家，常以復仇為寫作題材，包括湯姆斯‧基德（Thomas Kyd）的《西班牙悲劇》、馬婁（Christopher Marlowe）的《馬爾他的猶太人》，以及莎士比亞的《威尼斯商人》、《哈姆雷特》與《奧塞羅》。

電影中，《教父》三部曲全都充滿了復仇；以下這些電影，同樣是在講復仇的故事——《彗星美人》、《阿瑪迪斯》、《越戰獵鹿人》、《大白鯊》、《搜索者》、《日落黃沙》、《計程車司機》、《殺無赦》與《黑色追緝令》。

在很多喜劇片中，復仇只是為了製造「笑」果。在喜劇中，復仇是可以讓我們大笑的，因為做壞事的人受到應有的報應或懲罰，我們都會覺得開心。但是在悲劇中，復仇總是帶來悲慘的結局。但這樣會產生一個問題：冤冤相報何時了呢？在《教父》中，維多雖然在與家族大老們開會時說：「我放棄為我兒子尋求復仇。」但，這只是為了等菜冷掉之後再端上來的權宜之計，因為，後來我們看到：他的兒子麥可殺了其他家族的大

老們，「解決掉家族的事」。

復仇，是沒有盡頭的。因為雙方只要有人還活著，就很難阻止冤冤相報。在《阿拉伯的勞倫斯》中，勞倫斯從沙漠中救回的蓋西姆，殺了奧達族的人，奧達族揚言要報仇。但勞倫斯知道，這樣只會加深蓋西姆與奧達族之間的血海深仇，因此他提議處決蓋西姆。他之所以可以這樣做，並不是為了報私仇，而是為了維持公義。

復仇是種原始的形式，是正義的「前身」。一個想報仇的人，只是要把「落後的比數追回」。

然而，正義會引進一個沒有利害關係的第三方。

復仇包含了戲劇所追求的特質：簡單與明確。但，超越復仇的正義，也許更加有趣。

◈ 延伸閱讀：Betrayal; Justice; Motivation

Romance｜浪漫戀情

最常出現浪漫戀情的兩種電影，是愛情喜劇與愛情歌舞片。而這兩種——也唯有這兩種——電影，一定要有幸福的結局。

很少有其他類型的電影，可以像「浪漫戀情片」這麼容易預測。每個人在戲院門口排隊買票時，都知道電影會怎樣收尾，但他總會假裝自己不知道。

男孩碰到女孩，男孩贏得女孩芳心，男孩又失去女孩，最後男孩又贏回女孩。這樣的情節，顯然沒什麼創意。或許，這也是為什麼，浪漫戀情片讓我們印象最深刻的，總是幽默、配樂與舞蹈。

浪漫戀情片受歡迎，這點是無庸置疑的。每年各種電影票房排行榜前十名中，總會有一、兩部以上這種電影。但是，浪漫戀情片在影展與頒獎晚會中，表現就沒有那麼好了；能擠進我們難忘電影名單的，也不算多。與喜劇片一樣，人們雖然喜歡這類電影，卻不會給予它們對等的尊重。

值得一提的是，所有的浪漫戀情都與愛情有關，但並不是所有愛情，都是浪漫的戀情。

◆ 延伸閱讀：Love; Endings; Happy; Comedy

S

戲劇倘若無法製造緊張感，最好短一點，否則會很枯燥。

Sacrifice｜犧牲

英雄比我們強，不見得是因為他們的力量更強大，而是因為他們比我們願意犧牲。

英文中的「犧牲」（sacrifice），與「神聖」（sacred）來自同一字根。在歷史上，兩者之間一直相輔相成。神聖的人，通常得有所犧牲；反過來說也一樣：當有人做出某種犧牲時，這個人也多少會沾上神聖的味道。

犧牲別人與犧牲自己，當然有很大的不同。看到有人犧牲別人，我們或許能諒解，但我們對這

種人不會有任何敬意；但是，當有人犧牲自己，自願承受痛苦、損失、被剝奪與苦難，通常會讓他們提升到更高、更神聖的境界。

意識型態與宗教，都需要犧牲奉獻——而且通常是犧牲別人。但我們常會想起的故事，都是關於犧牲自己的。在《阿拉伯的勞倫斯》裡，勞倫斯回到沙漠拯救蓋西姆時，他可能會因此犧牲自己的生命。這舉動也把他提升到較高的道德境界，當勞倫斯成功救人回來後，阿拉伯人送給他的，就是象徵神聖的新衣與新名字（參見 Naming）。

但是，當勞倫斯稍後命令「不留活口」，並屠殺撤退的土耳其士兵時，他的殘暴則成了悲劇的轉捩點，自此以後，他自己、他的同胞與觀眾看他，都已經不是以前的那一個人了。

當英雄犧牲自己，通常很少（甚至完全沒有）獲得任何回報，獲益的永遠是人民。英雄倘若從犧牲中攫取利益，那他就不再是英雄，而只是個聰明的操盤手。

只有在完全沒有自我時，犧牲才是神聖的。

◆延伸閱讀：Transcendence; Loss; Tests; Pain

Scenes｜場景

小時候，母親會教我們不要「出洋相」（make a scene，字面的意思是「製造一個場景」）。但這卻是英雄專門幹的事。想當英雄，就要「製造一個場景」，想拍出難忘的電影，也必須「製造一個場景」。

偉大的電影，包含偉大的場景與偉大的角色。從結構的觀點來看，在許多難忘的電影中，除非大幅改變劇情，否則很難拿掉任何一個場景。

一個「場景」上，可能會充滿了各種動作，但如果這些動作存在的目的，只是為了製造刺激並帶動情節向前推進，而無法同時增進觀眾對主角的了解的話，就會與「偉大」擦身而過。

令人難忘的場景，幾乎都會包含以下幾種元素：

一、它們通常呈現某種程度的不協調感，也就是把人們一般認為不搭軋的素材擺在一起（參見 Bisociation）。

二、這些元素可能是角色、地點、類型、情緒或情節。個別看，這些元素都是大家所熟悉的，但是，一個令人難忘的場景，往往會把這些元素放在一起。

三、讓我們感到驚奇。

四、包含某些詭詐的元素。俗話說，知人知面不知心，這也迫使觀眾必須看穿表面，努力找出事情的真相（參見 Deception）。

五、能為角色製造陷阱（參見 Deception）。

六、包含某種犧牲（參見 Traps）。

七、與分離或失落有關（參見 Sacrifice）。

八、涉及重大的抉擇（參見 Loss）。

九、包含實際的或心理上的追逐（參見 Decision）。

十、依循「小氣原則」，不使用「絕對必要」以外的元素（參見 Chase）。

難忘的場景，往往是整體的縮影；也就是說，一個場景所要表達的，就是整部電影想要表達的東西。

Science Fiction｜科幻

科幻片幾乎永遠將「時空」設定在未來，而且是使用自古以來最吸引人的說故事形式：預言。

任何一種預言，觀眾都必須了解與預言相關的細節，以及這些預言想要傳達的渴望與畏懼。

不過，雖然說科幻片中的「時」，跟其他電影類型比起來算是相當獨特的，但「空」卻不算特殊。戰爭片中，故事大都發生在「前線」；西部片與科幻片裡，則是出現在荒涼的「邊疆」。就戲劇效果來說，這些地點的效果是平分秋色的。不管是在前線或邊疆，社會組織的力量都相對薄弱，不是害英雄掉入陷阱裡，就是反過來幫倒忙。譬如說《異形》裡，把太空船送進外太空的企業，就

跟《2001：太空漫遊》裡指派大衛‧鮑曼與組員出任務的政府組織，一樣的不懷好意。

主角不但可能在前線與邊疆喪命，有時候還會連靈魂也丟了。這也是為什麼最難忘的戰爭片、西部片與科幻片，處理的不只有實際的外在衝突，還包括倫理與道德上的掙扎。

太空就像沙漠，是個不毛之地。只要讀過希伯來、基督教或可蘭經的人都知道，道德與精神上的衝突都是發生在沙漠裡。最該問的問題，不是「誰能夠活下來」，而是「誰值得活下來」？

類型電影的定義，其實經常在變。例如某些影評人就認為，「科學幻想片」（science fiction）與「科學奇幻片」（science fantasy）是不同的類型。他們認為，《2001：太空漫遊》、《銀翼殺手》與《超世紀謀殺案》（Soylent Green）算是科幻片，因為這些電影尊重我們所認識的宇宙，符合

科學法則；相反的，《時光機器》、《星際大戰》、《回到未來》、《魔鬼終結者》等電影，卻常把科學原理丟到一旁。

當代科幻片的典範《2001：太空漫遊》，對於太空旅行在科學上的細節與事實，花了很多心思考究，而且一絲不苟。在人類登陸月球前就已經上映的這部電影，片中所描述的一切，隔年真的在月球上重演。

被視為科學奇幻片最佳代表作的《星際大戰》，則完全不管什麼科學原理。這部電影唯一受到奧斯卡獎肯定的只有配樂，只要念過國中科學課的人都知道，太空中因為完全真空，是不可能有聲音的。真空也代表完全沒有空氣的存在，因此千年鷹號太空船空戰鏡頭的空氣動力現象，完全是不可能的事。

這部片子也完全不在乎諸如重力、缺氧，或是光速等太空旅行的基本細節，譬如千年鷹號，就常以超光速飛行。同樣的，《時光機器》、《回到未來》與《魔鬼終結者》這些科學奇幻電影，也都完全不理會時間只能以單一方向移動，而未來不可能會影響過去的科學事實。

在科學奇幻片裡，科技的力量總是讓人目瞪口呆，但「科技」畢竟不是最重要的元素。真正重要的，是「原力」（《星際大戰》）、愛（《E·T·外星人》）與意志力（《魔鬼終結者》）。

被我們歸類為「科幻片」的電影，其實大都是「科學奇幻片」。就跟電影藝術其他面向一樣，為了擁抱「渴望」成真的東西，人們顯然「願意」忽視事實。但話說回來，這一直也都是預言的特

性之一。

* 延伸閱讀：Fantasy; Technology; Suspension of Disbelief; Reality; Power

Seamless Web｜天衣無縫

　　想像你與《大國民》的配樂作曲家伯納．郝曼（Bernard Herrmann）一起參加一場公共論壇，你告訴他，你多麼喜歡《大國民》最後「玫瑰花蕾」在火爐燃燒那一幕的小提琴配樂。或者，你向《日正當中》的剪輯師艾摩．威廉斯（Elmo Williams）說，電影中二十二個四秒鐘的蒙太奇剪接手法，是整部片最精采的部分；你也可以告訴《畢業生》的攝影師羅伯茲．蘇提斯（Robert Surtees），說他用五百釐米的長鏡頭，還能清楚捕捉到衝向教堂、反對伊蓮恩結婚的班哲明．布拉達克，實在讓你大開眼界。

　　這些掌握不同技藝的大師，一定會對你觀察入微的讚美感到窩心。但是，他們在公開場合中，很可能只會告訴你，拍電影的每一個技術細節，是不應該讓觀眾注意到的，最好是能完全融入電影中。這一點，可說是好萊塢電影人的「黨綱」。這種被戲稱為「天衣無縫」的電影理論，一直是美

國電影業的主流。

當然，這不是電影唯一的理論。一九三○年代被各界讚譽有加的知名導演約瑟夫‧馮‧史登堡（Josef von Sternberg），曾與瑪琳‧黛德麗（Marlene Dietrich）合作拍片，他的配樂與燈光手法，就讓觀眾無法將目光從瑪琳身上移開；而且他對於故事與角色塑造，也沒有太多興趣。另外，在《黑色追緝令》以及其他由昆汀‧塔倫提諾（Quentin Tarantino）執導的作品中，也完全不在意片子本身是否「天衣無縫」。不過，這只是少數特例，絕大多數電影還是希望能讓整部電影「天衣無縫」，使觀眾無法留意到片中的個別元素。

◆ 延伸閱讀：Elegance

Seduction｜誘惑

「羅賓遜太太，妳想要勾引我，是嗎？」班哲明‧布拉達克在《畢業生》裡的這句台詞，總會讓觀眾笑出來，因為他把觀眾所看到的情境，大膽地用語言表達出來。

《梟巢喋血戰》、《北非諜影》、《亂世佳人》以及幾乎所有的○○七電影中，男主角似乎都

會被充滿魅力的女子誘惑。但這些男主角當中，沒有一個是容易上鉤的。他們全都知道遊戲的規則，於是一路隨機應變。他們從未失控，因此也從未真正上鉤。

不過，在《雙重保險》、《日落大道》與《唐人街》裡，男主角們都被成功色誘了，下場都不太好。

所有英雄都會被誘惑，誘惑本身就是一種試煉。要想在真正的誘惑之下，還能稱得上是英雄，實在是很不容易的一件事。

◆ 延伸閱讀：Temptation; Will Power

Self-Denial｜克己

一個「需要」被傳統定義下的「成功」所加持的角色，是不會被觀眾當成英雄人物的。英雄總是像苦行僧一樣，拒絕接受一般人認為理所當然的享樂與舒適。

《現代啟示錄》的製作過程中，導演柯波拉拍了一幕很昂貴的場景，讓威拉德在曾是法屬的農莊裡與一名漂亮女子上床；在《教父》的製作過程中，柯波拉稍早也拍了一幕麥可‧柯里昂與凱

伊‧亞當斯在華麗飯店房間裡做愛的鏡頭。但是，柯波拉最後決定把這兩段床戲剪掉，原因不是什麼電影分級制或假道學，而是因為英雄享樂的鏡頭，無法替這些主角的形象加分，反而會減分。

在戰爭片中，英雄自己常會婉拒跟食物與性愛有關的邀約，卻常鼓勵同伴放輕鬆點，去找些樂子。英雄，是不能放鬆，也不能找樂子的。

在西部片裡，英雄一開始從右邊騎馬進入銀幕，片子結束時又騎馬朝左邊離開，他在這個世界唯一擁有的東西，就是我們看到的馬鞍上的那個小包包。我們無從得知，他到底換不換衣服？有沒有乾淨的衣服可換？他所擁有的身外之物，實在少得可憐。

在偵探片、警匪片、懸疑片或間諜片中，主角們常會一個人獨居在只有一個房間的公寓裡，或是像《致命武器》那樣，住在貨櫃改裝屋裡。但他們真的「住」在這些地方嗎？很難說，這些地方也許只是他累到不行時癱下來睡覺的地方。另外，如果喝酒，這種角色一定只喝啤酒，不會喝紅酒；如果開車，肯定是台破爛不堪的老爺車。

電影裡的英雄想不想要擁有新車、新房子或是新衣服？如果他真的想，也不會讓任何人知道。

就像古代的宗教與神話英雄一樣，電影裡的英雄活在這個世界，卻不屬於這個世界。他必須拒絕接受世俗的享樂，因為，他可不是一般的血肉之軀。

◆ 延伸閱讀：Heroes; Desire; Motivation

Selfishness｜自私

電影裡壞人的所作所為，到底為了誰？答案是：為了他自己。英雄的所作所為，又是為了誰？答案是：別人。

壞人做壞事，會有什麼收穫呢？權力。英雄做好事，有什麼收穫呢？如果他幸運的話，就像《原野奇俠》片中一樣，或許可以讓小男孩說聲「謝謝你」。

如果英雄做事的出發點是為了自己，那他就不再是英雄了。

◆ 延伸閱讀：Sacrifice

Sentimentality｜濫情

影評人通常不喜歡濫情，因為他們認為，這是一種對不值得付出感情的人事物付出過多感情的現象。給女人看的電影，常被譏諷為「肥皂劇」、「騙女人眼淚」，或是「娘」。感情未免也太豐沛了。

那麼，怎樣才算是感情「太豐沛」呢？很顯然，與態度、文化、觀眾、時代有關，還包括其他與電影本身無關、但與個人或社群有關的因素。最常讓人受不了的，是太多「不對」的感覺。世界上沒有一部電影，會嫌感覺太多的。倒是有很多失敗的電影，無法讓觀眾接收到電影所要傳達的感覺。

⁕ 延伸閱讀：Piry

Sex｜性

全世界都以為，美國的賣座電影充斥著暴力與性。但是，當你仔細分析既賣座、又教人難忘的電影名單，就會發現：暴力的確不少，但性卻沒大家想像的那麼多。

美國歷史上令人難忘的場景與電影，通常是在描述遭受痛苦與危險的人，只有在極少數的例子中，才會描述床第之事。這是因為，性儘管是生活中不可或缺的一部分，但有關於它的描述，從來不是戲劇不可或缺的一部分。

一般來說，電影只要展現性感就足夠了，也就是：夠挑逗。很少賣座電影，是在描述真實的性

關係。

◆ 延伸閱讀：Love; Romance; Reality Fallacy

Simultaneity｜同時性

把旗下的馬戲團表演，稱為「地球上最棒的娛樂」的十九世紀美國娛樂圈大亨巴南（P. T. Barnum），剛開始的表演方式跟別人沒兩樣，都是架起一個大帳篷，然後在中間的地上畫個大圈圈後，把大象、吞劍人、高空鞦韆、小丑、猴戲以及會讓觀眾開心的東西，輪番搬到圈內表演。一八七〇年，他發明了一樣後來被所有娛樂媒體競相模仿的東西：「同時」進行——而不是「依續」進行——的動作與表演。

為了取代一個接一個的依序型表演，巴南在觀眾面前畫了三個大圈圈。如果有人看膩了第一個圈圈裡慢慢走來走去的大象，可以看第二個圈圈裡搞笑的小丑，或是在第三個圈圈內吞劍吐火的特技表演。

電影與馬戲一樣，不需局限於依序性的動作。事實上，電影比起其他的藝術形式，更擅長展現

同時發生的動作，一如葛理菲斯，當年就為今天的平行剪接與交叉剪接法打下基礎；交叉剪接，是一種能同時呈現「在不同地方的不同角色」的剪接技巧。

在電影裡，有許多種讓劇情「同時進行」的手法。當葛理菲斯在《國家的誕生》、約翰‧福特在《驛馬車》裡安排救兵，在最後關頭拯救陷入困境的主角時，他們都呈現了在不同地點同時進行的動作。看這兩部電影的觀眾，在看第二個地點時，會假裝第一個場景的動作暫時凍結。

《教父》接近尾聲時，麥可‧柯里昂以姪兒的教父身分站在教堂裡，譴責撒旦的同時，鏡頭交叉剪接出他派出的殺手，在同時間暗殺其他黑道老大的快速連續畫面。交叉剪接是電影剪輯與導演功力的展示，而快速連續播放的不同場景畫面，會讓觀眾感到震驚、恐懼、敬佩與讚嘆。

在《教父》的最後一個場景中，柯波拉讓我們看見另一種手法：利用前後景變焦。我們先看到前景的凱伊，在幫老公倒飲料；在背景裡，我們同時看到麥可的手下逐一親吻他手上的戒指，並且在這部電影中首次稱呼他「柯里昂教父」。當兩個動作同時進行時，凱伊與麥可中間的那道門慢慢關上，讓凱伊的臉被陰影遮住，導演透過這種視覺效果，暗示了夫妻兩人之間的鴻溝已經愈來愈深。

能夠呈現同時發生的各種動作，是電影最強大的威力之一。

Situations | 情境

為什麼只有「情境喜劇」（situation comedy），卻沒有「情境悲劇」（situation tragedy）呢？

畢竟，無論喜劇或悲劇，不都是主角在某種「情境」下所發生的事情嗎？

在《怒火之花》裡，湯姆·喬德返回家鄉後，卻發現自己的家人與鄰居窮困潦倒。在《非洲皇后》裡，蘿絲·賽爾與查理·歐納特發現自己在第一次世界大戰期間非洲的尚比西河上，隨波漂流。在《美國風情畫》中，史提夫、科特、泰利與羅莉面對高中畢業後在加州史塔克頓市的生活。

《公寓春光》中的巴克斯特，則是在強行借用他公寓的老闆們以及自己的欲望之間掙扎。《熱情如火》的喬與傑瑞在情人節大屠殺案發生時，人剛好就在停車場裡目睹一切。《計程車司機》的崔維斯·畢克，則是每天在墮落的紐約街道上討生活。《梅崗城故事》裡的芬奇，則是被要求出面為在美國南方城市遭強暴罪起訴的黑人男子辯護。

所有喜劇都是情境喜劇，而所有悲劇也都是情境悲劇。有時候，我們對角色的認同，還不如我們對他們所處情境的感同身受。

❖ 延伸閱讀：Traps; Attitude

Social Issues｜社會議題

《怒火之花》是一部有關美國一九二九年經濟大蕭條的電影；《風雲人物》在談美國經歷二次世界大戰後的重新調整；《岸上風雲》是有關一九五〇年代碼頭工人工會的腐敗問題。在提到這些電影時，人們常會這樣描述，尤其是在這些電影首度上映的時候。

這些電影談的，都是上映當時的議題，但是在經過這麼多年後還能引起人們的興趣，顯示它們真正談的，恐怕不只是某個時空的社會議題。這些電影談的，其實是社會的腐敗，以及社區向心力的瓦解——這是一個永遠不會過時的主題。同時，每一部電影也會探討愛與忠誠：《怒火之花》處理的是家庭關係，《風雲人物》與《岸上風雲》則以男人與女人之間的關係為主。

一部電影倘若只討論與某個特定時空背景有關的社會議題，很快就會過時。但如果能探討超越時空的議題，就比較有機會禁得起時間的考驗。

◆ 延伸閱讀：Relevance; Historical Films; Justice; Loyalty

Society｜社會

「社區」的概念，與「社會」的概念不同。「社會」通常指的是「他們」——例如ＣＩＡ、總統府、軍隊，或是大企業。「他們」，可能是醫療、司法、警政等有權力的機構；「他們」也可能是有錢、家世良好、好命或有權勢的人。

在賣座的電影中，「社會」是一種負面力量，但「社區」則是比較正面的。

◆ 延伸閱讀：Communities

Spectacle｜布景

亞里斯多德曾列舉出戲劇的六個要素：劇情、人物、思想、對話、音樂，以及布景。據他的說法，布景是其中重要性最低的，而在隨後的各種戲劇理論，也大致傾向這種看法。

布景，不等於布下什麼壯觀的場景，它只是一些給觀眾「看」的東西而已。不管是古希臘用來表演戲劇的圓形露天劇場，或是伊莉莎白時代用瓦斯燈照明的幽暗戲劇廳，舞台上可以看到的布景

都很有限。比較考究的，頂多是在後台利用震動的金屬片，來模擬打雷聲。到了十九世紀末，電的發明讓我們可以利用電動旋轉木馬，來模擬古代雙輪戰車競賽。但是舞台劇的空間、技術與預算的限制，都讓布景看起來不怎麼壯觀。

有人常說，電影是一種視覺的媒體。這句話只說對了一半。布景——觀眾「看」到的東西——對於電影的重要性，遠大於對劇院的重要性。比起現場演出的戲劇，電影可以賺進更多的錢，因此拍片者有足夠的預算，可以動用真正的古代戰車、採用特效或電腦動畫。而且，舞台劇院裡的所有布景，都必須即時陳列出來，電影卻可以花上幾個月來精心打造布景。

儘管如此，沒有其他東西比布景更容易過時，因此在某部電影中看起來令人驚嘆的布景，沒多久之後，可能就會成為所有電影的基本配備。

◆ 延伸閱讀：Habituation; Characterization

Structure｜結構

所謂的「結構」，是指零組件與整體，以及零組件彼此間的關係。世界上許多最重要的觀念、

理論與發明，都是在探討結構關係。牛頓、達爾文、愛因斯坦等對人類知識有卓越貢獻的人，都在不同的專業領域內，發現這種「零組件與整體，以及零組件彼此間的關係」。

假如說，某一種元素真的對某樣東西的結構極為重要，當我們改變它或拿掉它，就一定會對整體帶來改變。如果某一樣零組件被移除掉之後，對於整體不會產生重大改變，那它就不能算是具有「結構上的重要性」。

電影的「結構」中，包含──但不局限於──以下這些元素：情節、角色、場景、時間、場地、動作、物件、聲音、色彩、燈光以及移動。我們在電影中看到、聽到或感覺到的任何東西，都可能是潛在的重要結構組成元素。

雖然，電影的進行會受到「時間」的約束，但由於電影中也包含了很多想像的事物，因此不見得會受真實世界的約束。對於電影來說，最重要的是找出電影「實際進行的時間」與觀眾「想像中的時間」的關係，以及電影「實際上映時間的長度」與「觀眾看電影時所感覺到的時光飛逝」兩者間恰當的關係。

一部電影之所以失敗，常常是因為某些重要的劇情，在觀眾還沒有做好心理準備前就太早登場，或者，是在觀眾已經覺得不太需要它的時候，太晚才出現。事件的發生順序、節奏以及彼此間的關係，都是與整體結構有關的考量點。

看電影時，觀眾通常不會感受到結構，因為他們在電影結束之前，不會知道各個組成元素與整

體的關係，也不知道組成元素彼此間的關係。但，電影的創造者自己卻必須對電影的結構保持高度敏銳性。

❖ 延伸閱讀：Elegance

Structure, Dramatic｜戲劇結構

戲劇結構的力量，強大到可以影響所有其他說故事的藝術，包括新聞與紀錄片在內。

戲劇的結構很像笑話：慢慢進入高潮之後，把先前所營造的緊張氣氛全部釋放。戲劇倘若無法製造緊張感，最好短一點，否則會很枯燥。

在戲劇結構中，所有事情都有特殊意義，而且每一件事都是故事的，因為，戲劇結構的運作就像牛頓的力學——所有東西都有因，每一個因，都會產生果。在真實人生中，意外與巧合常發生，也常讓歷史改觀，但是，戲劇結構卻基於一個基本的前提：決定未來的，不是命運、上帝、歷史、意外或巧合，而是每個人今天所做的決定（參見 Destiny; Individualism）。

我們都知道，生命的邏輯就是：常常沒有邏輯。諷刺的是，戲劇如果模擬人生這種缺乏邏輯的

情況，十之八九會被觀眾嫌它不夠真實。

在戲劇中，觀眾要追尋的，是一種真實人生中很難找到的結構。

◆ 延伸閱讀：Structures; Structure, Episodic; Structure, Journalistic; Accidents; Destiny; Reality Fallacy

Structure, Episodic｜片段式結構

小孩子與比較缺乏經驗的人在說故事時，往往會說出「片段式結構」的故事。片段式結構的故事，最大敗筆就是：所有事件都是用「然後」這個字串聯起來的。

任何聽起來像這樣的故事：「這件事發生，然後，另一件事發生，然後⋯⋯」，都叫做片段式結構。相反的，戲劇性結構則是把不同的事件，用「但是」串聯起來。它使用我們熟悉的格式──

「好消息是⋯⋯，但是，壞消息是⋯⋯」。

使用片段式結構的風險，在於故事結構會比較鬆散、不吸引人，甚至無聊，因為觀眾無法理解事件之間的相互關係。

跟「旅途」有關的電影，不管是《逍遙騎士》與《末路狂花》，或是沿著黃磚路走的《綠野仙

蹤》，或是順著水路走的《非洲皇后》、《現代啟示錄》，都得面臨片段式結構的挑戰。儘管沿途發生的事情，不一定彼此間存有因果關係，每件事發生的順序也可以隨意更動，但是在難忘電影中，主角內心的發展以及他們對事件的反應，卻還是得遵循戲劇結構。

一部電影的「戲劇結構」，可以畫一個看起來像一座山的三角形來表示；而「片段式結構」則可以用一條偶爾有小凸起的水平直線來表示。戲劇結構的故事，最後總是在高潮中結束；片段式結構的故事，往往只是平淡地結束。

◆ 延伸閱讀：But; Structure; Biographies

Structure, Journalistic │ 新聞結構

每一門新聞學課程，都會從教導學生什麼是新聞的五個W開始——who（誰）、what（什麼）、where（何地）、when（何時），以及why（為何）。新聞報導的結構，常以倒金字塔來表示，恰好與戲劇結構常用的三角形結構上下相反。這兩種結構的迥然不同，主要是因為故事中最重要的元素，所擺放的位置完全不同。

新聞記者都知道，要在第一段就「說出重點」，部分原因是報紙讀者習慣先看新聞的重點，而且報紙的營運是靠廣告收入支撐，廣告也因此占據許多報紙的版面。倘若編輯決定要把一篇新的文章或廣告塞進某一版，他必須能夠很輕易地砍掉故事的後半段，或是乾脆整則挪走。

一篇新聞報導，往往是愈往下讀，愈缺乏趣味。但戲劇剛好相反──如果一部電影的後半段被拿掉，消費者肯定會有被欺騙的感覺。

平面媒體的新聞結構，在過去三百多年來沒什麼改變。但是在電視與電影裡，新聞結構就很難維持下去，因為，如果你在故事一開頭就告訴大家，什麼人、做了什麼事、何時、何地與為何，大家幹嘛還要繼續看下去？電視與電影必須「隨時間進行」的特性，迫使它們的內容製造者不得不捨棄傳統的新聞結構，改用戲劇結構。這也是為什麼，紀錄片與電視新聞報導常常把最精采的內容，留到最後面的原因。

◆ 延伸閱讀：Structure, Dramatic

Subplots｜次要情節

一直以來，次要情節有許多不同的定義。有時，它是與故事主軸完全分離的發展支線，有時它與故事主軸分離，但彼此間有相關性。與所有說故事的原則一樣，關鍵在於是否能集中能量與焦點。如果次要情節所交代的，是完全不會影響主角的事，那它可能就沒有存在的必要。

想要在有趣的場景上、創造出有趣的角色，而且又跟電影的故事主軸沒什麼關係，這種可能性是存在的。當這種情況發生時，拍片者事後可能會發現，這麼做反而削弱了電影的整體性。舉例來說，許多人覺得《教父第三集》最有趣的部分，是文生‧曼契尼的故事，他從麥可‧柯里昂手中接下大家長頭銜的過程，媲美《教父》第一集。但是《教父第三集》講的，還是麥可‧柯里昂的故事。文生的故事與麥可的故事，兩者互相角力的結果，是觀眾永遠搞不清楚這部電影到底是在談誰、在講哪件事。這一點，永遠都是危險的。

◆ 延伸閱讀：Conflict, Single; Backstories; Elegance

Success｜成功

每個人都知道，美國人渴望成功，希望因此能帶來幸福。大家也都知道，在美國要體現「成功」，就必須透過昂貴的房子、豪華的家具與設備，加上完美的配偶以及車庫裡拉風的汽車，才算完整。

但是，沒有任何難忘的電影，談的是這種定義的成功。如果某個角色在電影剛開始就渴望成功，如《風雲人物》裡的喬治‧貝利、《星夢淚痕》的愛絲特‧布拉吉，以及《華爾街》裡的巴德‧福克斯，你可以確定，這個角色在電影結束前，會發現人生還有其他更重要的事。

美國人在真實生活裡定義的成功，並不是英雄所渴望的東西；幸福，會被英雄看成事不關己的東西。或許，這可能是因為他知道自己無福消受。

英雄的生活，是充滿著痛苦、犧牲、失落與死亡的。哪一位渴望「成功」的人，會選擇這樣的道路？

在美國人所居住的現實世界裡，一位工作很賣力、忍受極為艱困的環境、做出重大犧牲、最後卻獲得與所花的時間與精力不相稱的報酬，我們會如何稱呼他呢？

在別的時代或文化，這種人可能會被稱為「聖人」；但在當代的美國，他可能會被叫做「失敗者」。

◆ 延伸閱讀：Endings, Happy; Self-Denial

這多少也可解釋，為什麼我們雖然敬佩英雄，卻很少嘗試模仿在電影中看到的他們。

Suicide｜自殺

在《致命武器》這部片剛開始不久，馬丁·瑞格獨自坐在他狹窄的貨櫃改裝屋裡，邊喝酒邊拿起過世太太的照片。他一時悲慟，張開嘴巴，把手槍塞進去，並準備扣下扳機。《風雲人物》片頭的喬治·貝利，則是準備從橋上跳下去自殺。《外科醫生》的牙醫師發現自己性無能後，也想要自殺，他的好友們見狀不但沒有說服他打消念頭，反而幫他擬定自殺計畫。就在他自殺前一刻，響起了電影主題曲、同時也是同名電視連續劇主題曲——〈自殺不會痛〉。

以上這些自殺，最後全都未遂。如果成功的話，《致命武器》與《風雲人物》就演不下去了。《外科醫生》仍然可以繼續演下去，因為那位牙醫師並不是主要角色，但他所產生的強大情緒反效果，會影響電影之後繼續搞笑的力道，因為儘管歌曲那樣唱，自殺畢竟不可能不會痛的。

《日落黃沙》、《虎豹小霸王》與《末路狂花》裡，結局都在描述主角沒有太多掩飾的自裁。

但是這種自我毀滅的行為，卻被各種東西所掩蓋——例如輕快，甚至俏皮的配樂以及導演手法。

「寧願站著犧牲，也不願跪著苟且偷生。」相傳是墨西哥與西班牙內戰英雄所說的一句名言。

美國在描述美墨戰爭「阿拉摩之役」的英雄時，也用了類似的話：「光榮穿著馬靴戰死」。這樣的自殺情節，其實是矛盾的，這也是為何《日落黃沙》、《虎豹小霸王》與《末路狂花》電影最後都以停格處理。如果這些電影讓觀眾有機會思考真正的結局，並看到真正的下場，觀眾就會發現他們原本以為的光榮一刻，其實不過是人生熄滅的一刻。

❖ 延伸閱讀：Endings, Happy; Will Power; Paradox

Suspense｜懸疑

希區考克是全世界聞名的「懸疑大師」。由於地位與他相當的導演當中，沒有人被這麼稱呼，我們因此知道，他與其他導演有很大的不同。

希區考克認為，驚奇（surprise）與懸疑（suspense）是不一樣的。如果兩個人坐在同一桌，炸彈突然引爆，我們會感到「驚奇」；但如果我們先看到有人在桌子底下藏炸彈，然後看到兩個人在

桌子前坐下來，我們看到的就是「懸疑」。

這種緊張的懸疑感覺，我們可以在《教父》有名的義大利餐廳場景中看見典範。麥可打算做掉毒販索洛佐，以及扮演他貼身保鑣的貪污警長麥克魯斯基兩人。載著麥可前往餐廳的司機，在橋上突然一八○度掉頭轉向，讓我們開始感到懸疑——他們要帶他去哪裡？進入餐廳後，麥可用西西里語和索洛佐交談，由於兩人對話沒有被翻譯出來，我們不曉得發生了什麼事；接著，麥可終於找到槍，返回座位，耐心等到地鐵要事先應該已經藏好的手槍，卻一時找不到；接著，麥可終於找到槍，返回座位，耐心等到地鐵從下面隆隆經過時再動手。最後，當緊張的懸疑感來到最高潮，麥可從近距離，各朝兩人開了一槍。換言之：我們都知道會發生什麼事，只是不知道何時與如何發生。

驚奇與懸疑的最大不同，在於觀眾知道的程度。當拍片者與觀眾分享某些訊息時——例如懸疑的情節，觀眾會更加投入；反之，倘若他們只是被動目睹由拍片者所操控的事件，如驚奇的情節，就不會那麼投入。

◈ 延伸閱讀：Mystery

Suspension of Disbelief｜姑且相信

英國浪漫主義時期的詩人柯立芝，曾寫到的「自願姑且信之」（willing suspension of disbelief），這句話，可以幫助我們了解觀眾與銀幕之間的關係。

一方面，我們都知道浪漫喜劇最後收場時，愛人都會擁抱在一起；恐怖片演到最後，怪物都會被消滅；西部片最後那場槍戰結束後，壞人一定會被射死，英雄一定安然無事。絕大多數的賣座電影播了十分鐘後，我們倘若把放映機關掉，然後問觀眾最後結局會怎麼樣，我們會發現觀眾幾乎每一次都猜對。

但是，我們同時也都知道，自己在看的「不過是部電影」，而我們卻把這個意識暫時凍結起來，表現得好像在看真實發生的事情一樣。這也是我們的手掌會冒冷汗、會不敢呼吸、腎上腺會快速分泌的原因。

要達到這種效果，賣座電影中所有發生的事都必須是「向心」的——也就是，把我們吸引到它的核心。任何會把我們從故事核心帶走的東西——例如讓我們想起現實生活——都必須加以避免。

◆ 延伸閱讀：Manipulation; Seamless Web; Flow; Documentaries

喜劇常會加入罐頭笑聲，但從來沒有人想到要替悲劇加入罐頭哭聲。

Talking Heads | 長舌角色

編劇新手常會替電影中的角色，設計滿滿一整頁的台詞，電影業界稱之為「長舌角色」。當這些編劇事後發現，這種做法暴露了自己的不專業，往往懊惱萬分。

電影中所講的話，往往只有短短一個鏡頭，在現代的電影裡，是以「秒」計的。但也有一些很戲劇性的場景，會超越這個通則。譬如說《巴頓將軍》的開場白，主角對他的部下說：「沒有一個混蛋是因為替國家喪命而贏得戰爭的。想要贏得勝利，就要讓對方的混蛋為他的國家喪命。」這兩

句台詞，只是他冗長獨白中的一小部分。《現代啟示錄》裡，庫茲上校建議威拉德：「你必須學習與恐懼共舞，要懂得跟恐懼與怕死的心情做朋友。」這同樣也是一段很長獨白中的一小段。

《北非諜影》是一部對話頗多的電影，比較近代的《黑色追緝令》也是，此外許多難忘的賣座電影，對話也不少。話很多的角色，只要他們所說的話夠有趣，基本上沒有問題；但如果淨講些無關痛癢的話，再短也會被認為太長。

* 延伸閱讀：Dialogue

Teams and Couples | 團隊與伴侶

團隊不見得都是伴侶，但所有的伴侶都是團隊。忠誠，可以讓一個團隊團結在一起；背叛，則讓它分崩離析。介於忠誠與背叛的，就跟「敬意」有關了（參見 Respect）。

團隊中成員所做的一切，要能增加彼此的力量。但如果不是增加、而是彼此削弱力量時，成員之間就會處於對立的狀態——就算他們自己沒有意識到。

英雄與那些彼此對立的人，有時候會屬於同一個陣營。西部片與黑幫片等以團隊故事為主的電

影，常用的手法就是讓主角跟壞蛋「曾經」屬於同一邊。

然而，「團隊」並不是以一群人的相似性來定義的，而是因為這群人有「共同的目標」。事實上，「異類相吸」是團隊的基本組成原則之一（參見 Opposites）。

像《虎豹小霸王》這樣的「死黨電影」中，團隊成員的互動方式很多時候就像伴侶。無論是否有情色成分在內，這類故事往往會帶著很多愛情故事的特徵（參見 Love）。

我們在運動場或商場上看得很清楚，團隊組成的目的，是為了某一特定的任務，當任務結束後，團隊成員如果願意的話，可以分道揚鑣。至於伴侶，則沒有什麼特定任務，伴侶會在較長的時間內，一起經歷許多事情。

影史上許多最令人難忘的團隊，通常因為成員之間彼此關係盤根錯節，人們常會弄混他們的身分。譬如說，哪一個是勞萊，哪一個是哈台？哪一個是布區·卡西迪，哪一個是日舞小子？哪一個是賽爾瑪，哪一個是露易絲？

當兩位角色完全融入彼此，讓觀眾記不太清楚誰是誰時，這可能是電影成功的標誌，而不是創意的失敗。當這種情況出現時，假如有人問：「誰是這部電影的主角？」答案就是：「他們。」

＊延伸閱讀：Heroes; Heroes, Single; Antagonists; Love; Loyalty; Betrayal

Technology｜科技

在早期的電影裡，「自然」常被想成一片荒野或叢林——一個亟需人類來整理的既危險又混亂的地方。

到了現代，「自然」卻成了平靜與和諧事物的象徵。賣座的電影故事中，危險、混亂力量的來源，常常是機器，如《2001：太空漫遊》的海爾、《銀翼殺手》中的複製人，以及《魔鬼終結者》系列中的機器人。

幾乎永遠不變的是：有力量的故事，都與力量有關。當我們說，大自然或機器「失控」，我們真正的意思是：「失」去我們的「控」制。只要有什麼事情不再受人類所控制時，人們就有機會拿來大作文章。《大法師》中，科技救不回年輕的莉根；在《魔鬼終結者》與《駭客任務》中，科技可能摧毀整個人類的文明。當科技失控，解決之道很少是更優越的科技，而是來自人類獨特的內在特質，就像我們在《星際大戰》中所看到的。

◈ 延伸閱讀：Chimeras; Monsters; Power; Chaos; Tools

Television vs. Film｜電視與電影

電影與戲劇裡最具威力的故事，是關於單一角色的單一議題。但是，電視講的常是一連串故事，而不是單一個人的故事；所描述的也常是很多位角色，以及這些角色所遇到的一個又一個的問題。

電視節目當中，有一半是情境喜劇；其他一半則是情境悲劇（參見 Situations）。不管是哪一種，都不會有電影中常見的「冒險召喚」（參見 Call to Adventure）。在受到時間限制的電視節目裡，無法花太多時間醞釀，等候「召喚」出現。這些角色每天都必須面臨一個接一個的挑戰——而且往往超過一般人一天之內有辦法應付的各種危機。

在最難忘的電影與戲劇裡，所有的動作與角色都圍著主角打轉。現代電視的主角已經被「一群主角」所取代，所呈現的是不同角色之間的互動，沒有單一的劇情主軸（之所以用這種結構，是為了要插入廣告，又不會讓觀眾覺得被打斷）。

由於電視影集必須撐起數十集，甚至上百集，而且得快速進入故事的重點，角色們因此大都從事醫療、警察、偵探與法律等工作。在這些領域中，你不需要主動尋找冒險的機會，只要準時上班就夠了。

◆ 延伸閱讀：Heroes; Single; Conflict; Structure, Episodic

Temptation｜衝動

在《真善美》裡的一個關鍵時刻，范‧特拉普上尉如此談到占領他祖國的納粹德國：「抵抗他們，對我們全部人而言是滅亡；加入他們，則是無法想像。」《鴞巢喋血戰》裡，山姆‧史貝德告訴布麗姬‧歐香妮絲說他愛她，但也說：「我不會為了妳瘋狂⋯⋯我之所以不會，是因為我全身上下都想不計後果地為妳付出。」《星際大戰》裡，黑武士敦促路克：「加入我們，我會完成你的訓練。」衝動是種考驗，是英雄們所必須面對的挑戰之一。衝動存在的目的，與所有的考驗一樣，看英雄到底是不是真正英雄的料。

◈ 延伸閱讀：Seduction; Tests; Will Power; Defiance

Tests｜考驗

要當英雄，方法與當醫生或律師一樣——都得通過考驗。但與這些職業不同的是，「準英雄」們所接受的不是教育或知識方面的考驗，考驗這件事也不是在電腦終端機前進行；他們接受考驗的

地點，是在一個叫做「觀眾」的法庭。

與史坦利・庫柏力克一起撰寫《2001：太空漫遊》原著的亞瑟・克拉克表示，電影中在地球、月球與木星出現的黑色方尖塔紀念碑，原本是要讓觀眾一眼就知道，它們是要來測試人類是否有資格再繼續進化下去（庫柏力克最後決定將考驗這一點模糊化，讓不少觀眾看得很迷惑）。

《星際大戰》裡的考驗就清楚多了。天行者路克所接受的訓練、戰鬥與折磨，都是要考驗他是否具備成為絕地武士的料。《北西北》中，羅傑・桑希爾與希區考克電影中的其他主角一樣，面對一個又一個的考驗。《致命武器》的馬丁・瑞格在整部電影中不斷接受考驗與折騰，這也與偵探片、驚悚片以及幾乎所有的動作冒險片一樣。

在所有的電影類型中，英雄之所以老是被困住、被折磨或被傷害，就是因為我們都相信，「吃得苦中苦，方為人上人」這句話。

少了考驗，就無法打分數，也無從知道哪些人值得我們賦予「英雄」標籤。

◆ 延伸閱讀：Wounds; Sacrifice; Heroes

Theme｜主題

《白鯨記》作者赫曼・梅爾維爾（Herman Melville）曾經說：「要有很棒的表現，你必須先選擇一個很棒的主題。」我們也套用這句話：想要有很棒的角色，你必須把他與很棒的主題連結起來。但「主題」這個詞，與「角色」一樣，我們常把它掛在嘴邊，卻很少人真正仔細去探索過它。

什麼是主題？通常，它只不過是一個一再重複的概念，重複到大家都知道它已經一再被提起過。對耶穌而言，主題是憐憫；對馬克思來說，則是壓迫；而佛洛伊德的主題，則是潛意識。

主題對於賣座電影重要嗎？當然重要。但如果你照現在很多人所教的方式來思考，它就不重要了。譬如說，「一個人對另一個人不人道」，是文學與戲劇最常見的主題，但它也是許多報紙頭條與電視晚間新聞的主要內容。無論是一個人對另一個人不人道，或是愛情的力量、性欲的危險性、貪婪的自我毀滅以及妒嫉的嚴重後果等這類「主題」，其實一點也不特別，我們都聽過太多次了。

想要緊緊抓住觀眾的注意力，主題必須靠「動作」表達，而不是用老套的方式來詮釋。主題不是只用「講」的，電影界最顛撲不破的老話「用演的，不要用說的」，正是難忘賣座電影處理主題的方式。

Time｜時間

一部電影，是從什麼時候開始的？英語世界的小說家總是用過去時態來寫作，但電影都是發生在當下，因為，電影上映的時間，就是現在。

由於電影的播放是有時間性限制的，因此電影只剩相當有限的工具，來標明不是「現在」發生的事。拍片者可以在片頭打上「一八九○年」，或是觀眾可以從路上沒有汽車、片中人物的怪異服裝與髮型，得知時代背景。但對電影來說，一八九○年就是現在，除非拍片者另外提起或暗示，它會一直是電影的現在。

電影想要標示時間點，可用的工具很有限──標示年代的字幕（比方說一九一○年）、樹上的葉子凋零、季節的改變，或是泛黃破舊的月曆。這些工具絕大多數都已經被一用再用，而且手法通常不會很細膩。

只要稍稍在「時間」上動手腳，一部電影就會有實驗電影的味道。以《大國民》為例，它在播完剛剛開始的新聞片段後，故事基本上是按照時序向前推進的。但，由於其中一位角色用倒敘的方式，說出自己的故事，電影於是回到「現在」，讓另一個角色出場；有好幾次，歐森‧威爾斯讓那個人的故事，與先前進行中的故事重疊。這部電影的實驗手法雖然不多，卻給人一種很實驗性的感覺。

想要跳脫傳統依時序向前推進的方式，拍片者必須很小心地設計出策略。操弄時間概念可能會

很好玩，但也可能讓人看得「霧煞煞」。相反的，當時間的概念夠清楚又扣人心弦，如《日正當中》這部電影，效果會非常驚人。

◈ 延伸閱讀：Flow; Crisis Point, One-Hour; Deadlines; Flashbacks; Backstories; Mystery

Tools｜工具

英雄通常沒有什麼特別的工具；他們只有過人的道德感。

假如你看到一個英雄擁有很強的工具，通常在電影結束前，這些工具不是遺失，就是破損。道理很簡單：依賴強大工具的人，基本上就不算是英雄。失去這些工具，能讓主角在面臨危險時，暴露出脆弱的一面，也讓他有機會**成為**真正的英雄。

◈ 延伸閱讀：Technology; Armor; Weapons

Topicality 話題性

當《北非諜影》在一九四三年首映時，同盟國領袖剛好就在電影描述的北非城市卡薩布蘭加舉行會議。儘管政治人物與拍片者都說這只是巧合，但還是讓這個城市聲名大噪，也讓電影意外地大大提高曝光度。

內容在談美國一座發電廠核子反應爐失控熔化的《大特寫》（The China Syndrome），是在一九七九年首映。當時，正好發生了三哩島核能輻射外洩事故。對核能發電業而言，這是天大的壞消息，但對這部電影來說，卻是好消息——讓這部片子的劇情，添了幾分真實感。

當有人說：「我認為這個話題，可以拍成一部好電影。」這通常得花上兩年——甚至九或十年——才能孵出一部好的腳本，才能把拍片資金籌募到位，讓合適的影星同意擔綱演出，吸引對的導演執導，並且排出發片進度表。沒有人能夠準確預測電影發片的時候，還能與發片當時的熱門話題緊緊相扣。原始版本的《戰略迷魂》由於劇情描述暗殺總統候選人，太過切合當年甘迺迪總統遇刺身亡的新聞，使得這部電影的發片硬生生被喊停。

拍電影的人，通常不擅長把時事性話題融入電影中。它只是電影發片時，買票進場觀眾的主觀感受。

❖ 延伸閱讀： Relevance; Social Issues

Tragedy｜悲劇

談到喜劇，我們有英國的喜劇、美國的喜劇以及德國的喜劇等等；但相對於古希臘悲劇，我們這時代卻無法明確指出哪些是英國悲劇、美國悲劇或德國悲劇。

喜劇會限於文化、地點與時間；悲劇則比較能跨越時空界線。在電視發展的早期，喜劇常會加入罐頭笑聲，但從來沒有人想到要替悲劇加入罐頭哭聲。一件事情好不好笑，我們需要有人來告訴我們；但悲不悲傷，我們卻毋需被告知。

但是，如果我們只看美國電影，我們可能不會知道，世界上有悲劇這種東西。在美國，「悲劇」這兩個字，就像有些文化中的「性」，都是禁忌。在相信「未來掌握在自己手中」的美國文化裡，悲劇的宿命論簡直就像異端邪說（參見 Destiny）。

但，這並不意味著，人們對悲劇沒有感受；事實上，在許多美國的難忘電影中，這種感受經常出現。這些電影比較接近悲劇，比較不像喜劇。不過，這也只能用感受的，沒有人敢直接把悲劇兩個字說出來。

悲劇裡的主角，大都以死亡、鋃鐺入獄或與人群永久隔離收場；喜劇的結局則通常是婚禮、派對或某種慶祝活動。但如果電影一開場就是慶祝場面，最後則有可能演變成悲劇。

一個故事最後會變成喜劇或悲劇，要看主角的欲望與責任之間的架構方式。倘若電影花了很多

時間刻畫主角的欲望，最後可能朝喜劇發展；倘若它花了很多時間刻畫主角的責任，最後則可能是悲劇。

喜劇片主角最難忘的動作或舉止，通常出現在接近片尾處；但在悲劇中，則是多數出現在接近片頭的地方，例如李爾王把他的王國送給女兒；馬克白殺了國王；查爾斯·佛斯特·凱恩與麥可·柯里昂掌握權力。屬性接近悲劇的電影，片頭交代完難忘的動作後，接下來的故事都在描述這些動作的「後果」。

悲劇通常比較會重申法律、秩序與理智的重要性。凱恩、麥可、阿拉伯的勞倫斯，以及大多數令人難忘的角色，都不會被情緒沖昏頭。他們都會「思考」接下來要做的事，而且都是把所有角度事先徹底想過之後，才冷靜地採取行動。倘若不是這樣，倘若他們被熱情牽著鼻子走，結果可能會很糟。因此，當凱恩衝動地決定要與蘇珊在一起，他的人生就開始走下坡了；當麥可把西西里女子亞玻洛妮亞娶進門後，沒多久她也過世了；當勞倫斯突然表示：「不留活口！」他的人生也進入黑暗時期；伊底帕斯一時衝動，殺害了最後證實是自己父親的男子；羅密歐一時衝動，把毒藥喝下肚；《欲望街車》的史丹利·柯瓦斯基，一時衝動犯下了性侵害罪。我們可以一再地看見，一時的衝動，往往導致悲劇的下場。

很多人都同意，好萊塢電影都得有「幸福的結局」——換句話說，就是擁有了力量，這其實就是源自喜劇（參見 Endings, Happy）。而悲劇，則一定是從權力高峰跌下的過程。

許多悲劇都像希臘神話中的伊卡魯斯（Icarus）──他先是開心地飛起來，接著卻不顧警告，飛得太高、太接近太陽，最後翅膀熔化、掉進愛琴海裡摔死。悲劇的基本主張是：讓一個人得以超越別人的「力量」，是既虛幻又短暫的，常導致古希臘人稱為 hubris 的傲慢，並帶來最終的敗亡。

悲劇的結局，總是會與觀眾的正義感呼應。不過，古代悲劇常見的「致命缺陷」，現代的觀眾很少有感覺──或許這是因為公理正義與個人的缺陷無關。現代的悲劇，常源自主角所選擇的某項錯誤決定或行為，而不是來自主角所無法掌控的因素（參見 Destiny）。

像《熱情如火》之類的喜劇，常會為了有個快樂結局，而任意安排主角出現奇蹟式的人格變化，觀眾們多半也不計較。但是，像《大國民》之類的悲劇，之所以要這樣結束，是因為它們必須如此──主角的行為，當然得合乎邏輯才行。

如果我們一開始就知道某件事情的後果，可能很多事我們根本不會做。往往讓我們覺得好笑的，是明明知道結果會怎樣，卻拒絕相信與接受。但是，「相信與**接受**」我們的決定與行為的後果，往往正是悲劇的基本精神。

＊ 延伸閱讀：Comedy; Decisions

Transcendence｜超然

英雄之所以要追求力量，永遠不是為了自己，而是某種**超越**他自己的東西，某種比個人的滿足，甚至比生命更為高貴、更有價值的東西。

英雄拚了老命要達成的「超我」目的，可以是一種理想、一項新發現，或是拯救人類。不管目的是什麼，獲益者絕對不只是他自己。不具備這種「無我」的超然，英雄就不是英雄。

❖ 延伸閱讀：Transformation; Pyrrhic Victories; Sacrifice; Heroes; Causes; Missions; Motivation

Transformation｜蛻變

許多最為難忘的故事，都是跟「覺醒」有關——也就是：認識了自己、開始想要做某件事。

《怒火之花》的湯姆・喬德、《現代啟示錄》的威拉德、《黃金時代》中三位返鄉的士兵，以及《梅崗城故事》與《阿甘正傳》中的旁白者，都赫然發現，自己具有之前從不知道的力量。

有時候，則是像《阿拉伯的勞倫斯》與《甘地》兩部電影所描述的，是整個文化覺醒，意識到

本身的潛力。

當個人或社會開始覺醒，並意識到自己的潛力時，世界就會出現威力強大的蛻變。在美國電影中，我們常可以看到這種情節，這正好也解釋了為什麼全世界如此習慣於蛻變。

◆ 延伸閱讀：Individuation; Gifts; Power; Impotence

Traps｜陷阱

幾乎所有令人難忘的賣座電影，片名都可以精準地取名為「陷阱」。

詹姆斯・龐德在《金手指》中，被綁在一張桌子上，一道雷射光朝著他的褲襠，一路往上逼近。《2001：太空漫遊》的大衛・鮑曼，被鎖在太空船外面。邦妮與克萊德、布區・卡西迪與日舞小子，被地方執法警察團團包圍住。《飛越杜鵑窩》的麥克墨菲，被綁在「管束衣」裡動彈不得。《北西北》的羅傑・桑希爾先是被噴灑農藥的飛機困住，隨後又被困在拉希摩山的山壁。《末路狂花》的賽爾瑪與露意絲，則被後面窮追不捨的警車與前方的大峽谷給困住。

英雄倘若被陷阱困住，會使用所有的力量、知識、巧思與意志力，靠著「自己」脫困。這也是

他們會被困住的原因——這樣他們才有機會證實自己確實是英雄。

◆ 延伸閱讀：Action; Will Power; Heroes; Rescue; Temptation; Tests; Trials

Trials｜審判

每位律師都知道，許多法院審判過程的原理，其實跟戲劇是相通的。反過來說，許多電影——無論有沒有出現實際的法庭場景——架構也很像審判。

在審判與電影中，都有觀眾在一旁觀看，都有說出來以及沒說出來的話，都會對於另一方的動機與目的提出質疑，並試圖從行為與肢體語言找出線索。觀眾與陪審團在蒐集資訊與觀察的同時，可能會在正反兩邊來回移動。倘若少了這種來回擺盪，觀眾與陪審團都會感到無聊。

自從古羅馬時代以來，人們在談到審判時總是習慣想起天平的圖案。這個天平圖案對於戲劇、運動以及很多人熱中的其他競技，也同樣有用。最有趣的故事與競賽就像最有趣的法院審判一樣，天平一開始傾向一方，然後再傾向另一方，最後結果在結局未出爐前，沒有人能搞清楚。

◆ 延伸閱讀：Tests; Duality

True Stories｜真實故事

電影的廣告與開場白，常會標榜「本片根據真實故事改編」。這種做法，常引來影評人、歷史學家以及吃飽閒著的人，批評電影裡的許多環節「與事實不符」。

如果我們要的只是真相，我們大可坐在街角，看著真實的人生從我們眼前經過。我們所追尋的，是真相的出現模式，是可以將我們真實生活中所聽到的聲音、看到的影像歸納出意義的故事——也就是：某種讓生活變得有意義的「架構」。

《大國民》是真實的故事嗎？電影中描述的事件與細節，在實質內容與發生順序上，都像極了美國一代報業大亨赫斯特（William Randolph Hearst）的一生。赫斯特當年還動用一切資源，差點讓這部電影無法上映。若非哈姆雷特、馬克白、凱撒大帝以及其他人在莎士比亞寫故事時早已作古，這些有權力的人可能也會想盡辦法，追殺這個膽敢把話塞到他們嘴巴裡的窮書生。

幾乎所有「根據事實」的故事，都被重新「改編」過，例如有些事件被拿掉，或增加新創的場景、事件與對白，以配合劇情需要，而不是處處要符合事實。

◈ 延伸閱讀：Realism; Reality Fallacy; Adaptations; Biographies

Truthtellers｜講真話的人

高喊「國王沒有穿衣服」的小孩，可能會讓周圍的人嚇得半死，卻會讓觀眾笑出來。

不假思索地隨口說出事實的老人，倘若被踢爆的對象是臭屁的權威人士，也會讓觀眾覺得荒謬。小孩之所以說出事實，是因為他不曉得還有其他更好的表達方式，也不知道說這話會帶來什麼後果；而老人說出真相，則是因為他根本不在乎。

正因為講真話會帶來嚴重的後果，講真話的場景，往往是一齣戲劇的精華所在。英雄，是一種特殊的講真話的人——他明明知道後果會怎樣，而且也在乎後果，但他還是勇於說出真話。這也再一次凸顯出，他具有成為英雄的特質。

◆ 延伸閱讀：Unmasking; Deception; Detective Films; Misdirection; Realism

U

存在我們許多人靈魂深處的，是一種害怕自己「沒有靈魂」的恐懼。

Unmasking｜揭露

存在我們許多人靈魂深處的，是一種害怕自己「沒有靈魂」的恐懼——我們只不過是被父母、社會、學校以及其他的外在力量，所塑造出來的模樣而已。

這導致另一種恐懼：假如別人看到我們的真正模樣，他們會不再愛我們、不再尊敬我們、不再與我們交往。因此，我們會刻意假裝成另一種樣子。

難忘的喜劇與戲劇，常會把主角的虛偽一一踢爆。《萬花嬉春》、《窈窕淑男》、《畢業

生》、《熱情如火》，都有這種場景；《大國民》、《日落大道》、《教父》與《唐人街》也是一樣。由於偽裝需要花費很多精力，因此可以想見，踢爆偽裝的場景，威力有多麼強大。

◆ 延伸閱讀：Discovery; Revelation; Redemption

愛情與暴力都包含了一種釋放、拋開壓抑的感覺。「我無法控制自己」，常被用來合理化暴力與愛情。

Values｜價值觀

下回當你在家裡與別人一起欣賞ＤＶＤ電影時，試著看到一半按暫停，然後請大家就每一個演員到目前為止的表現，為他們打分數。你會發現，大家的看法會很接近。

但是，假如你問他們，對同一角色有什麼「評價」時，答案就會有顯著的差異了。人們常會在故事的不同時間點，對角色做出不同評價，而他們的評價常與他們對整部電影的看法有關。倘若你認為麥可·柯里昂只是個心狠手辣、一心要把對手幹掉的黑道頭子，你對《教父》就會產生某種價

值判斷。如果你認為他是一個為了拯救家族與家人，被迫採取激進手段的人，你會對這部電影有著另一種看法。

沒有任何事情，會比一個人的價值觀更複雜、更個人化；也沒有任何東西會比你所抱持的價值觀，更容易表露出人與人之間的基本矛盾。真實生活中的我們如此，電影裡的角色亦然。譬如說，在很多宗教故事中，握有權力的人通常比較缺德，沒有權力的人卻充滿美德。倘若這精準反映了我們的價值觀，那麼不管在電影或真實生活中，我們應該看到更多人為美德奮鬥，更少人為權力鬥爭。

◈ 延伸閱讀：Ethics; Power; Justice; Sacrifice; Wounds

Victims｜受害者

英雄，是拒絕受害的受害者。他會抗拒，不會被動地接受外界對他的加害。他承受痛苦、犧牲奉獻，但如果你覺得他很可憐，那你又大錯特錯了。因為，他最後總會超越苦難，將自己蛻變成與受害者相反的角色：英雄。

◈ 延伸閱讀：Sacrifice; Defiance; Pity; Transcendence

Villains｜壞蛋

《星際大戰》、《沉默的羔羊》、《現代啟示錄》、《異形》與《魔鬼終結者》，這些電影有什麼共同點？答案：這些電影中的壞蛋，比英雄更令人難忘，而且更加有趣。

小孩子裝扮成黑武士的模樣，機率遠高於天行者路克。我們都記得庫茲上校在《現代啟示錄》的最後一句台詞「恐懼、恐懼」，卻想不起威拉德最後說了哪些話。我們都記得《沉默的羔羊》中漢尼拔吃了某人的肝，搭配蠶豆與一杯上等的紅酒下肚，誰會在意——或在意——那位女探員晚餐吃了什麼東西？

英雄只要稍不留意，就會令人感到乏味。這是因為他們的行為舉止，必須看起來像個英雄——這種要求，可真是不人道啊！但是，壞蛋卻可以做出一籮筐有趣，甚至可怕的事情。這也是為什麼恐怖片的重心通常在壞蛋身上，而這些壞蛋通常也會出現在片名中。這也是最近許多電影裡，恐懼會扮演如此吃重角色的原因——這些壞蛋們，實在是太有趣了。

不過，在難忘的賣座電影裡，幾乎很少會出現壞蛋打敗英雄的結局。我們其實早就知道，英雄與壞蛋對抗會是什麼樣的結局，但我們假裝不知道，好讓故事得以繼續說下去（參見 Suspension of Disbelief）。

壞蛋的威力，通常在電影開始沒多久就會完全展現，而他們在片中大多數時間裡，力量都超過

了英雄，否則戲就會演不下去。但是，隨著故事向前推展，壞蛋的力量不見得會逐步攀升，但英雄卻永遠愈來愈強。

英雄不見得外表要很突出。倘若天行者路克、威拉德上尉或是斯塔林探員走到我們身邊，恐怕沒有人會多看他們一眼。但換成黑武士、庫茲或是漢尼拔，所有目光可能都會集中在他們身上。壞蛋總是想改變社會的現況，而他們圖的，永遠是自己的利益。英雄不是想讓社會維持原狀，就是恢復以前的模樣。就這一層意義來看，壞蛋本質上都比較激進，而英雄則比較保守。

英雄與壞蛋的對抗之中，道德扮演著重要的角色。就像黑武士的現身說法：壞蛋**選擇**站在邪惡的一方，重要性不下於英雄選擇站在正義的一方。

與英雄一樣，壞蛋也身處某個社群之中。但是壞蛋所處的社群，還包括了他所掌控的小嘍囉；而英雄則永遠站在最前線，而他所屬的社群成員，很少需要聽命於他，也不會受他脅迫。壞蛋通常代表腐敗或變態。他們缺乏自制力，常處於失控狀態，不定時出現殘酷與暴力行為。《現代啟示錄》的庫茲上校在對砍下嬰兒手臂的越共表示讚嘆時、將酋長的頭丟到威拉德身上時，以及在他的書中寫著「把炸彈丟下去，把他們統統殺光」時，都為壞蛋做出了示範。英雄有時候也會出現暴力，但他絕非任意胡為，他永遠知道怎麼自我節制（參見 Self-Denial; Will Power）。

《彗星美人》裡頭的伊娃，《畢業生》裡的羅賓遜先生，《飛越杜鵑窩》裡的護士長，《阿拉伯的勞倫斯》裡的英國軍官與外交官，還有《大法師》裡會讓人懷念的壞蛋，都是不簡單的人物。

的惡魔，全都是複雜的角色。

拍電影的人經常覺得，應該讓壞蛋顯得沒人性，否則觀眾可能會因為太關心壞蛋，而減少對英雄的關注。但《2001：太空漫遊》最大的成就之一，就是讓那企圖殺害所有人的電腦海爾，成了整部片子中最有人性的角色。讓觀眾關心壞蛋，是成功塑造角色的重要關鍵。

英雄，從來就不是完美的，但壞蛋通常很完美。《魔鬼終結者》就是沒法被終結，無論傷得多重，都能自己療癒，然後繼續幹壞事。《大白鯊》裡的鯊魚也一樣，因此被稱為「完美的殺人機器」（a perfect eating machine）。正因為完美，才讓壞蛋充滿著戲劇張力。

最成功的壞蛋，其實未必跟英雄很不一樣；相反的，兩者通常很相似。兩者之間的根本差異，在於壞蛋的所做所為都是為了自己，而英雄則是為了別人或某種信仰。

＊延伸閱讀：Heroes; Heroines; Duality; Paradox

Violation｜侵犯

當《教父》中的貪污警長麥克魯斯基打斷麥可‧柯里昂的下巴時，或是《唐人街》裡持刀男子

讓傑克‧吉特斯的鼻子掛彩，他們在主角身上進行的肉體暴力，最後總是會痊癒。

但是，在《甘地》裡，當甘地因為坐在專為白人所保留的頭等車廂而被人攆出去時，他的心靈（psyche，在希臘文中代表「靈魂」）受到傷害，而這種創傷，是永遠不會癒合的。這也是為什麼，跟「侵犯」有關的場景都很有力量，而且往往比只有暴力的場景更教人難忘。

◆ 延伸閱讀：Violence; Revenge

Violence｜暴力

與古希臘以後的戲劇一樣，電影一直充斥著暴力。事實上，如果我們的真實生活中跟電影一樣，常常被殺害或傷害，地球上可能已經剩下沒多少人類了。我們由於看慣了太多的暴力，以致不太會注意到它，使得暴力的邊際效用也逐漸遞減（參見 Habituation）。如果你攤開這本書開頭的難忘賣座電影名單，然後細數片中的暴力鏡頭，數量之高，會讓你嚇一跳。

女性觀眾通常會對這種「太暴力」的電影感到反感，就像男性會對於「太濫情」的片子感到不耐（參見 Sentimentality）。成功吸引男性與女性進場的電影，會巧妙地結合暴力與情感元素，順利

克服兩性的反彈。《亂世佳人》、《北非諜影》、《亂世忠魂》與《教父》都是愛的故事，但它們也是戰爭故事，而愛情與戰爭的結合，常帶來票房的成功。

愛情與暴力都包含了一種釋放、拋開壓抑的感覺。「我無法控制自己」，常被用來合理化暴力與愛情。所有的社會都試著要找出「如何」以及「在什麼情況下」，可以允許人們暫時釋放。因為，愛情與暴力都會影響整個社會的存續，前者有助於社會的建立，後者則有摧毀的潛力。

有些人認為，愛可以幫助我們建立公平的社會，也有人不贊成，認為只有暴力才辦得到。只要稍稍檢視人類的歷史，我們就會發現：兩種方法都曾經反覆被測試，而兩者都無法單獨達到人們想要的效果。對於人類而言，這真是糟糕，但對戲劇而言，卻是好事。

◆ 延伸閱讀：Violation; Love; Sex; Chaos; Justice

Vulnerability｜脆弱

有人常說，如果英雄也展現脆弱的一面，對於劇情很有幫助。但，這又是為什麼呢？什麼樣的脆弱？脆弱與虛弱，有什麼不同？

脆弱，會讓角色增添幾分人性，並增加我們對他們的認同。但是，「力量」也能帶來同樣效果。我們理解某人的罩門與弱點，但我們欣賞他們的長處與力量。

英雄如果要展現脆弱的一面，其實有頗為嚴格的界定與規範。他們不能在貪腐、殘暴、貪婪或權力面前，展現出他們的脆弱；但他們可以對愛情、對家庭，以及對需要他們的人們，流露出脆弱的一面。

《日正當中》的威爾·凱恩，在與他的恩師、拒絕幫助他的前警長、他的前任情婦、他的新太太、他的副手，或是他最好的朋友談話時，都顯得脆弱。我們可以理解，凱恩對於這二人建議他趕快出城，感到一股很難拒絕的脆弱感，但我們也欽佩他，最後沒有接受這些建議。

在《大法師》裡，卡拉斯神父說的第一句話，就暴露出他的脆弱：他在與另一位神父湯姆的交談中透露，他怕自己已經失去了信心。他的脆弱感，在拜訪年邁的老母親後更加明顯，因為她即將在孤獨中死去，讓卡拉斯充滿懊悔與罪惡感。占據小女生莉根身體的惡魔，知道卡拉斯神父有多麼的脆弱，在他進行驅魔儀式時，也嘗試要利用他的脆弱。

戲劇中的角色之所以會讓人感到脆弱，不僅僅是為了要博取觀眾的認同；脆弱，是為了讓英雄們多一次接受考驗、並證實自己是英雄的機會。

❖ 延伸閱讀：Power; Tests; Weapons; Tools; Goofy

「經驗」常會讓一個充滿創意的人，
把自己鎖進有限的知識空間裡。

War Films｜戰爭片

戰爭片有個不能說的祕密：不是戰爭很殘酷，而是戰爭很「有趣」。要不是這樣，戰爭片與其他套用戰爭基本元素的類型電影——警匪片、偵探片、黑幫片、科幻片、恐怖片以及西部片——就不會成為今天賣座電影的主流了。

許多戰爭片的前半個小時，描述的並不是戰爭，而是備戰狀態。這是因為戰爭片的核心是社群，而把人們動員起來、組成團結一致的戰鬥團體，需要一些時間，例如《決死突擊隊》、《前進

高棉》與《越戰獵鹿人》。但這也為戰爭片帶來結構上的進退兩難：戰爭團隊與社群的組成花費太多時間，導致劇情鬆散甚至無聊，會讓觀眾忍不住想高喊：「趕快開戰吧！」

但是，如果一部電影七早八早就開戰，而觀眾沒有足夠的時間來培養與角色之間的感情，那麼，戰鬥的場面可能會讓觀眾覺得千篇一律與無聊。拿《搶救雷恩大兵》來說，這部電影把最精采、最令人難忘的戰爭鏡頭擺在片頭，整部片子之後就無法再度達到同樣的情緒強度。

戰爭的藝術，就是戰略的藝術；同樣的道理，拍好戰爭片的藝術，也在於擬定好正確的拍片策略，找出正確的故事結構。

◆ 延伸閱讀：Conflict; Duality; Pyrrhic Victories; Disaster Films

Weapons｜武器

一群人聚集在村裡的廣場，圍繞在一顆大石頭旁，石頭裡插著一把閃閃發亮的寶劍。根據先知的指示，誰能夠把寶劍從石頭中拔出來，就是將帶領人們反抗高壓統治的「那個人」。

當地的一位鐵匠用盡了吃奶的力氣，還是無法讓石中劍有任何移動。當地貴族的後裔同樣用盡

一切力氣，也無法抽出石中劍。最後，一個看起來毫不起眼的男孩，不費力氣地就把寶劍從石頭中拔了出來，證明他就是先知口中的領袖。

從這一個時間點開始到故事結束前，這支威力無窮的寶劍，一路保護英雄，讓他不斷地過關斬將，輕易把敵人殲滅，而所有敵人也都想從他手中搶走寶劍。因為他們認為，英雄之所以這麼厲害，就是靠這把寶劍。但在很多故事裡，這類武器不是遺失，就是壞掉，或是遭到遺棄。

在《星際大戰》的片尾中，銀河的命運取決於能否將炸彈精準地丟進「死星」的反應器。路克的同夥本來已經靠電腦瞄準了反應器，但隨後卻被黑武士所摧毀；最後，路克孤立無援，黑武士的戰鬥機緊緊咬在他後面，看著電腦螢幕，手指按著發射扳機，路克腦中響起恩師歐比王‧肯諾比當年對他耳提面命的教誨：「相信原力。」接著，路克把電腦螢幕推到一旁，決定靠著自己的直覺，把炸彈準確地丟到反應器上。

從來不會有人告訴英雄：「相信寶劍。」看著電影裡英雄操弄武器的帥勁，確實很有趣，但說到底，真正重要的不是英雄手中握有的武器，而是他內心所擁有的特質。

❋ 延伸閱讀：Armor, Technology; Tools; Goofy

Westerns 西部片

有一天，一票聰明又有創意的電影工作者，決定開拍一部西部片，片子結束時，英雄與壞蛋將在大太陽底下，朝對方走過去。四目交會時，英雄說：「不如這樣，我們找個人來評評理？」這部片假如真的拍出來，鐵定是影史上的超級大爛片之一。

不管真實生活中人們有多麼愛找律師與法官，在西部片中解決紛爭的方式，從來不是這些人。西部片、恐怖片、黑幫片以及科幻片裡的紛爭，都必須靠人與人、人與怪物，或人與機器的決鬥高潮來收尾。

在人類歷史上，城鎮大都建立在穩定度高的河流旁。西部片中的城鎮，如《日正當中》、《搜索者》、《日落黃沙》、《殺無赦》，卻都位於全世界最乾燥的不毛之地。或許，這是因為沙漠在希伯來、基督教與伊斯蘭教聖經裡，都是「精神」衝突發生的地方。

西部片的場景大都設定在邊疆，戰爭片則設在前線——都是對立的雙方發生衝突的地方。在戰爭片的前線，大群的士兵們遵守來自總部的嚴格軍令；在西部片的邊疆，通常人煙稀少，而且因為天高皇帝遠，法治觀念不是很弱，就是幾乎不存在。因此，戰爭片的重點，往往在於強調勇氣與力量的考驗，而西部片則強調道德與意志力的考驗。

許多人都熟悉「男兒當自強」這句話。這句話的英文版本 A man's gotta do what a man's gotta

do，雖然源自約翰・史坦貝克（John Steinbeck）的小說《怒火之花》，但很多人都以為它出自哪部西部片。到底，男兒當怎麼個自「強」法？

戰爭都是暴力的，因此毫無疑問地，戰爭片會使用暴力鏡頭。問題在於：如何使用，以及會產生什麼樣的效果？對西部片來說，問題不在於暴力本身，而是這些電影讓暴力「正當化」，就如同《日正當中》、《原野奇俠》與《搜索者》。

西部片裡，男兒的「當自強」，就是要把另一個人做掉。這點與壞蛋很像——不是他愛殺人，而是他必須殺人。與許多神話故事一樣，西部片最關心的，是公理正義。

◆ 延伸閱讀：Genres; Heroes; Justice; Frontiers

Will Power｜意志力

《2001：太空漫遊》中，身在太空船外的大衛・鮑曼，眼看著超級電腦海爾殺了他的夥伴之後，他向電腦發出命令：「海爾，打開分離艙門。」但是電腦告訴他：「辦不到。」大衛這才發現，自己忘了戴上太空頭盔，而且人被困在分離艙裡。就像難忘賣座電影中常看到的：英雄面對

的，是看起來幾乎無法度過的危機。但是呢，他最後還是順利度過了危機。

大衛憑什麼可以打敗海爾？答案是：意志力。與《史密斯遊美京》、《非洲皇后》、《賓漢》、《甘地》、《阿拉伯的勞倫斯》、《虎豹小霸王》、《現代啟示錄》、《魔鬼終結者》、《末路狂花》、《駭客任務》以及許多其他難忘電影中的英雄一樣，大衛就是不願停止努力，也不輕言放棄。一個人的行為有沒有英雄氣概，最重要的關鍵就在於意志力。

❖ 延伸閱讀：Character, Power

Wisdom｜智慧

在電影——以及偶爾在真實生活裡，「智慧」是最具威力的一種能力。

在《教父》裡，麥可・柯里昂想出一個殺害貪污警長的辦法；但是其他人都反對，認為倘若殺了警察，後果會很嚴重。而麥可之所以能想出這個辦法，不是靠他長春藤的名校教育，而是他的智慧。

《冰血暴》（Fargo）裡，瑪吉・甘德森是身懷六甲、行動緩慢的小鎮警長，看起來並不怎麼聰明，但是她卻具備天生的智慧，讓她得以偵破凶殺案。所有法蘭克・卡普拉電影裡的英雄，基本

上都很搞笑，看起來也像是一般人——直到電影後段，才展露出過人的智慧。

賣座電影中的智慧，不是遺傳來的，也不是你在學校可以學得到的。它來自主角的內心。

◆ 延伸閱讀：Character; Power; Goofy; Intuition And Insight; Power; Individualism

Work and Love｜事業與愛情

佛洛伊德認為，一個人的成年生活中，最重要的兩個特質，分別是「工作的能力」與「愛的能力」。就像現實生活中一樣，在電影裡，人們不是情場得意，就是職場有所斬獲，但想要兩者同時成功，就沒那麼容易了。

工作，是關於改變世界；愛情，則是跟改變自己有關。《大國民》的查爾斯·佛斯特·凱恩以及《教父》的麥可·柯里昂，事業都非常成功，但是愛情卻遭遇挫折。《日正當中》裡，威爾·凱恩警長原本差一點兩頭都失敗，但他的新娘艾咪在最後關頭終於加入他的陣營，與他一起打擊黑幫。《風雲人物》裡，喬治·貝利的工作不順，差點影響他的愛情生活。

電影的世界裡，有許多例子是關於男人在職場上如魚得水、卻在愛情世界到處碰壁，例如《亂

世佳人》、《梟巢喋血戰》、《北非諜影》與《教父》。但，難忘的賣座電影裡，卻很難找到主角最後愛情得意、事業失敗的例子。

當一個角色的事業與愛情，被視為井水不犯河水的兩件事時，「愛情因素」就會相對顯得重要。但是，如《大國民》、《北非諜影》、《亂世佳人》、《黃金時代》以及《我倆沒有明天》等電影，卻成功地把主角的工作與愛情生活編織在一起。相較於那些把事業與愛情分開處理的電影，當一部電影裡同時包含了事業與愛情，威力會大上許多。

＊延伸閱讀：Decisions: Love

Wounds｜創傷

《教父》差不多演到一半時，麥可‧柯里昂跑去醫院，用他的意志力與巧思，成功救了父親一命。但是，貪污的警長麥克魯斯基馬上驅車過來找他。麥可並沒有選擇「識時務者為俊傑」，也沒有屈服於麥克魯斯基的勢力，他直接大膽問對方：到底收了多少錢，才撤掉對父親的保護。麥克魯斯基一氣之下，一拳打斷麥可的下巴。

《怒火之花》裡，湯姆‧喬德試圖拯救遭受當地警察惡勢力攻擊的朋友凱西，結果反被人用木板重擊，讓他的臉當場開花，從此變成他的記號。

《岸上風雲》尾聲，泰瑞‧馬洛伊前往黑道老大強尼‧佛連利的總部，並且故意用真相吊他胃口。泰瑞最後被痛扁，幾乎站不起來。

《阿拉伯的勞倫斯》裡，勞倫斯為了慶祝成功摧毀土耳其人的火車，刻意趾高氣揚地在火車上頭走來走去，此舉激怒了一位受傷的土耳其士兵朝他開了一槍。勞倫斯看了自己肩膀上的槍傷，直說：「很好、很好！」

《唐人街》裡，傑克‧吉特斯把鼻子塞到不該塞的地方，最後鼻子被人劃了一刀。

就像這些場景所顯示的：英雄不管是身體或靈魂，都會受傷——而且往往是兩者同時受傷。但無論如何，在所有故事、神話與宗教裡，創傷的功能都是一樣的：一種可以證明英雄確實是英雄的「聖傷」。

＊延伸閱讀：Armor; Pain; Sacrifice; Tests; Weapons

Writing What You Know｜寫你懂的東西

天底下每一位作家，都聽過這樣的建議：「寫你懂的東西。」照這個建議去做的作家們，都會花好幾週、好幾個月甚至好幾年的時間，創作出平淡無奇的作品。

無論是作家，或是訓練作家的人，常常把「寫你懂的」搞成「寫你經歷過的」。但很少有作家經歷過充滿戲劇性的人生；假如真有人真的經歷過這樣的人生，他們也不會有太多時間或精力花在寫作上。因此，「寫你懂的東西」會把一位作家逼到很狹隘的視角裡。

你所「懂」的東西，並不只是你所經歷過的。保羅・薛瑞德（Paul Schrader）在撰寫《計程車司機》腳本時，對皮條客與妓女有多少了解？馬里歐・普佐在寫《教父》原著小說時，又對黑道有多少了解？莎士比亞對於丹麥人、義大利人、猶太人與羅馬人，又有多少了解？恐怖片的超自然經驗呢？《星際大戰》、《Ｅ・Ｔ・外星人》、《魔鬼終結者》等科幻片的作家，又怎麼會知道未來會怎樣呢？

一位作家所「懂」的，是他的個人經驗，而這些經驗，永遠不可能有足夠的廣度與題材，讓他得以在創作生涯中源源不絕地產出作品。

我不是要詆毀經驗的價值，我所要說的是⋯「經驗」常會讓一個充滿創意的人，把自己鎖進有限的知識空間裡，然後創意很快就會用完。

在創造難忘電影的過程中，最重要的不是個人的經驗，也不是研究調查，而是與知識結合在一起的情感，以及所產生的憐憫心。擁有足夠憐憫心的人，任何題材的電影都可以拍得很好。

國家圖書館出版品預行編目（CIP）資料

電影的魔力：Howard Suber 電影關鍵詞 / 霍華・蘇
　伯（Howard Suber）著；游宜樺譯. -- 二版. --
　臺北市：早安財經文化，2012.02
　　面；　公分. -- （早安財經講堂；53）
　譯自：The power of film
　ISBN 978-986-6613-47-0（平裝）

　1. 電影

987　　　　　　　　　　　　　　　　100027981

早安財經講堂 53
電影的魔力
Howard Suber 電影關鍵詞
The Power of Film

作　　　者：霍華・蘇伯（Howard Suber）
譯　　　者：游宜樺
封 面 設 計：聶永真
特 約 編 輯：莊雪珠
責 任 編 輯：沈博思、劉洵
行 銷 企 畫：陳威豪、陳怡佳

發 行 人：沈雲聰
發行人特助：戴志靜
出 版 發 行：早安財經文化有限公司
　　　　　　台北市郵政 30-178 號信箱
　　　　　　電話：(02) 2368-6840　傳真：(02) 2368-7115
　　　　　　早安財經網站：http://www.morningnet.com.tw
　　　　　　早安財經部落格：http://blog.udn.com/gmpress
　　　　　　早安財經粉絲專頁：http://www.facebook.com/gmpress

　　　　　　郵撥帳號：19708033　戶名：早安財經文化有限公司
　　　　　　讀者服務專線：02-2368-6840　服務時間：週一至週五 10:00~18:00
　　　　　　24 小時傳真服務：02-2368-7115
　　　　　　讀者服務信箱：service@morningnet.com.tw

總 經 銷：大和書報圖書股份有限公司
　　　　　　電話：（02）8990-2588
製 版 印 刷：中原造像股份有限公司
二 版 1 刷：2012 年 2 月
二 版 13 刷：2012 年 11 月

定　　價：350 元
I　S　B　N：978-986-6613-47-0（平裝）